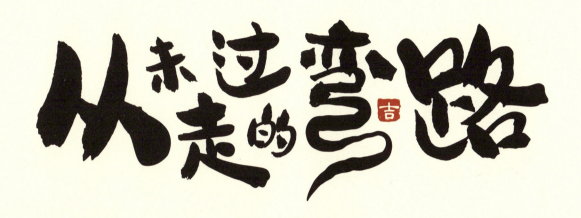

超人cr 绘著

中国出版集团
中译出版社

从小时候起,我就有一个梦想,梦想自己有一天可以出一本有趣的书。

如今这个梦想终于实现了,这本书的每一页都铭刻了我人生的点点滴滴,暗示了我对生活的态度。我真的很期待这本书能与大家见面!

梦想

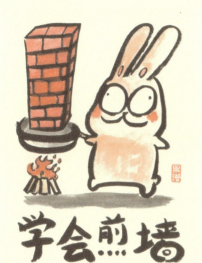
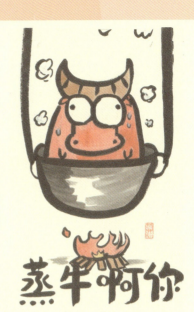

嘿,还记得在办公室里受的那些气吗?工作的委屈让我"学会煎墙",失落的时候为自己打气"蒸牛啊你"。

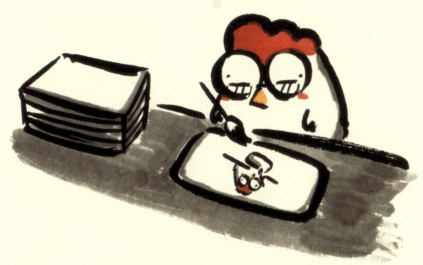

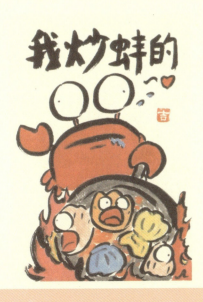
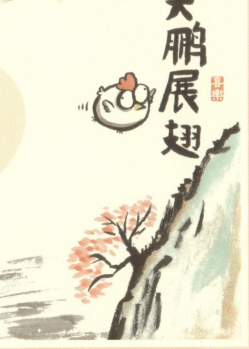

有时也会在某一刻突然对未来的憧憬爆棚,期待自己"大鹏展翅"。

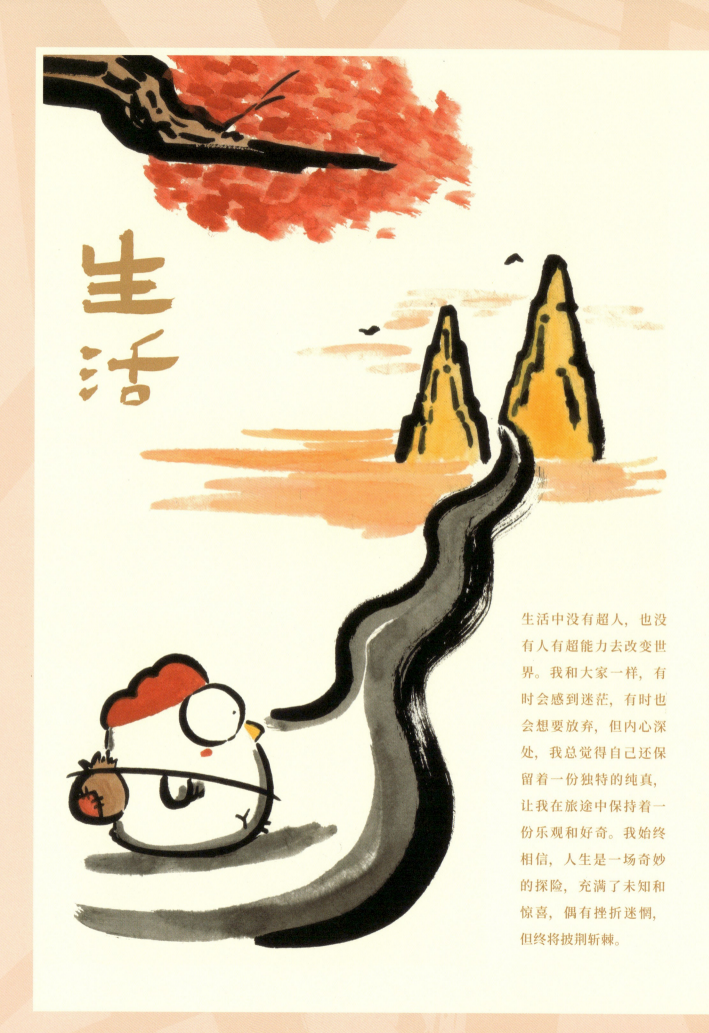

希望这本《从未走过的弯路》能与你产生共鸣,在忙碌的日常中,给你带来一些快乐,让你在阅读的瞬间感受到生活的美好和温暖,愿我们有趣的灵魂在书中相遇。

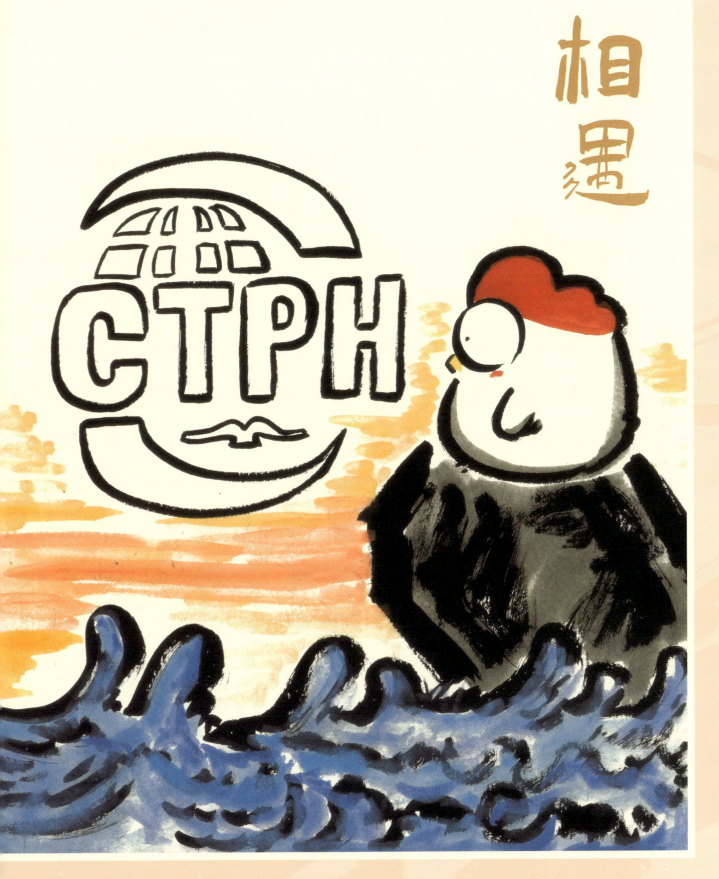

好运龙龙

001——战马
002——骏马（1）
003——骏马（2）
004——骏马（3）
005——奔马图
006——八骏图
007——一马当先
008——八鸡图
010——百鸟朝凤
012——机遇来了
014——世上只有妈妈好
016——路在脚下
018——超常发挥
020——莫提为师

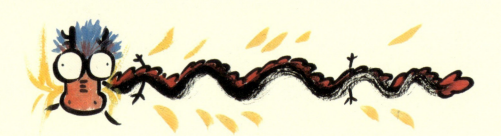

022——共鸣
024——开门大吉
026——醒醒，你发财了
028——五路财神，到你发财了
030——福
032——龙凤呈祥
034——其乐融融
036——龙争虎斗
038——左青龙，右白虎
040——半条好龙
042——望夫成龙
044——划龙舟
046——抗住压力
048——照猫画虎
050——求稳
052——都市丽人
054——疯狂打工
056——蒸蒸日上
058——大展宏图（1）
060——诗和远方

062——武松打虎
064——马拉松
066——考试顺利
068——卧薪尝胆
070——人情世故
072——越来越牛（1）
074——牛市来了
076——你过来啊
078——单刀赴会
080——霸王别姬
082——孔融让梨
084——父爱如山
086——七匹狼
088——招财进宝
090——好兆头
091——龙抬头
092——龙行大运
093——飞龙在天
094——望父成龙
095——生意兴隆

096——	七龙珠
097——	七窍玲珑
098——	鸿运当头
099——	时来运转（1）
100——	时来运转（2）
101——	一条好龙
102——	恭喜发财
103——	大鹏展翅
104——	没钱了我
105——	爷有钱了
106——	和没钱拼了
107——	大吉大利
108——	开门见财

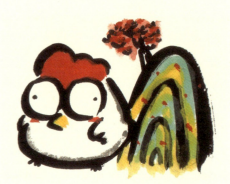

红云当头

109——好事成双
110——我超棒的
111——真牛啊你
112——大展宏图（2）
113——前程有望
114——马到成功
115——一马奔腾
116——争口气
117——牛马精神
118——抓住机会
119——越来越牛（2）
120——做大做强
121——不要着急
122——诸事顺利
123——净想好事（1）
124——孤家寡人
125——精神内耗
126——学会坚强
127——当牛做马
128——二龙戏珠

129——教我做事
130——离谱
131——顶不住了
132——好事发生
133——好事多磨
134——废物
135——蒸虾头
136——一个好饼
137——团队骨干
138——姜太公钓鱼
139——禁止摸鱼
140——近朱者赤，近墨者黑
　　　恶有恶报，善有善报
141——净想好事（2）
142——夸父逐日图
143——终是局外人
144——生日愉快
145——前途似锦
146——造孽呀
147——鹤立鸡群

目录

148——凤凰吃米图
149——小鸡吃米图
150——事业长虹
151——心疼（1）
152——心疼（2）
153——一只好鸟
154——不急
155——俺也一样
156——来开黑啊
157——尔等受死
158——门神（1）
159——门神（2）
160——谁
161——啊

吉　自由，诗和远方

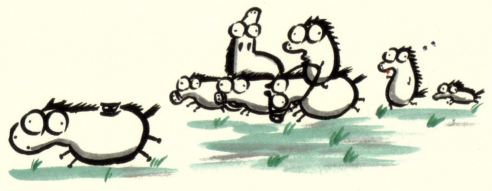

162——千里走单骑
163——愿者上钩
164——嫦娥奔月
165——压力别太大
166——天狗食月
167——猛虎上山
168——心有猛虎，细嗅蔷薇
169——心有猛虎
170——割藕狗
171——清明上河图
172——前凸后翘
173——一群好鸟
174——上岸
175——烤岩狗
176——包过
177——牛上天了
178——桃李满天下
179——聚光又聚财
180——逢考必过（1）
181——逢考必过（2）

182——人中之龙
183——人中之凤
184——诸事圆满
185——双向奔赴
186——欢迎回家
187——一路顺风
188——如虎添翼
189——有龙则灵
190——等闲之辈
191——不要错过
192——厚积薄发
193——扬扬得意
194——我画（1）
195——你猜（1）
196——我画（2）
197——你猜（2）
198——我画（3）
199——你猜（3）
200——我画（4）
201——你猜（4）

释义

如虎添翼：就好像老虎长了翅膀。比喻有力的更加有力，厉害的更加厉害。

扬扬得意：形容神气十足，非常得意。

马到成功：战马一到阵前，就打了胜仗。形容事情或工作进展顺利，很快就取得成功。

孤家寡人：原指帝王自称或孤零零的一个人。后多用以形容脱离群众或孤立无助。

好事多磨：一件好事往往会经历一些曲曲折折。形容好事在成为现实之前会遇到一些挫折。

鹤立鸡群：大鹤站在鸡群中间。形容人的仪表或本领出众。

龙争虎斗：比喻势均力敌的双方斗争或竞争十分激烈。

照猫画虎：照着猫的样子去画老虎。比喻照样子模仿。

卧薪尝胆：睡在柴草上，经常尝一尝胆的苦味。形容刻苦自励，发愤图强。

人情世故：为人处世的道理。

七窍玲珑：形容聪明灵巧。相传心有七窍，故称。

时来运转：时机来了，命运也有了转机。指境况好转。

等闲之辈：等闲意为寻常、一般。指无足轻重的寻常人。

一路顺风：一路上没有遇到障碍。比喻一切都很顺当。也是人们送别时祝福的话，即旅途平安的意思。

龙凤呈祥：指吉庆之事。

恭喜发财：恭喜意为恭贺他人的喜事。指恭祝你发财。

大吉大利：非常吉祥、顺利。旧时用于占卜和祝福。

招财进宝：招引进财气、财宝。

好事成双：指好事同时到来。

其乐融融：形容十分欢乐、和睦。

大展宏图：大规模地实施宏伟远大的计划或抱负。

马到成功：事情进展顺利，一开始就取得成功。

飞龙在天：比喻帝王在位。

厚积薄发：形容只有准备充分才能办好事情。

二龙戏珠：两条龙相对，戏玩着一颗宝珠。

近朱者赤，近墨者黑：比喻接近好人可以使人变好，接近坏人可以使人变坏。

恶有恶报，善有善报：行善和作恶到头来都有相应的报应。

百鸟朝凤：旧时喻指君主圣明而天下依附，后也比喻德高望重者众望所归。

单刀赴会：原指蜀将关羽只带一口刀和少数随从赴东吴宴会，后泛指一个人冒险赴约。有赞扬赴会者的智略和胆识之意。

人中之龙：比喻人中豪杰。

桃李满天下：比喻学生很多，各地都有。

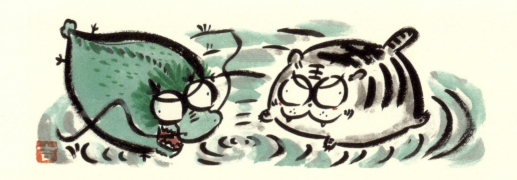

战马

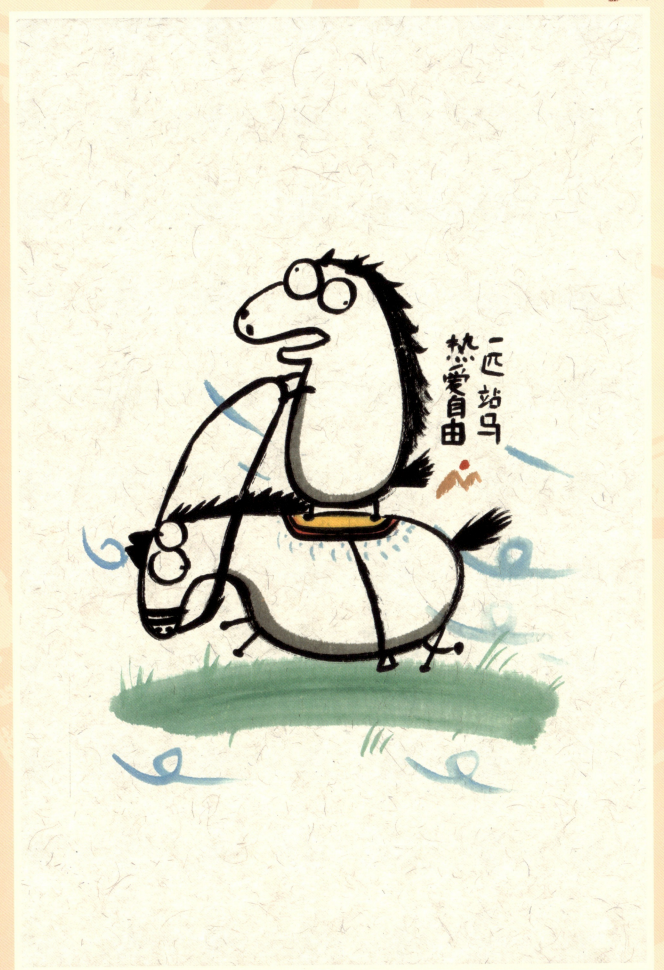

骏马（1）

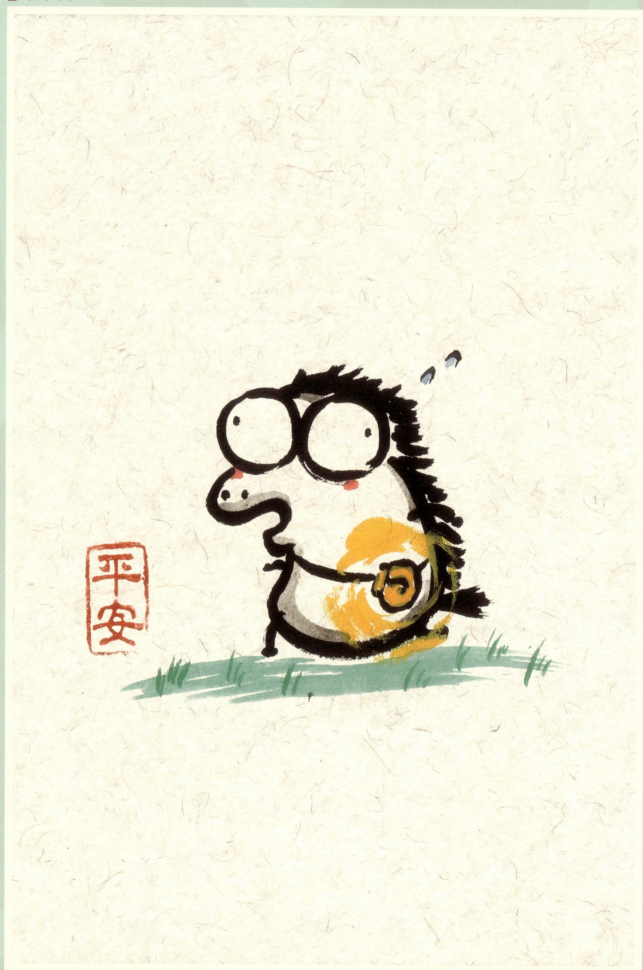

骏马（2）

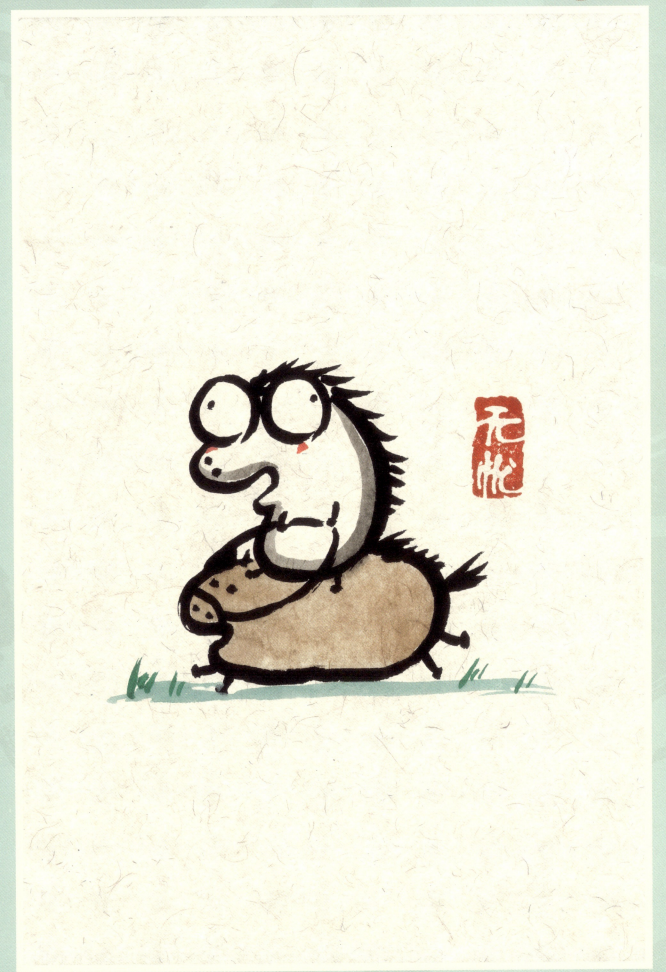

骏马（3）

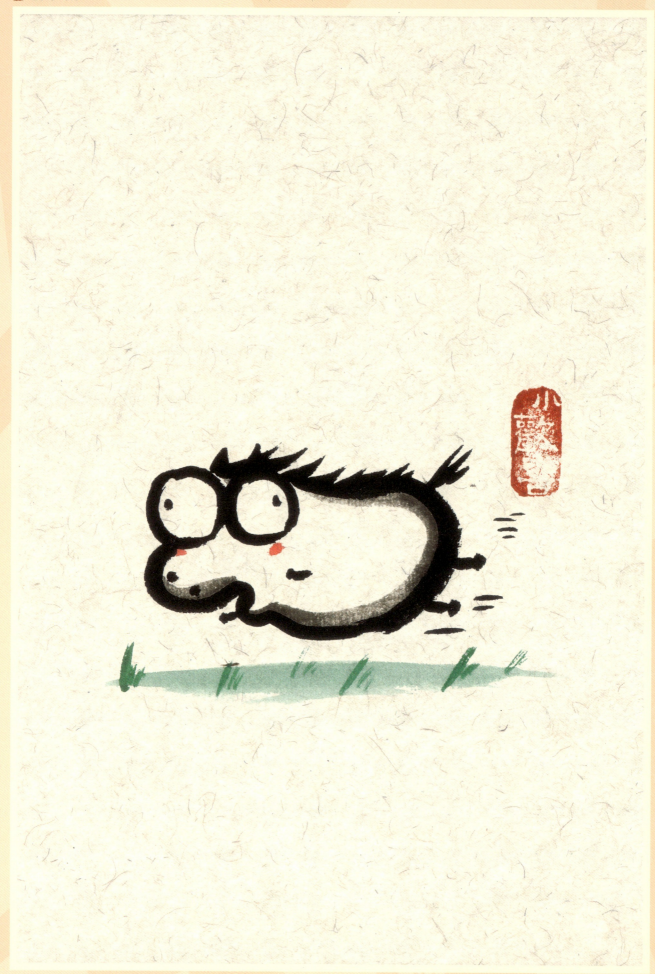

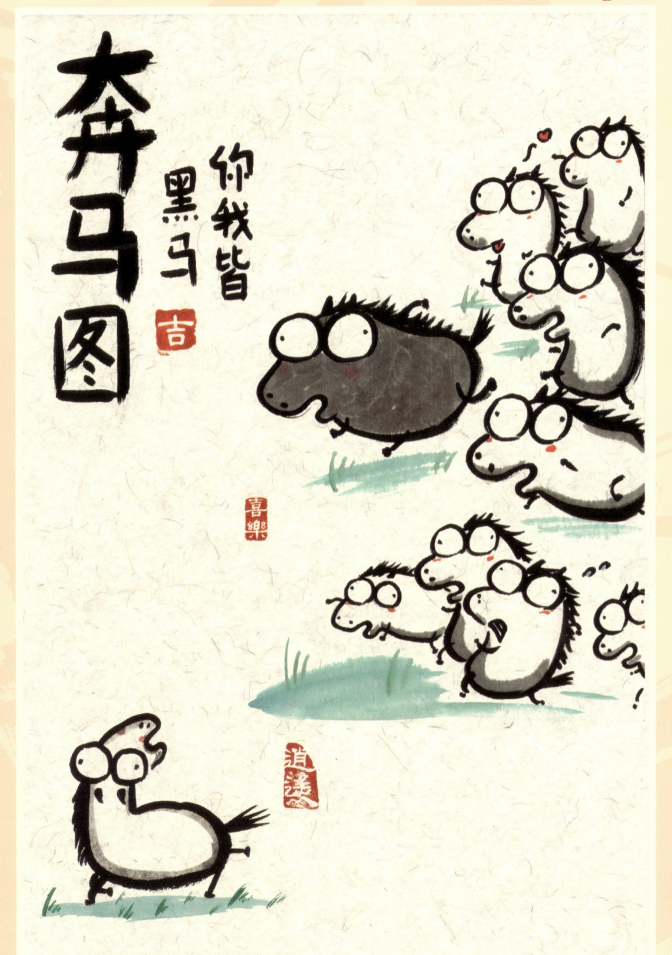

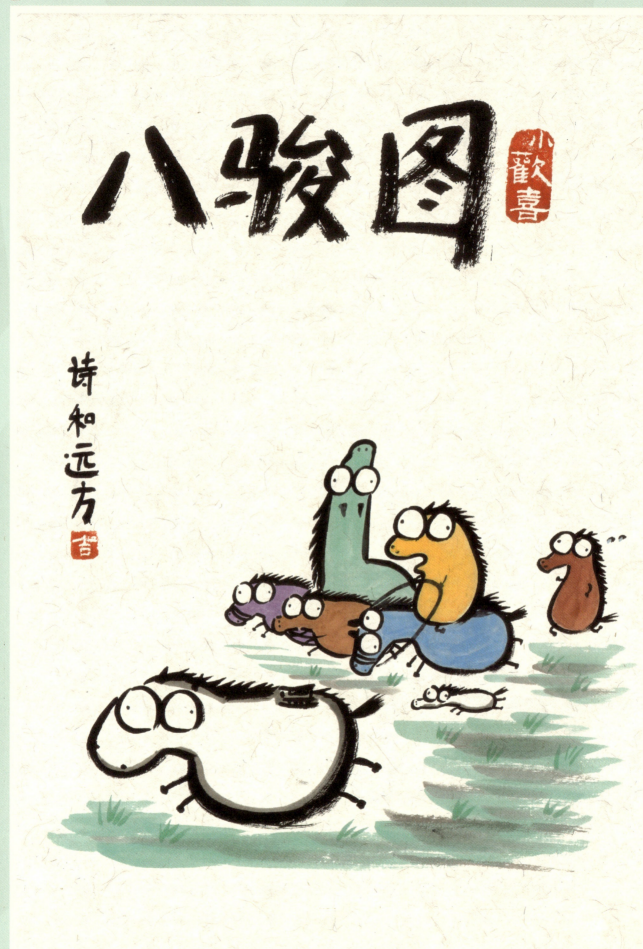

一马当先

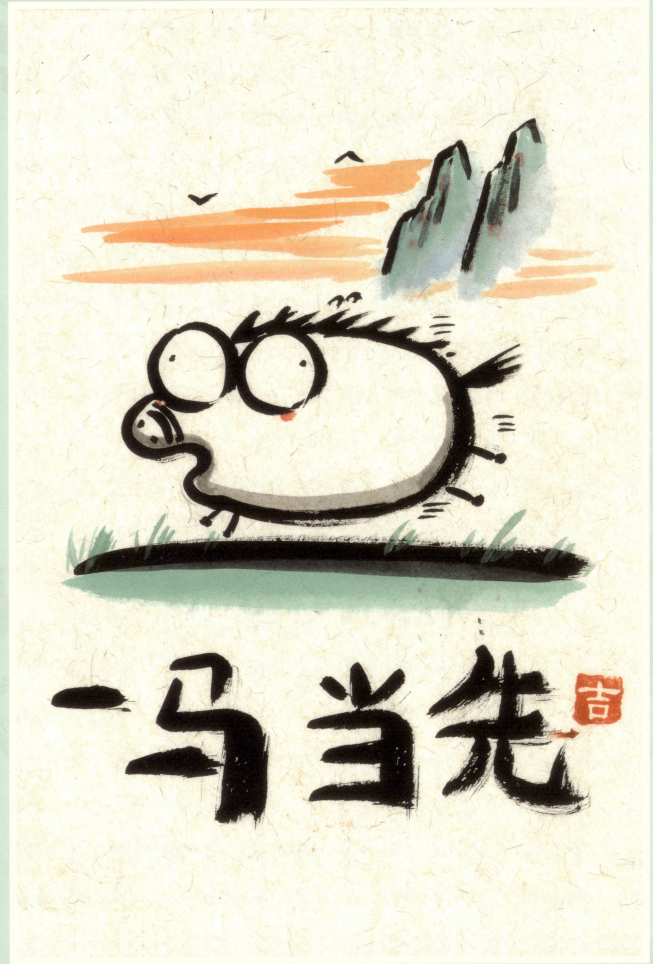

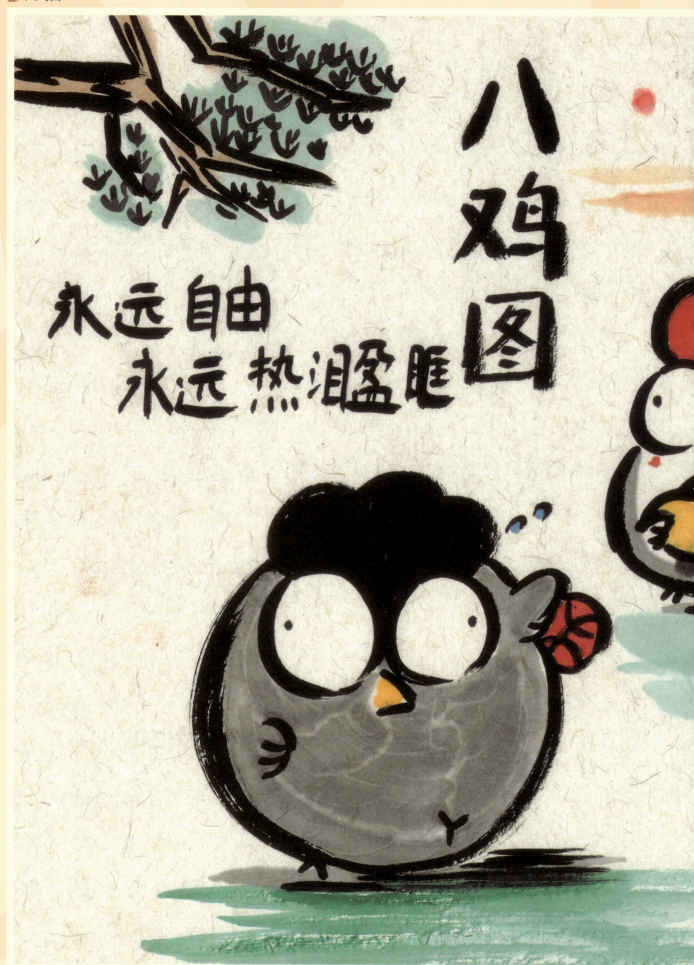

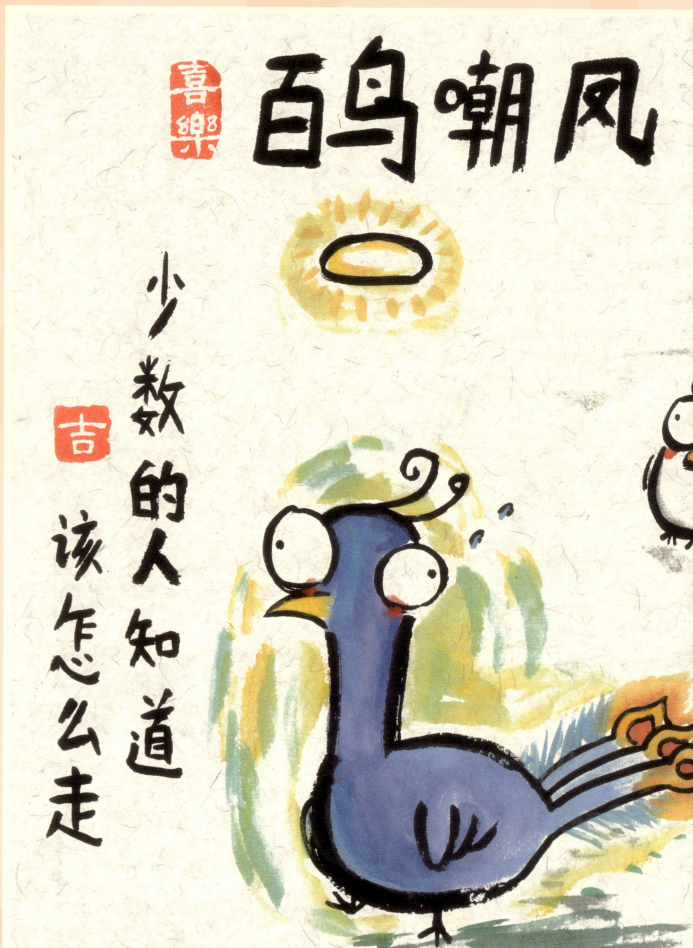

百鸟朝凤：旧时喻指君主圣明而天下依附，后也比喻德高望重者众望所归。

机遇来了

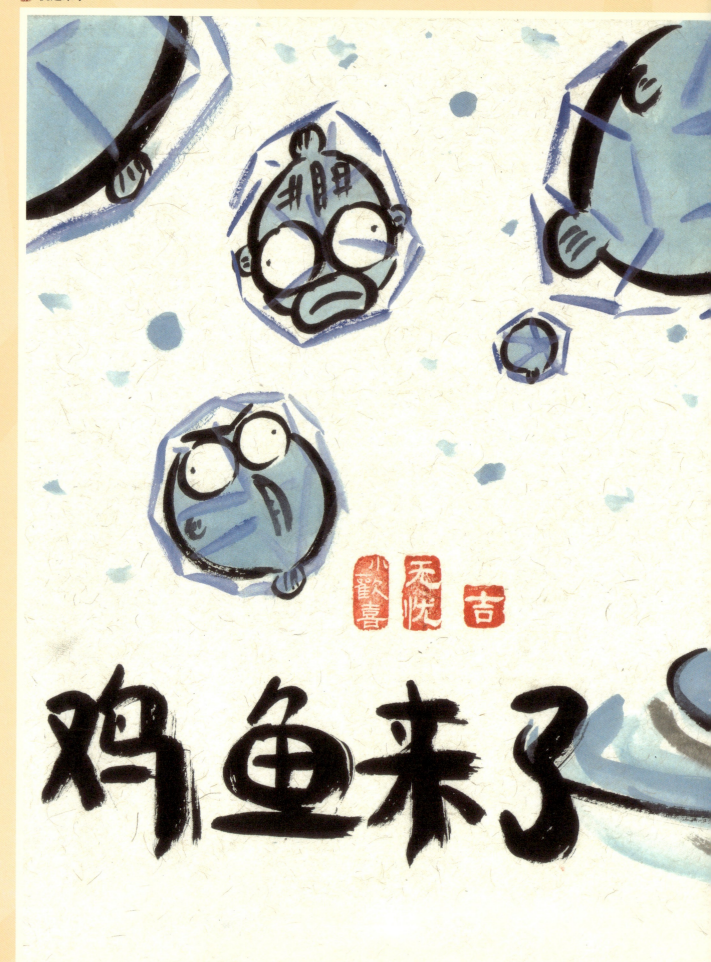

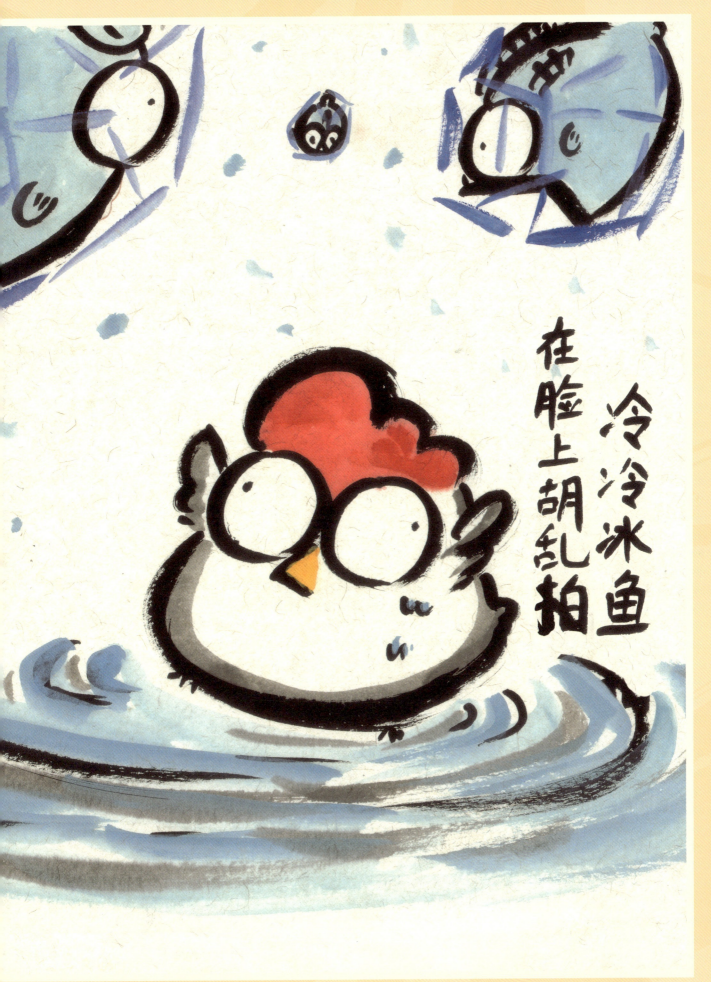

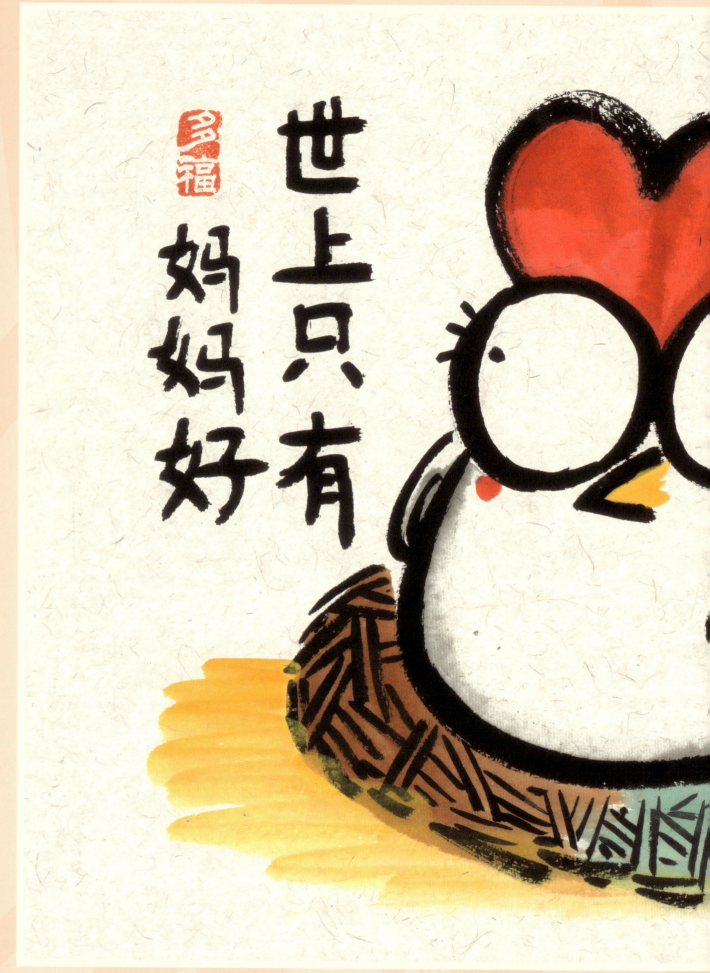

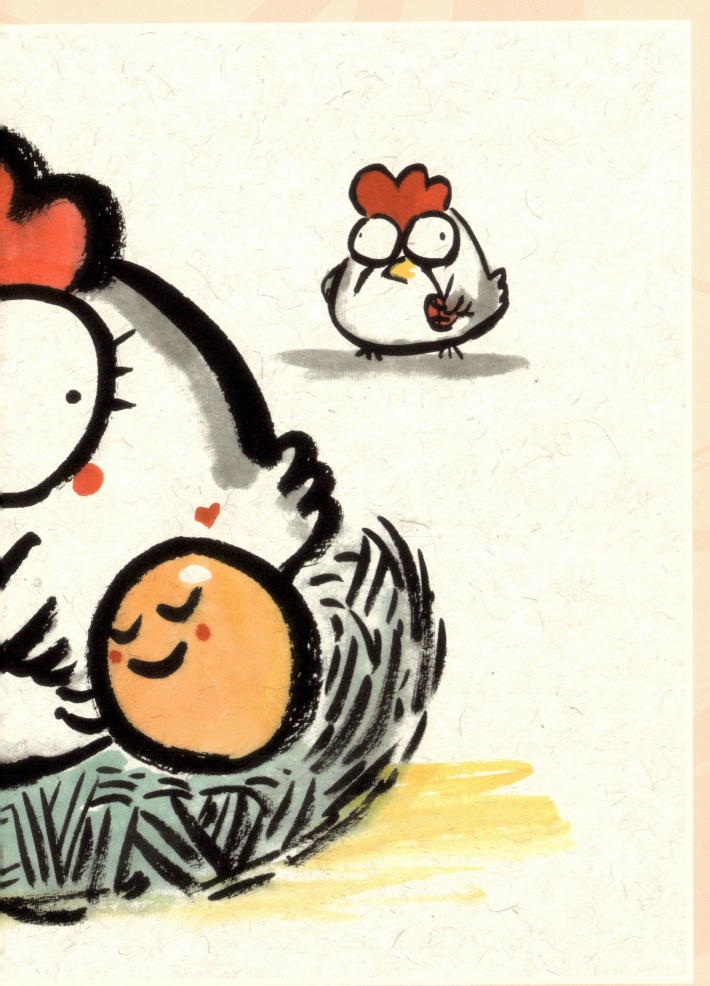

路在脚下

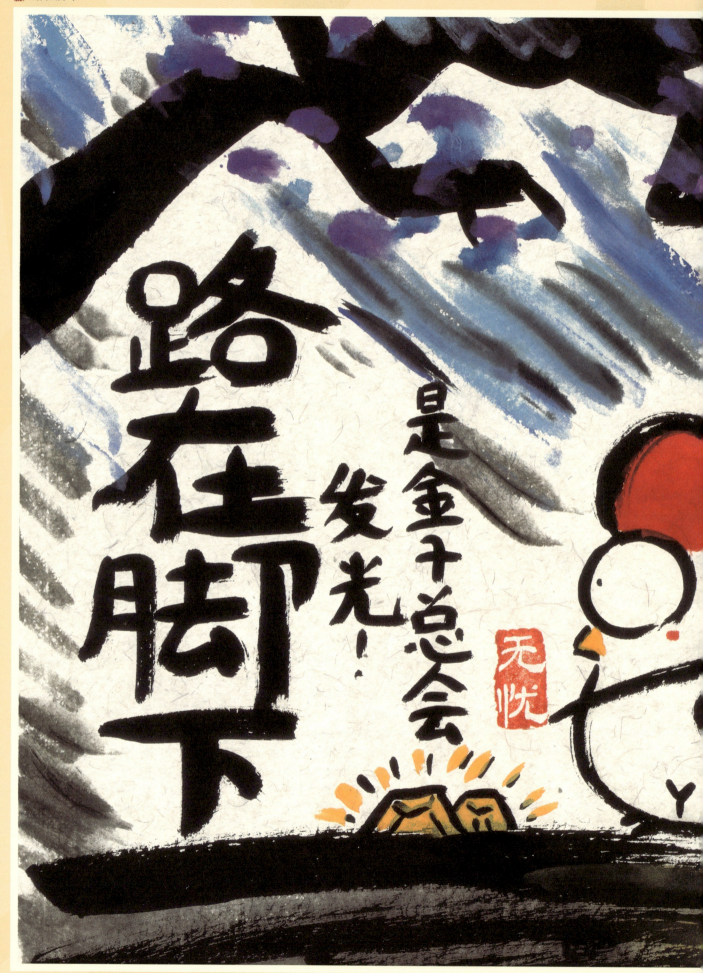

超常发挥

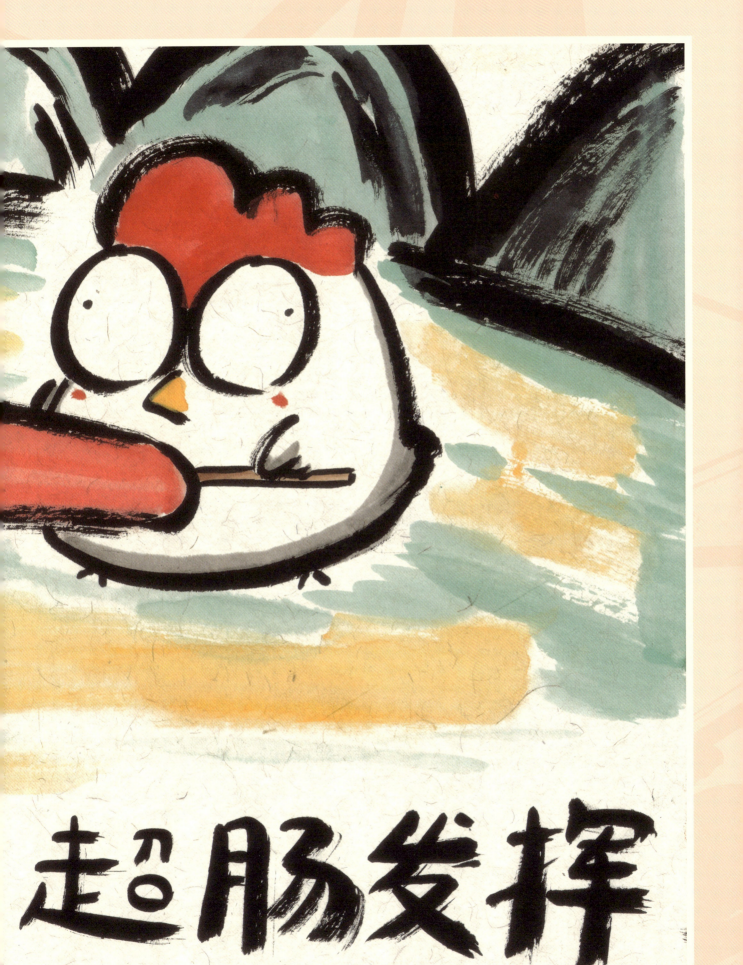

莫提为师

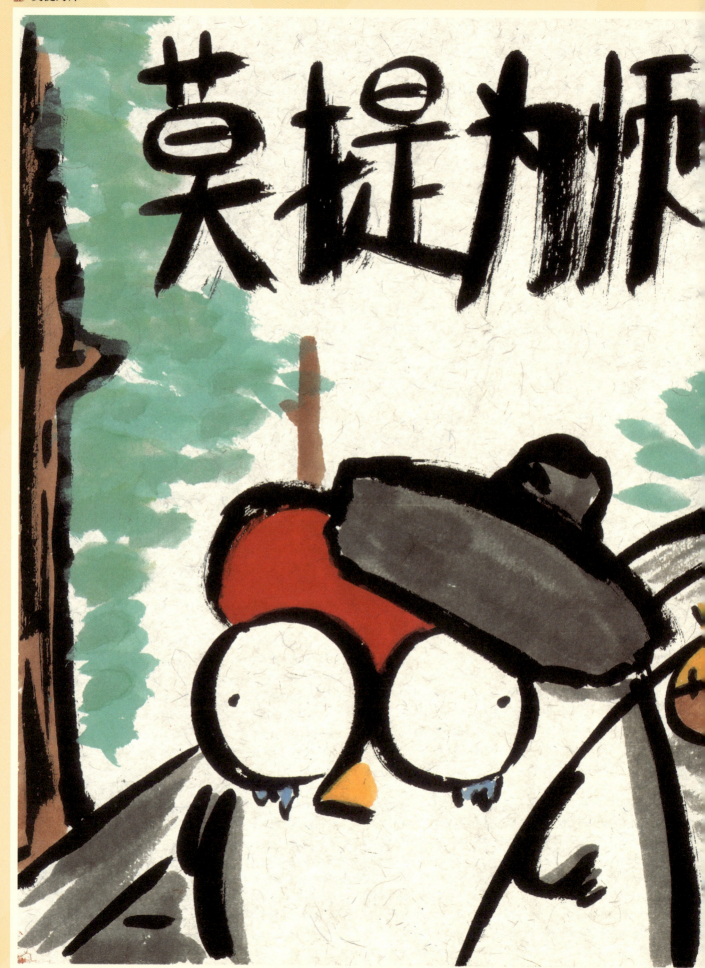

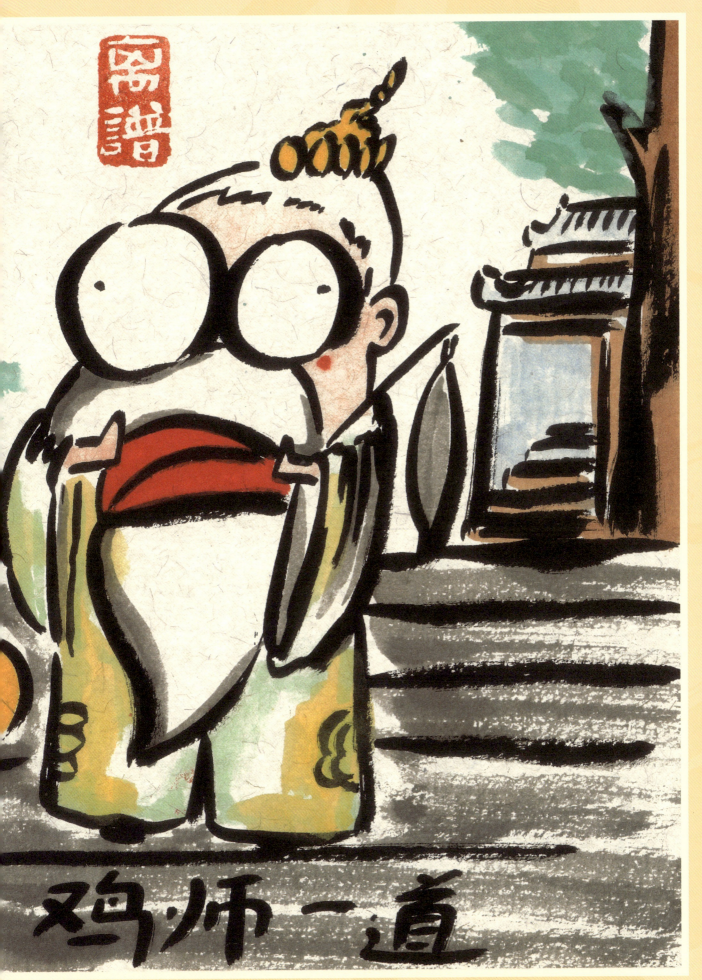

共鸣

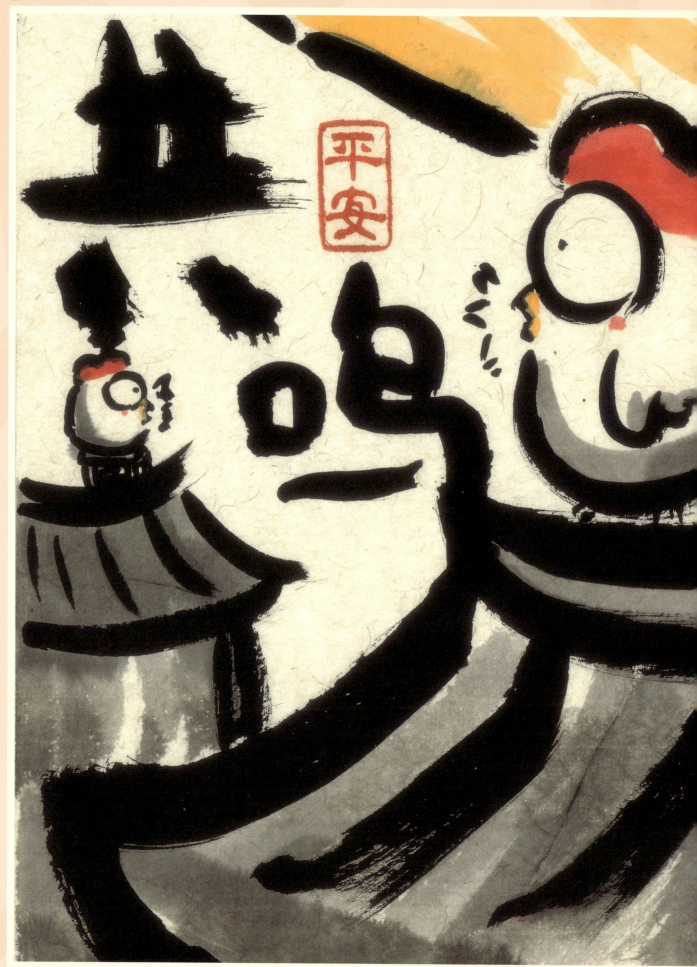

开门大吉

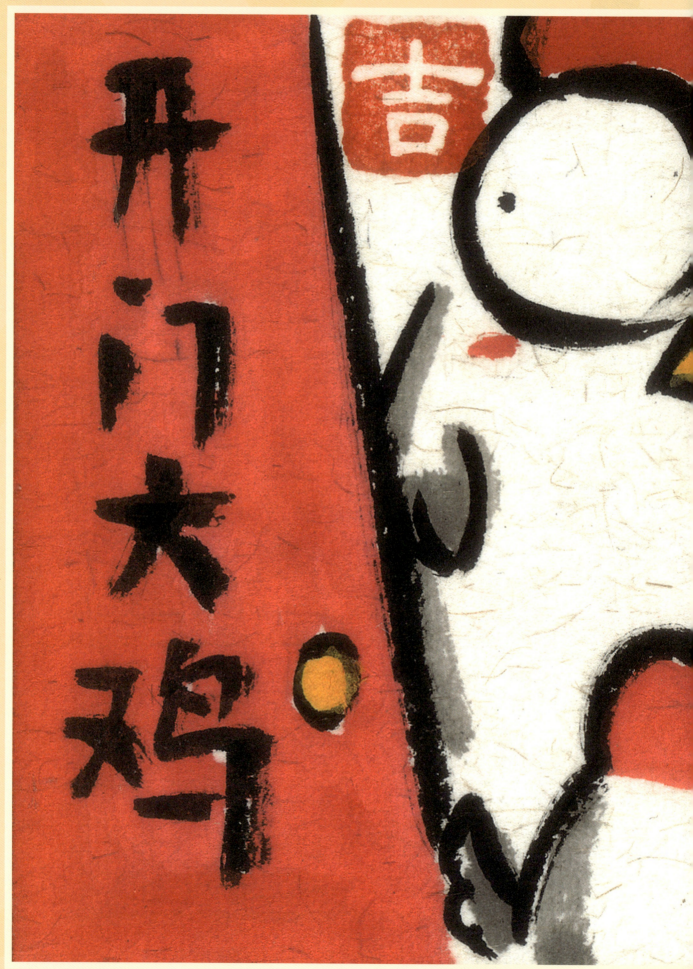

醒醒，你发财了

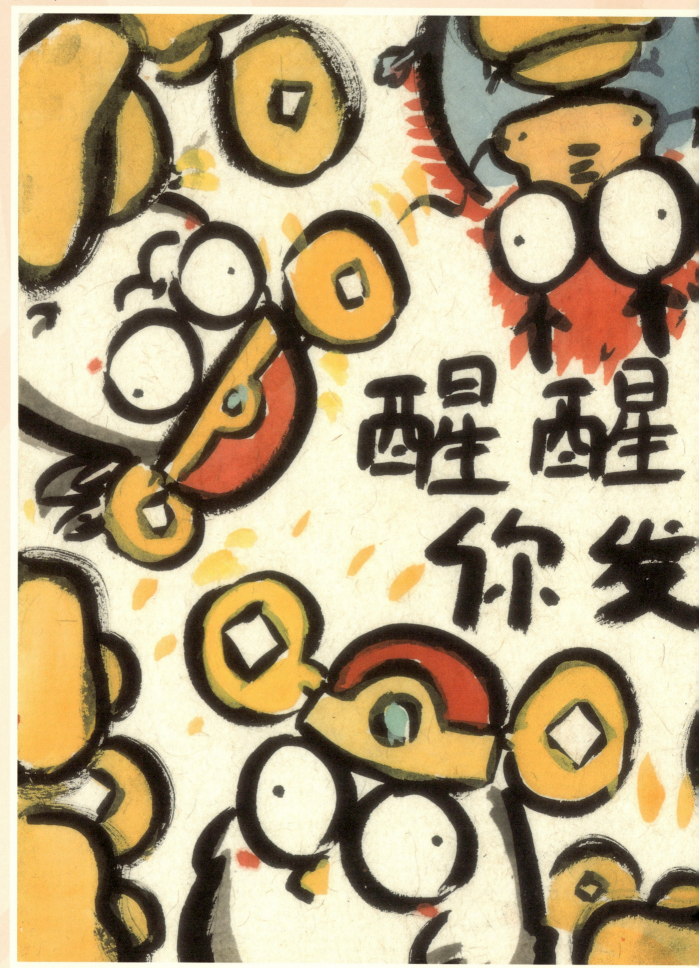

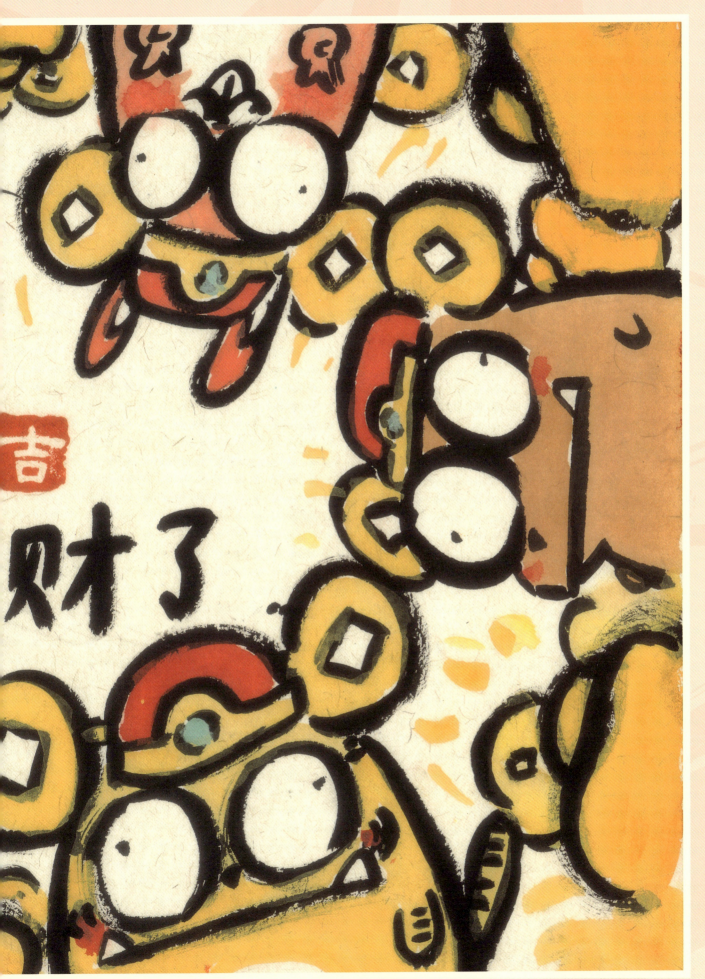

五路财神，到你发财了

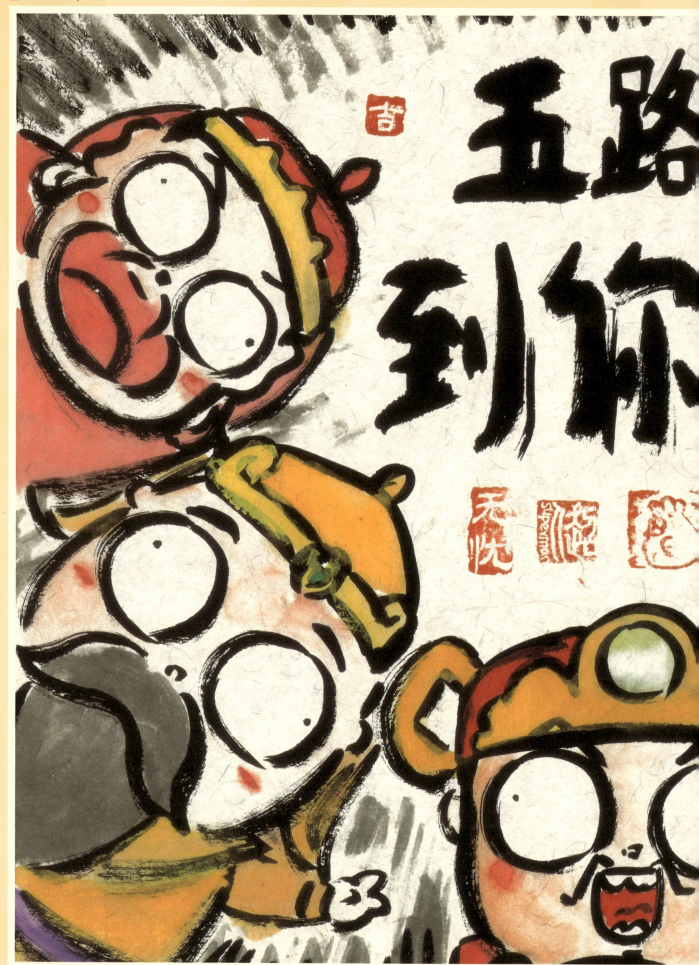

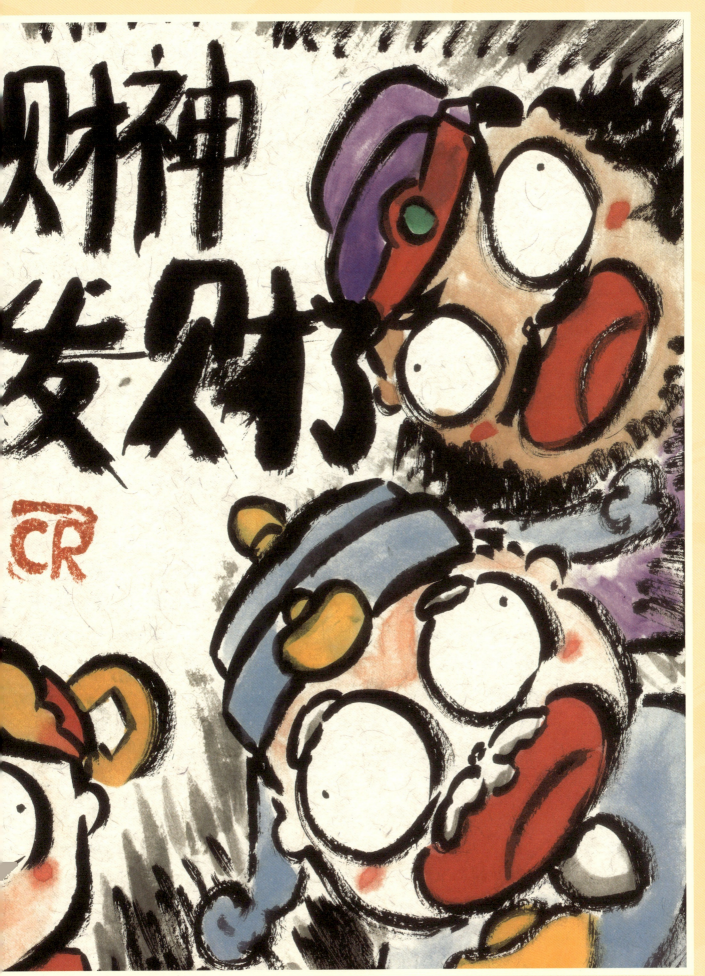

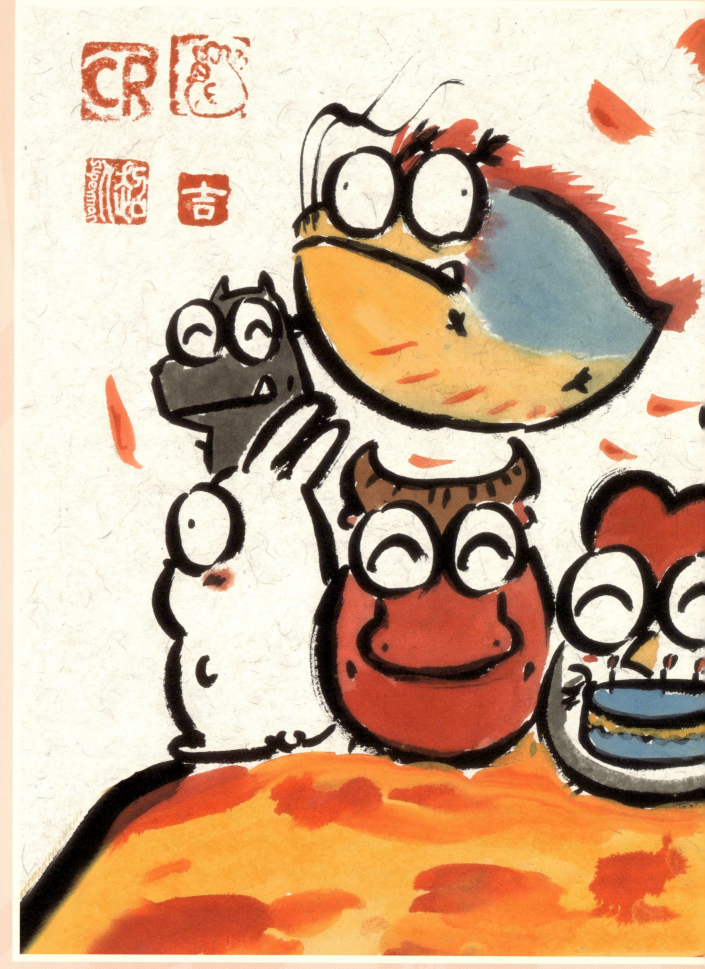

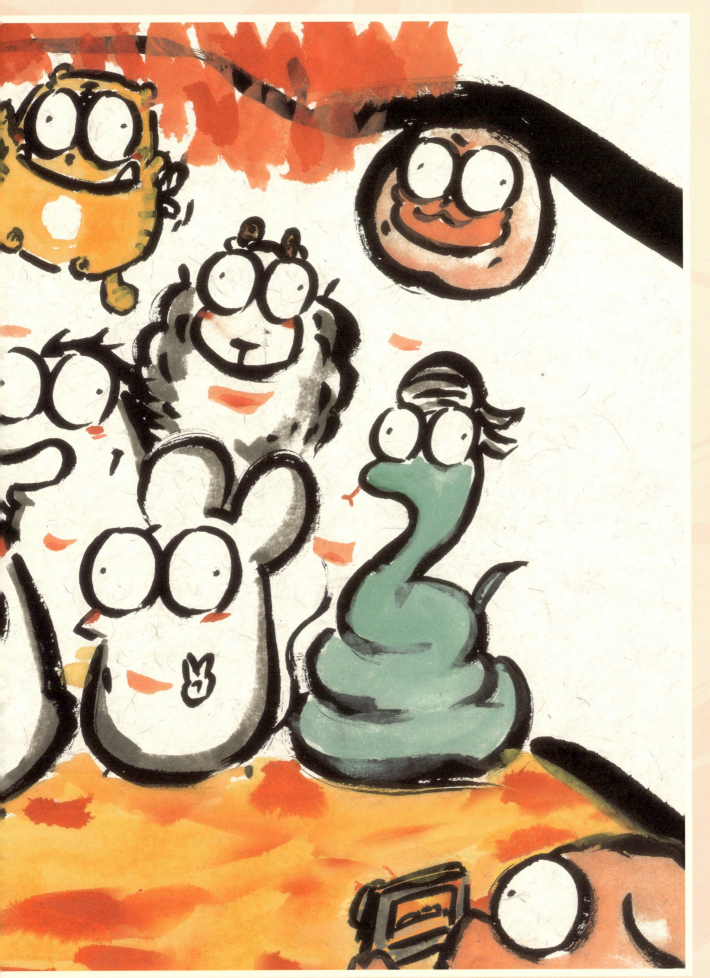

龙凤呈祥

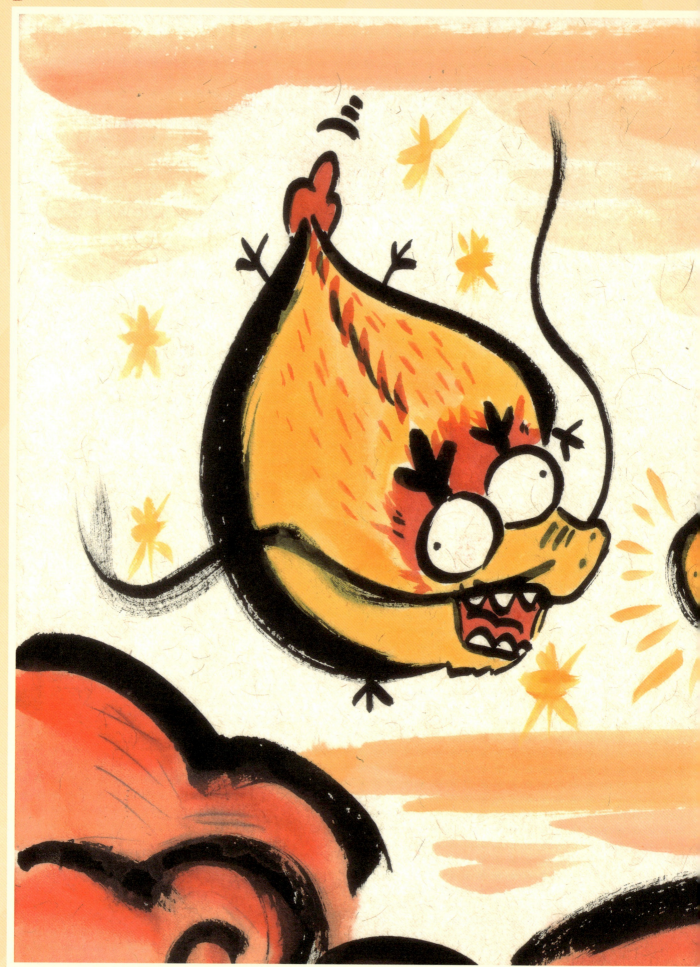

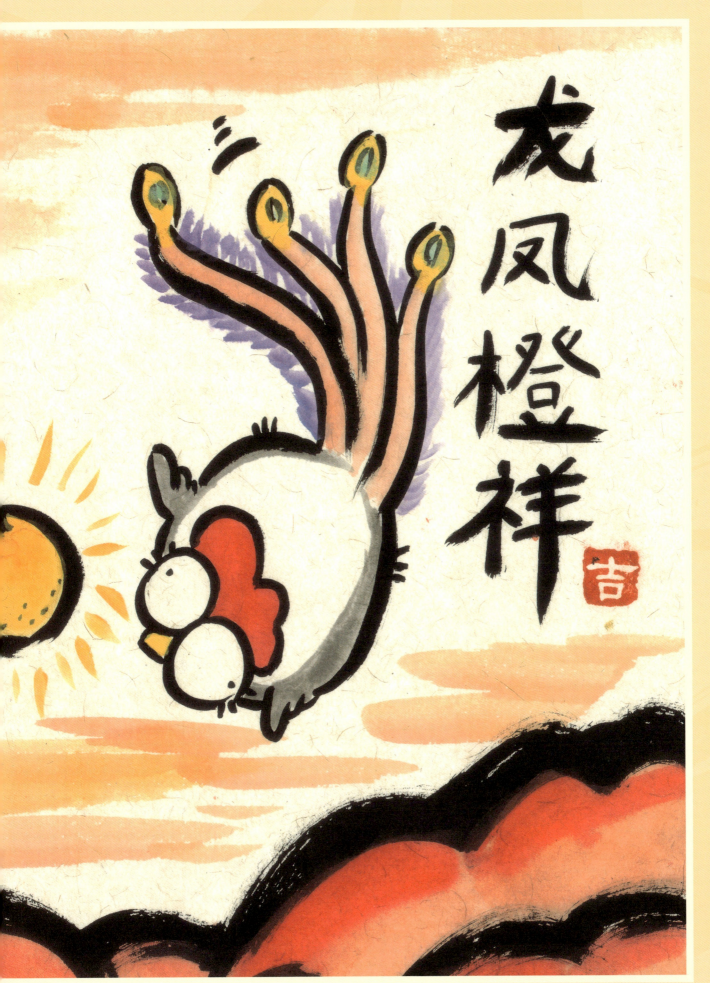

龙凤呈祥：指吉庆之事。

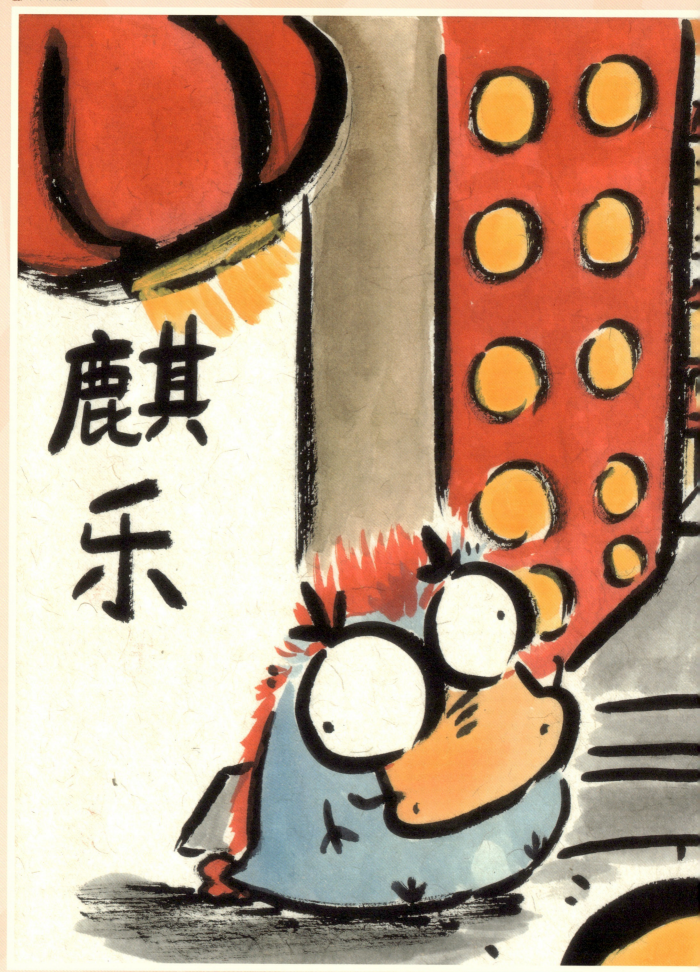

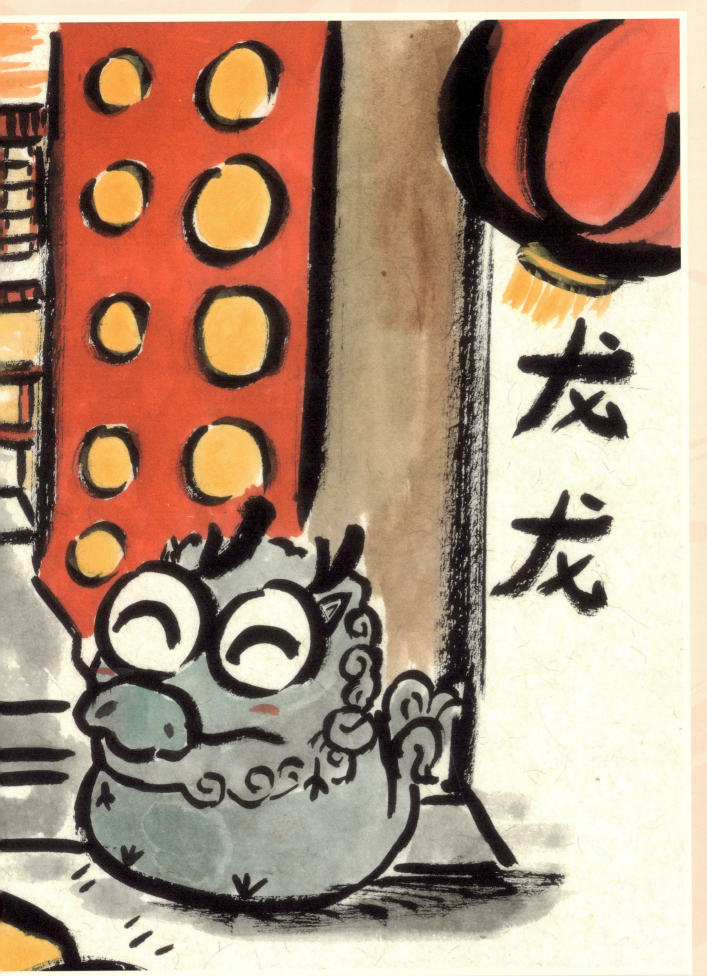

其乐融融：形容十分欢乐、和睦。

龙争虎斗

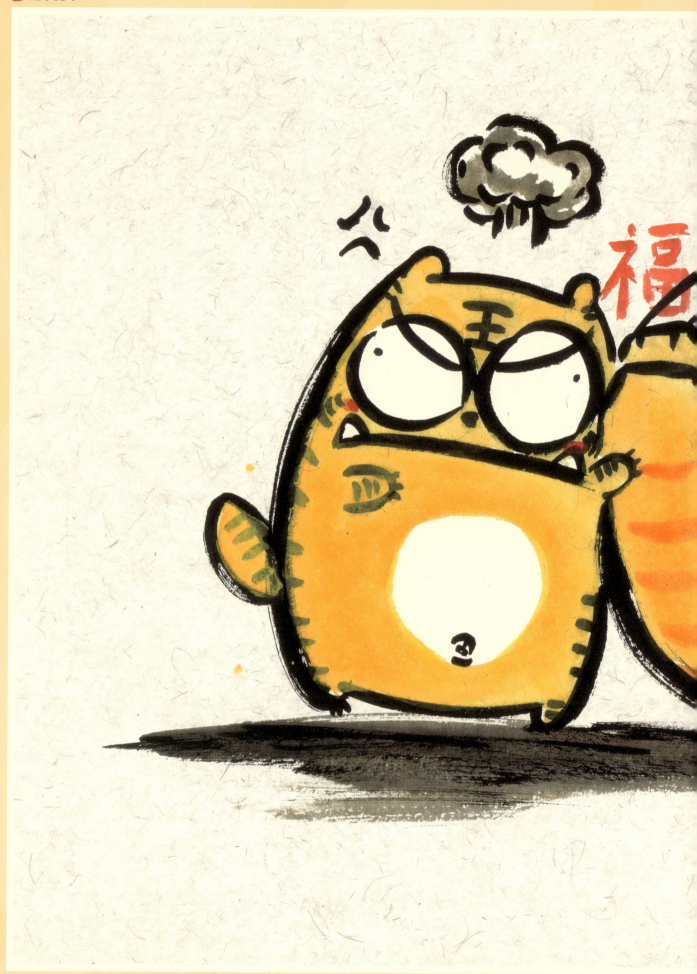

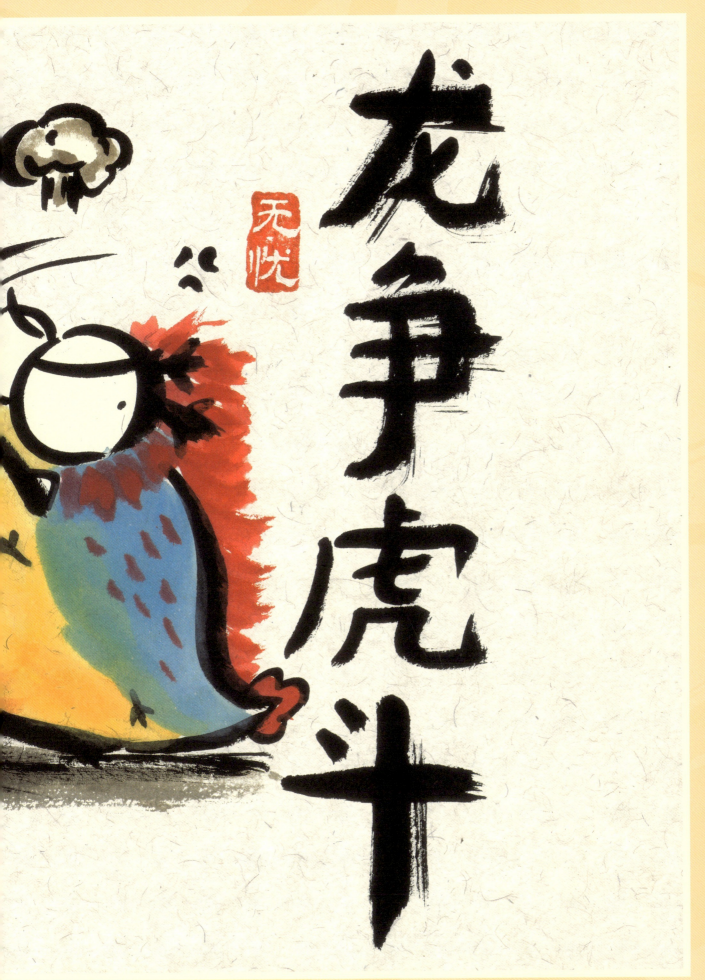

龙争虎斗：比喻势均力敌的双方斗争或竞争十分激烈。

左青龙，右白虎

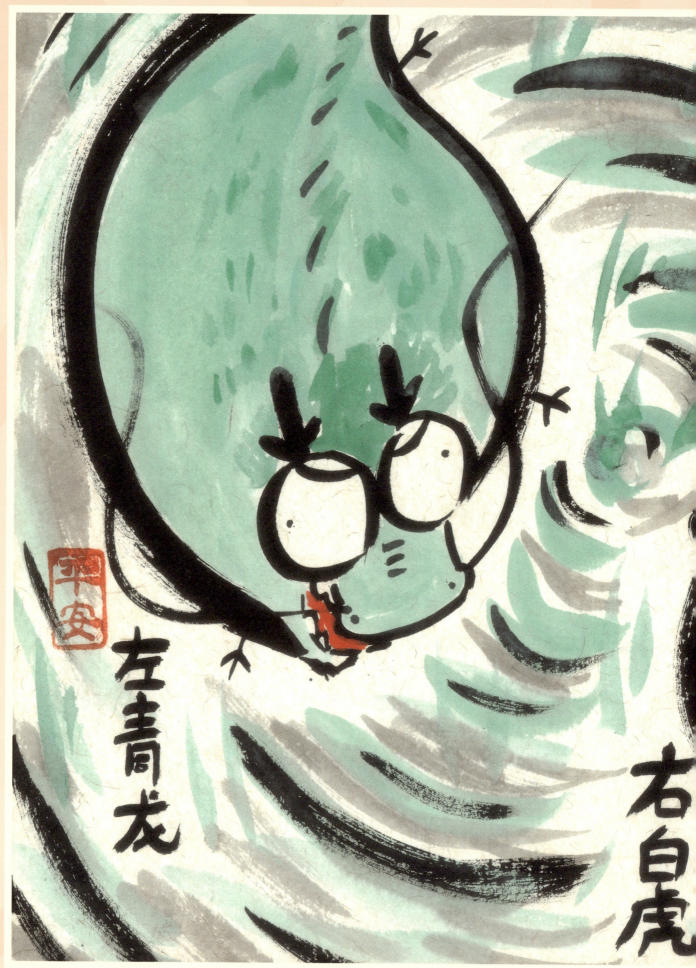

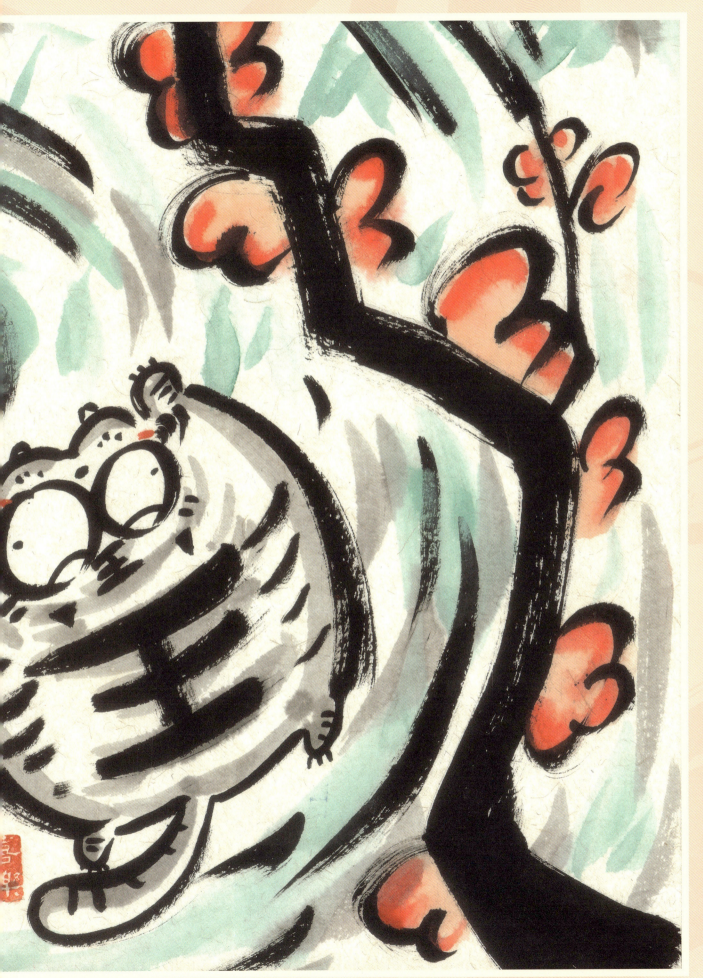

半条好龙

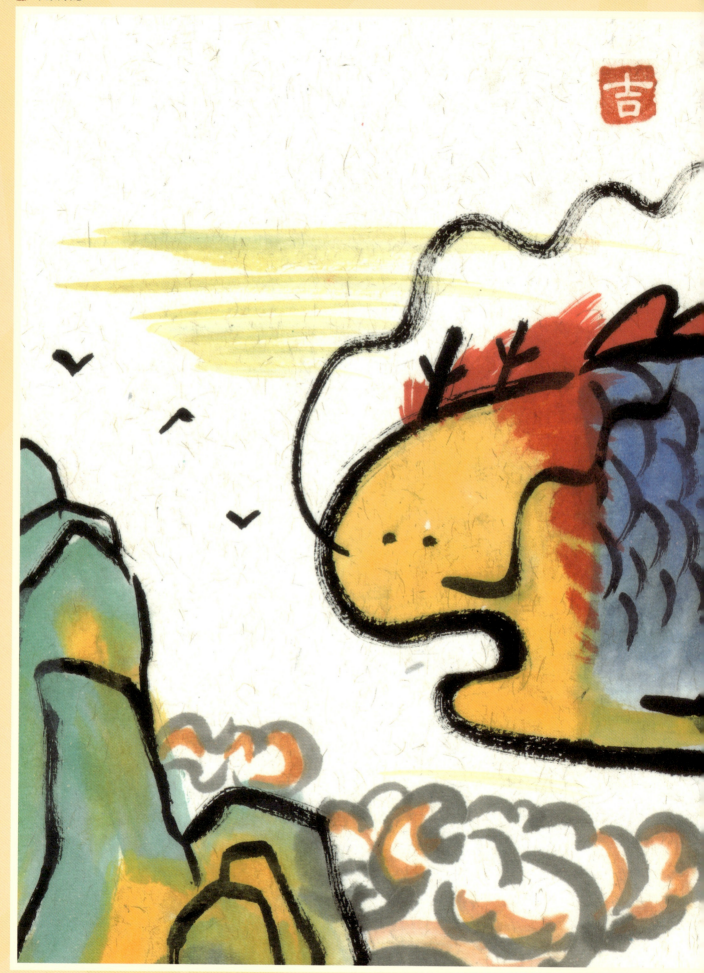

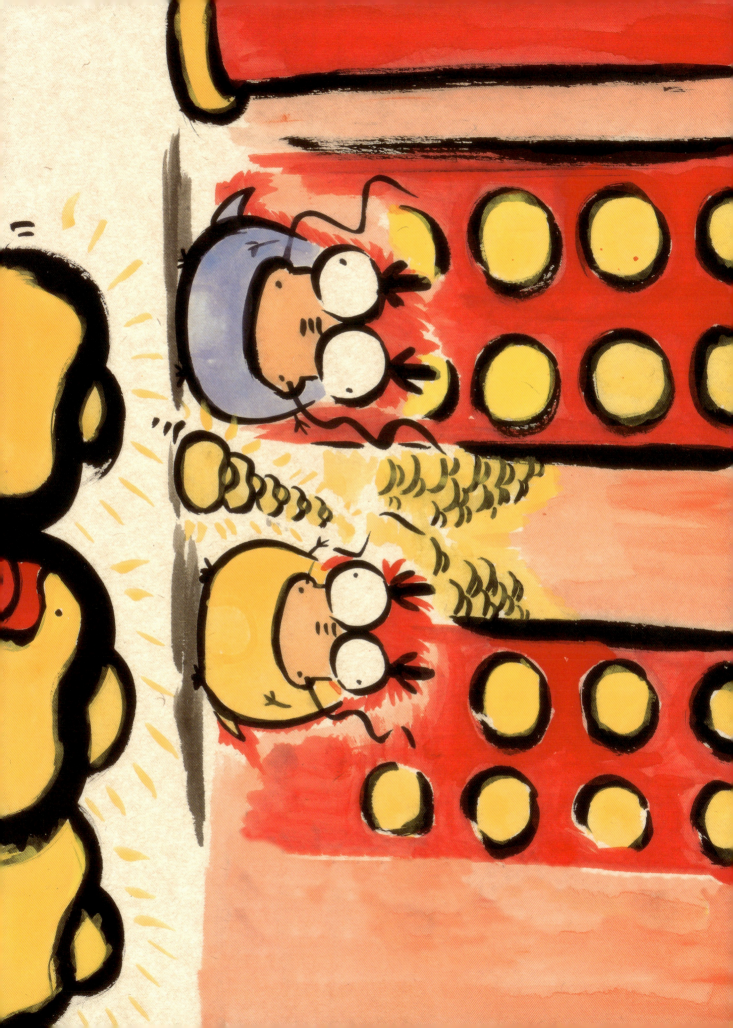

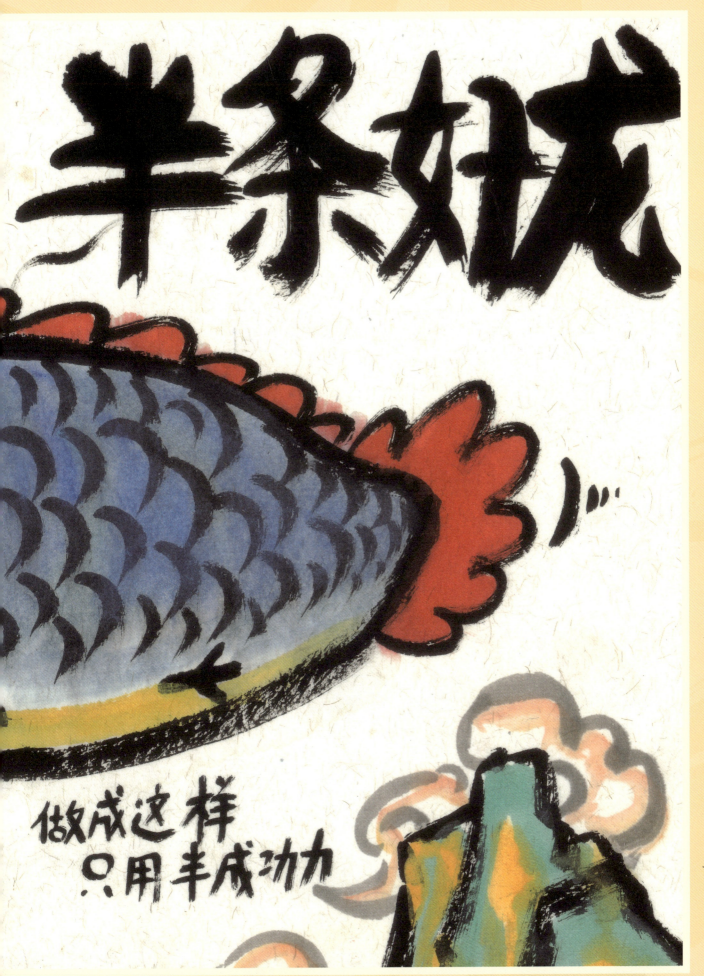

望夫成龙

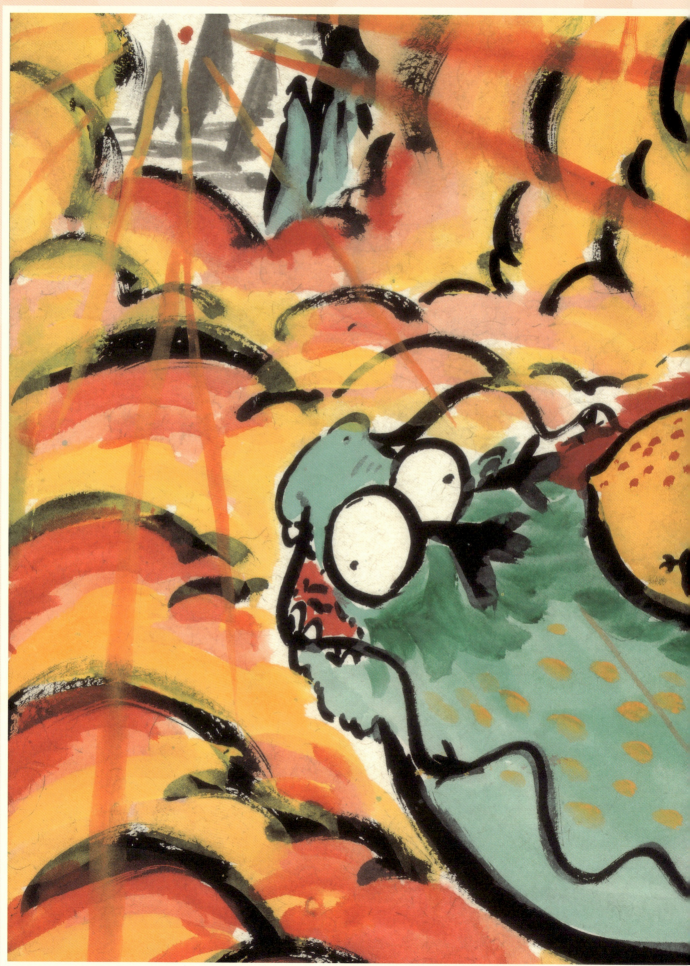

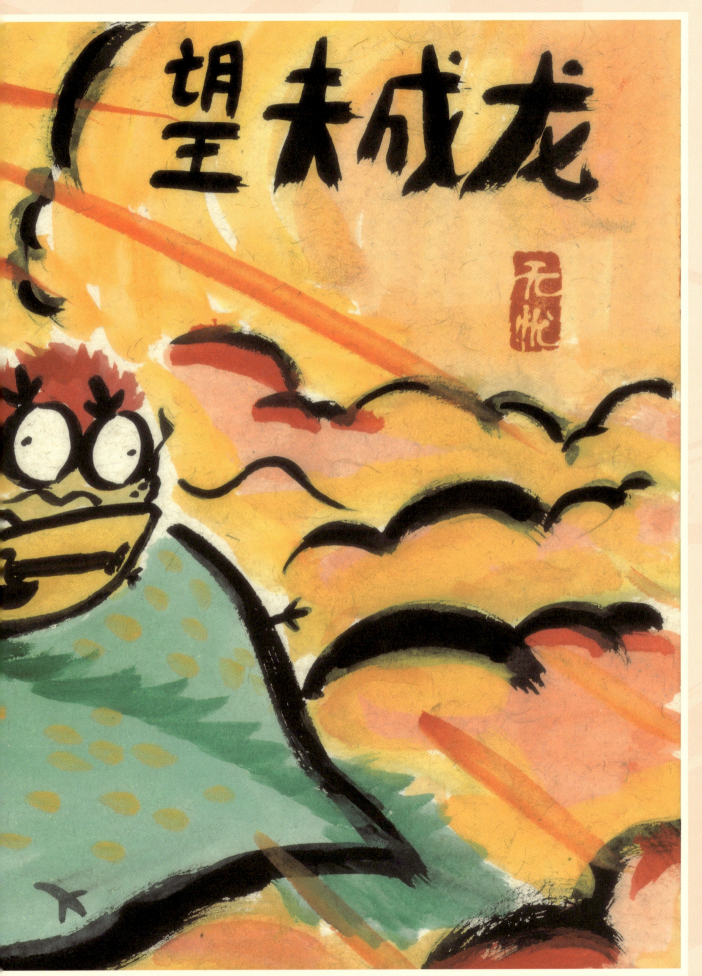

划龙舟

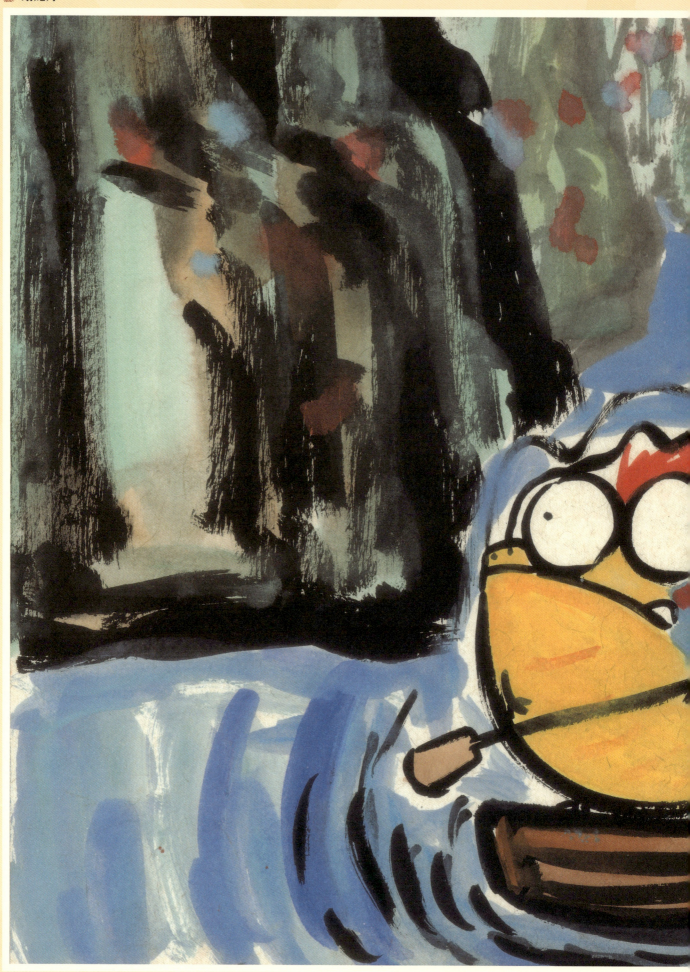

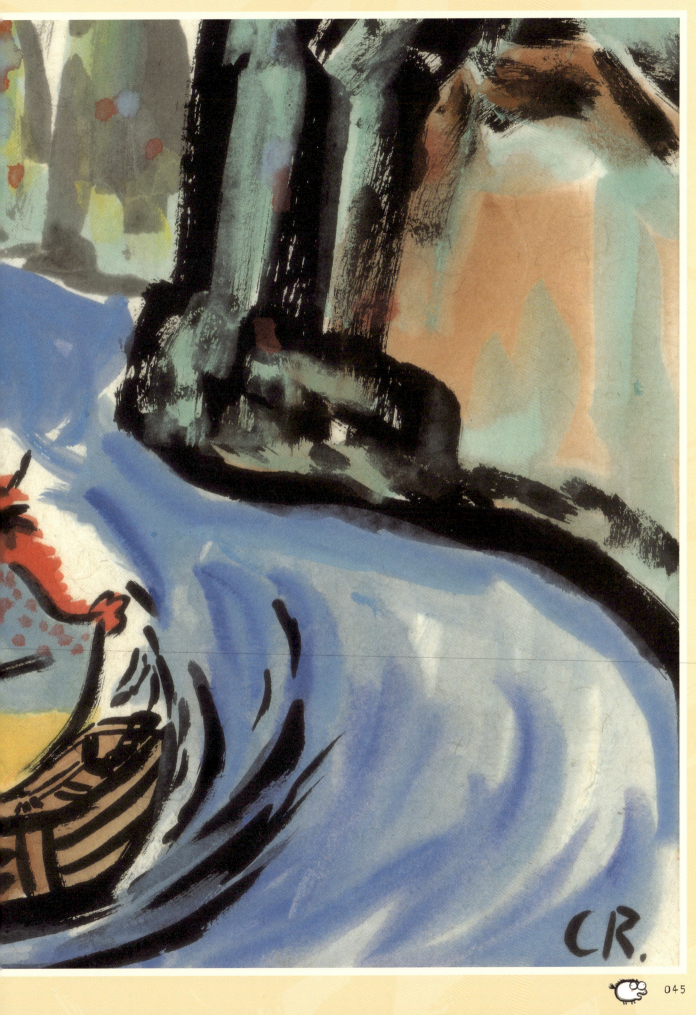

抗住压力

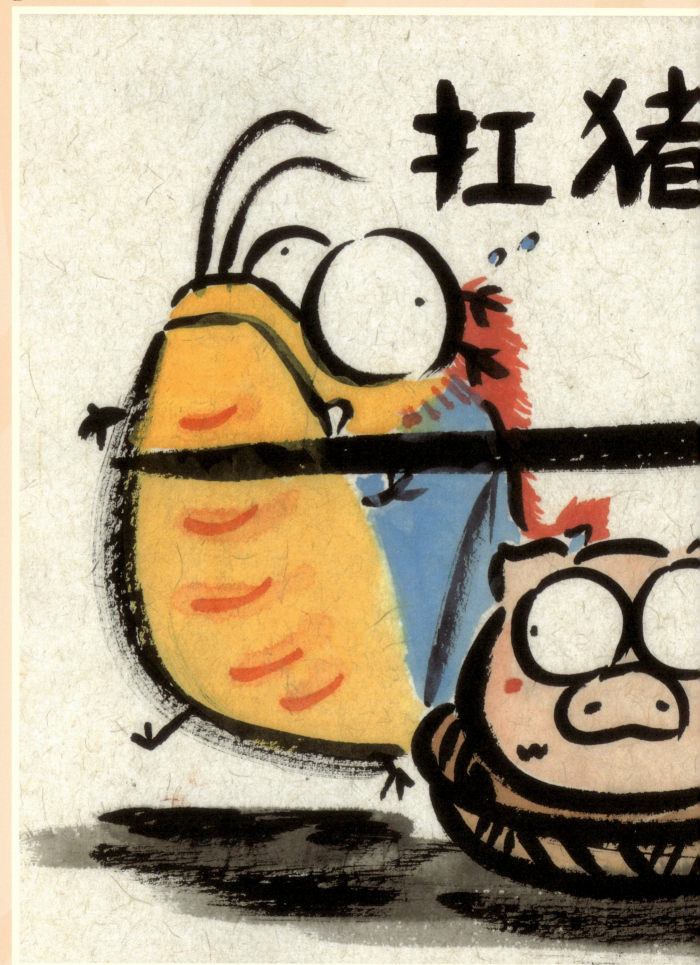

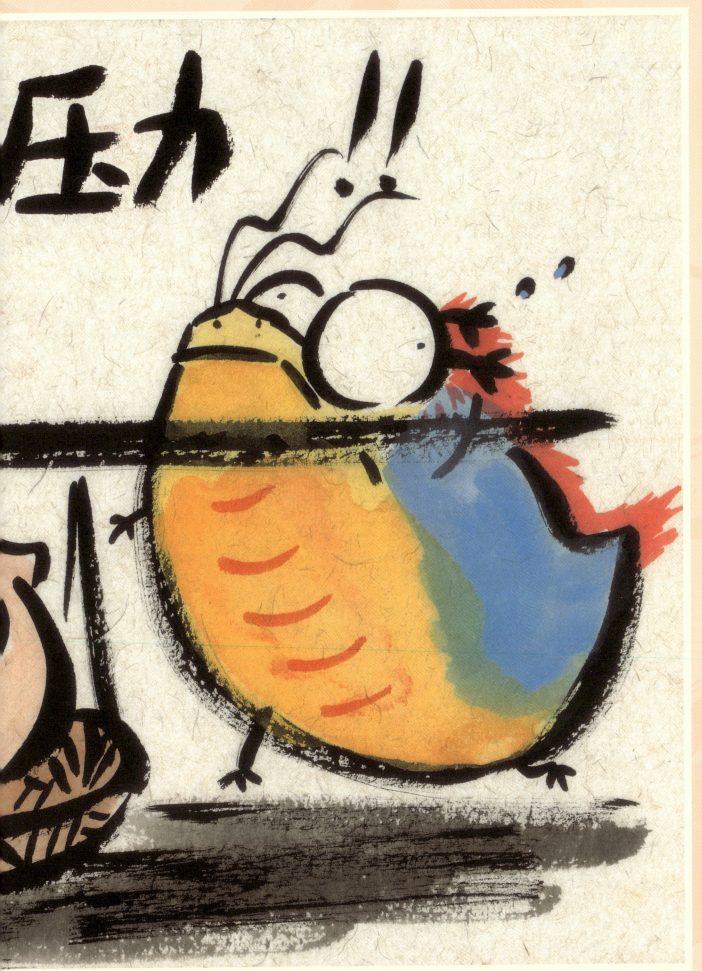

照猫画虎

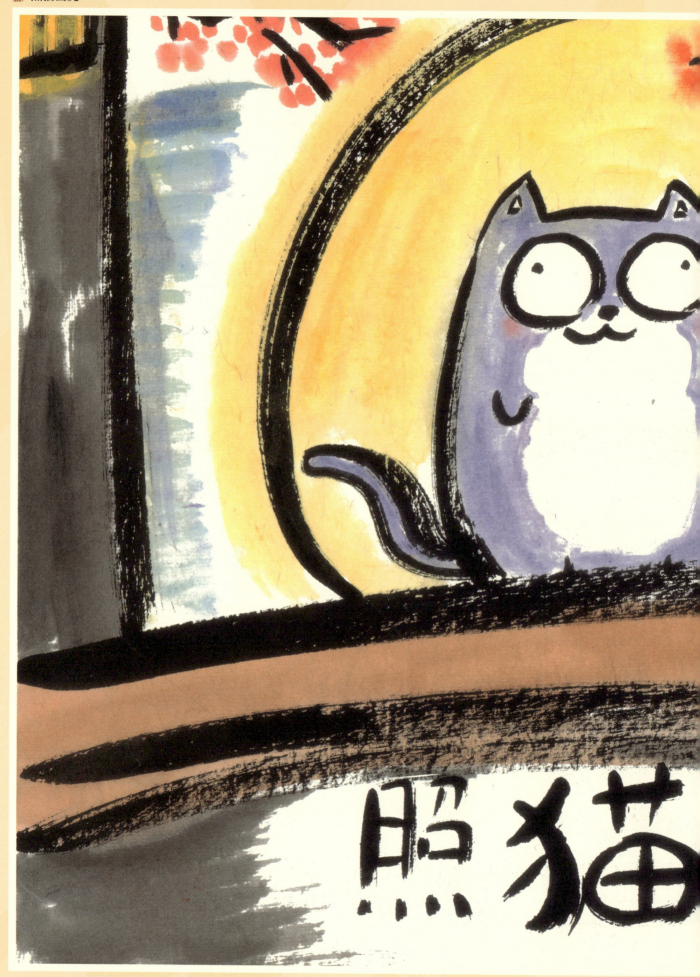

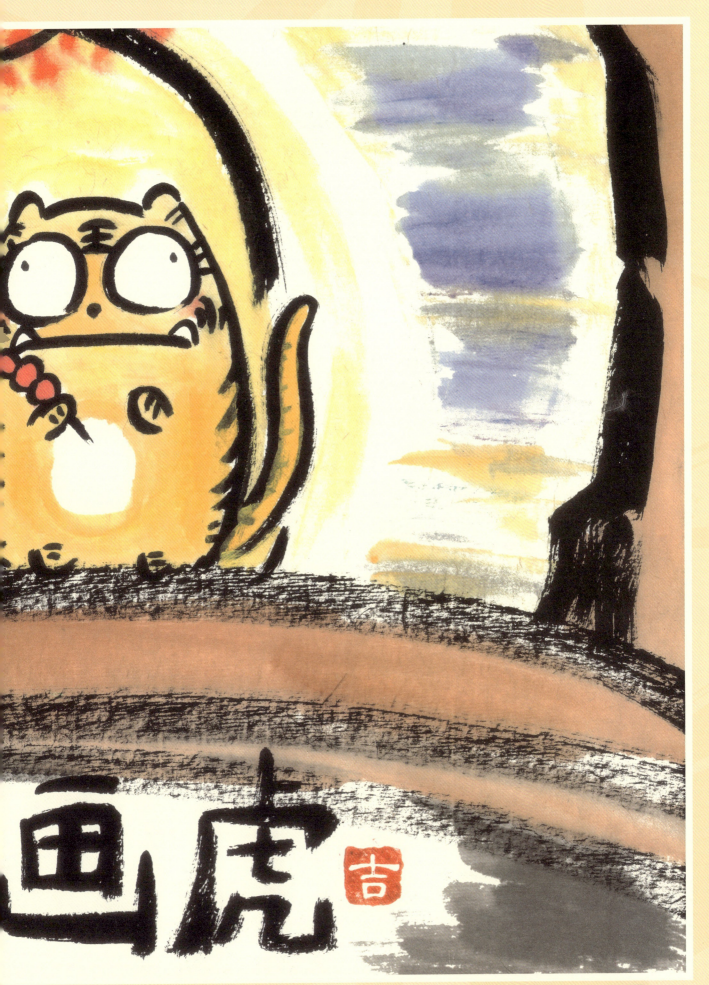

照猫画虎：照着猫的样子去画老虎。比喻照样子模仿。

求稳

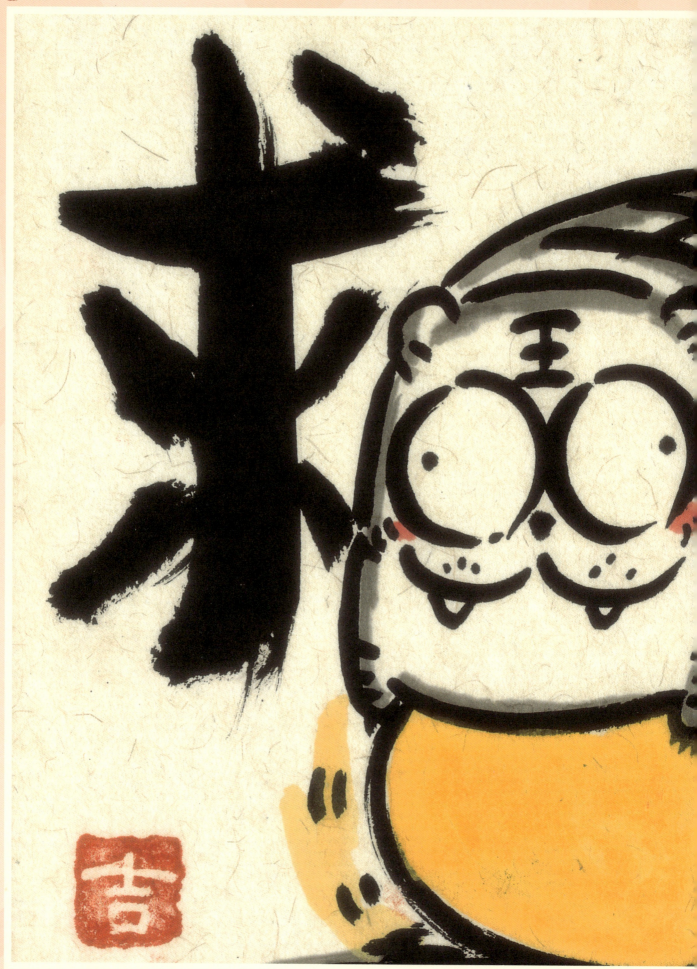

都市丽人

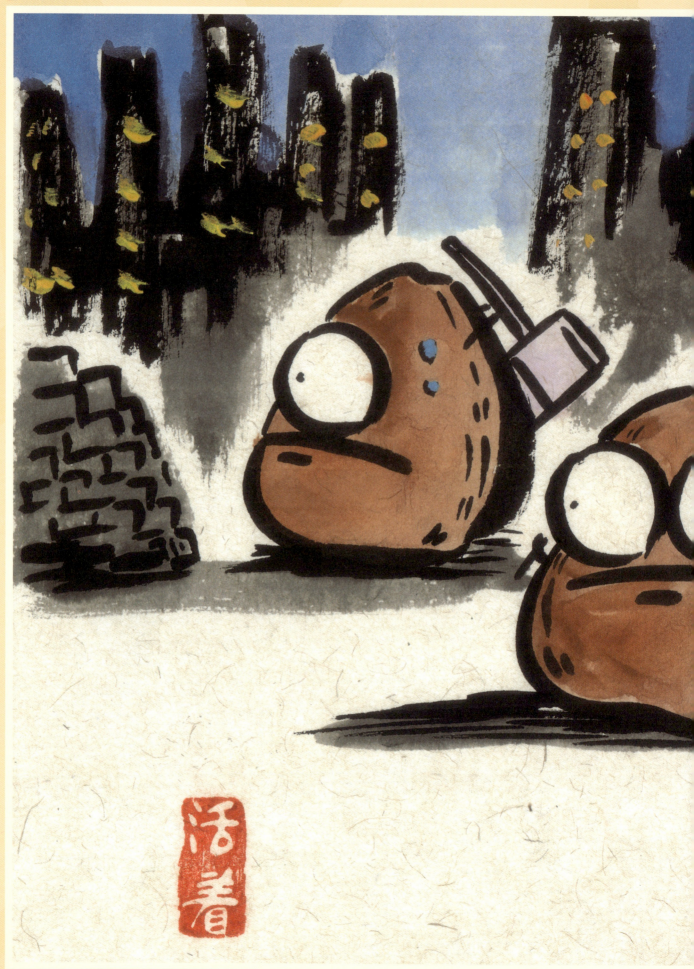

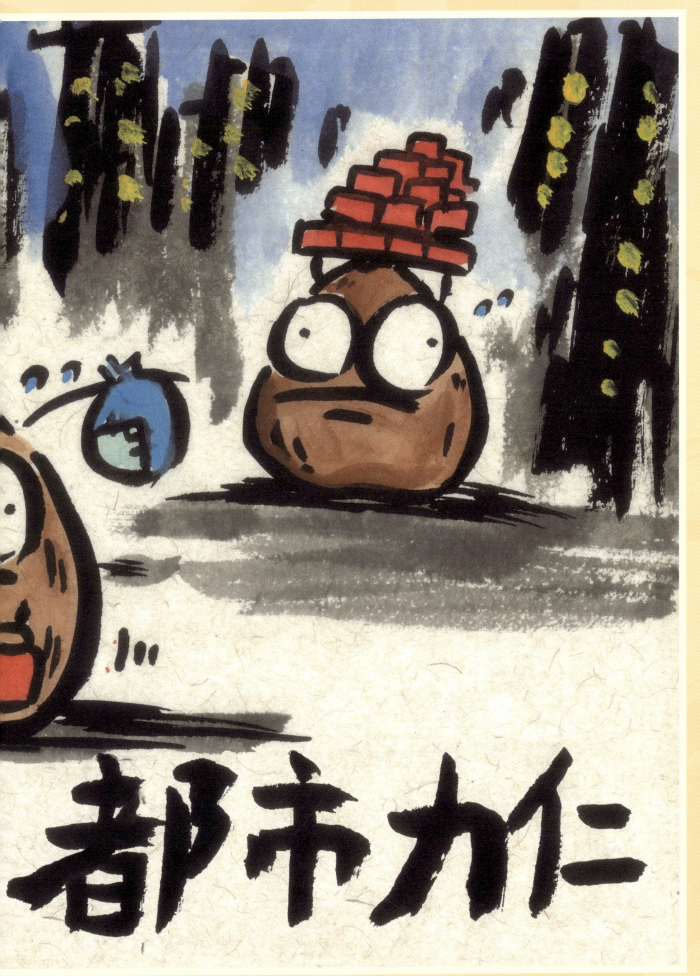

蜂狂打弓

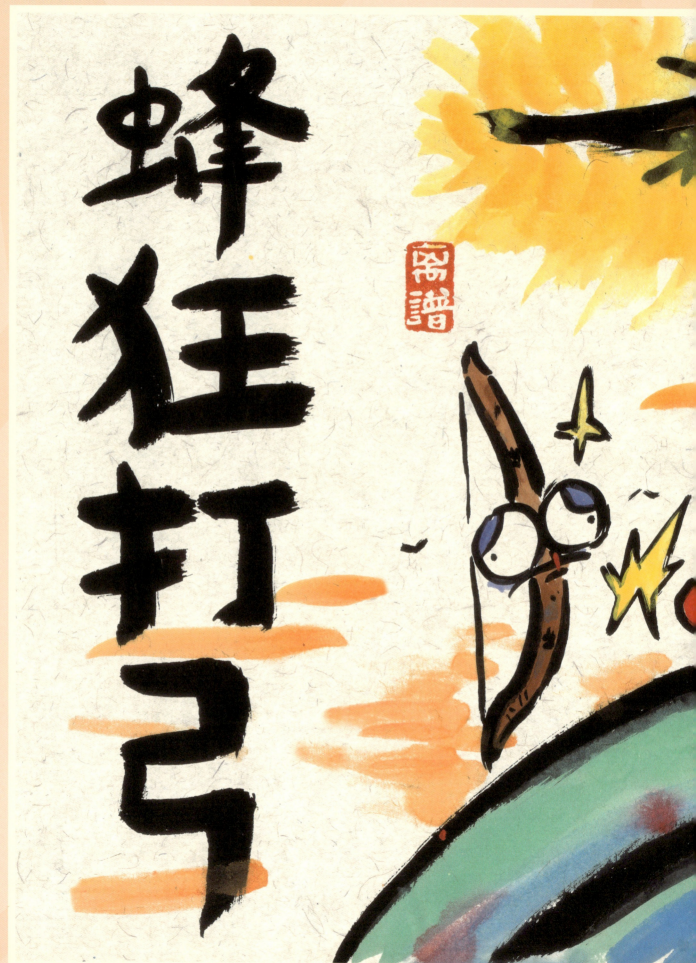

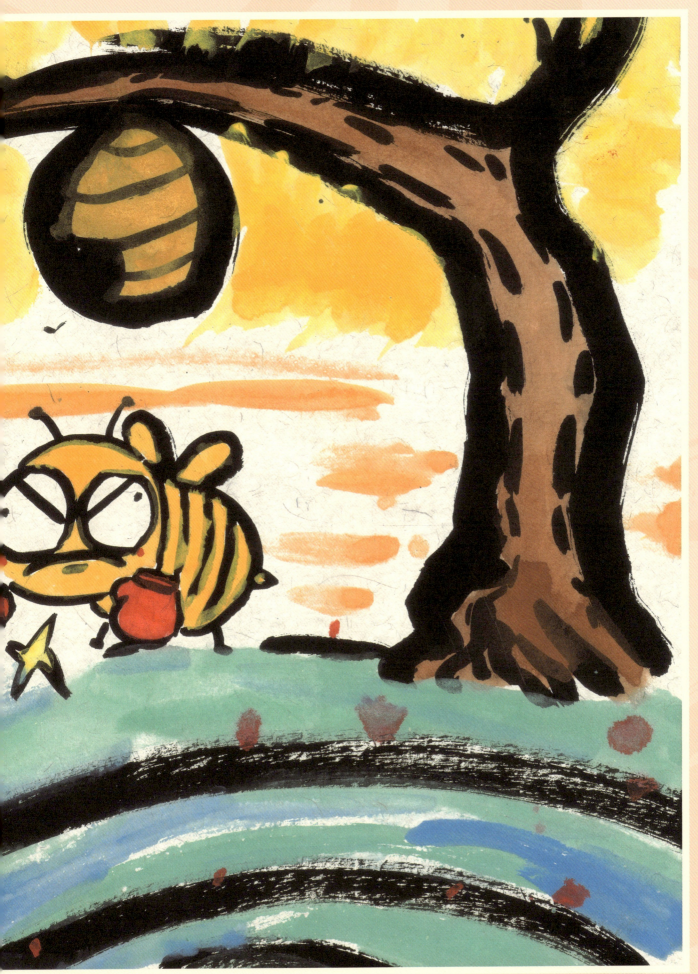

蒸蒸日上

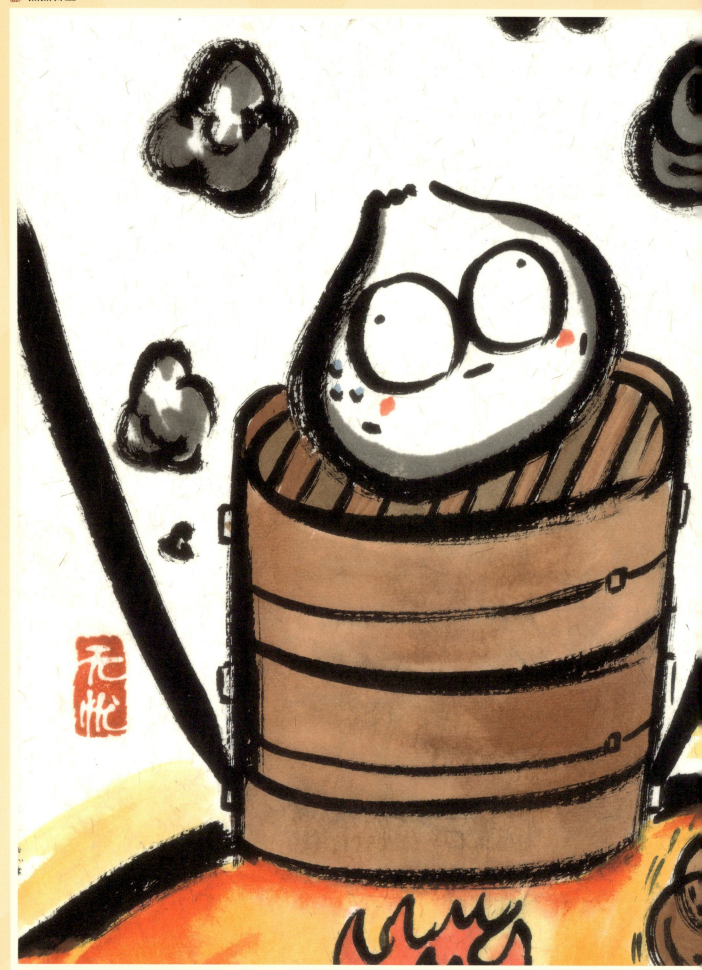

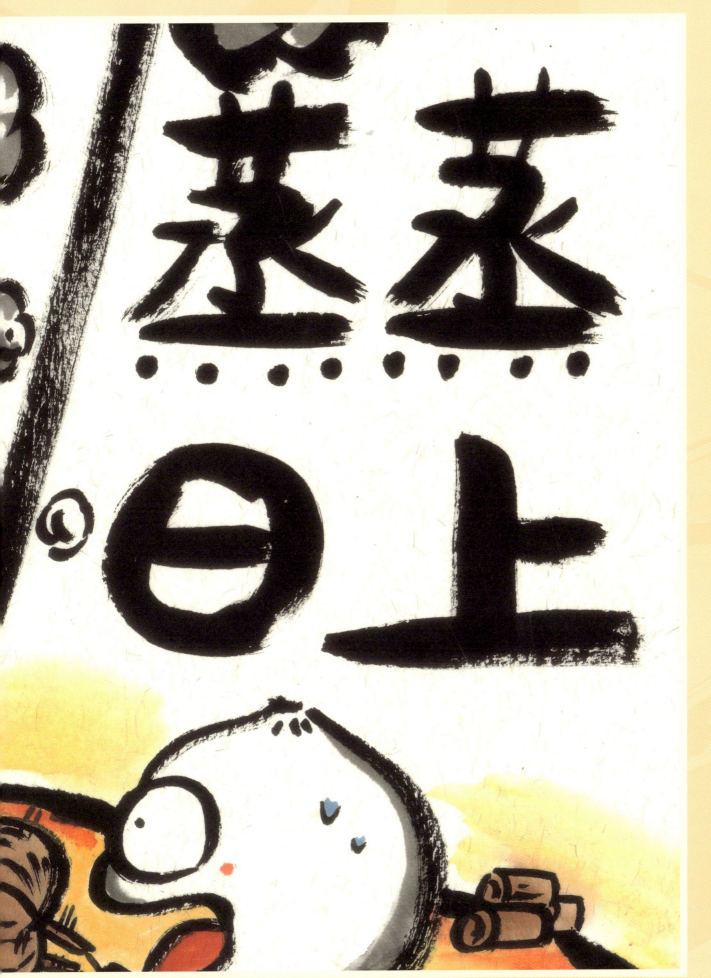

大展宏图（1）

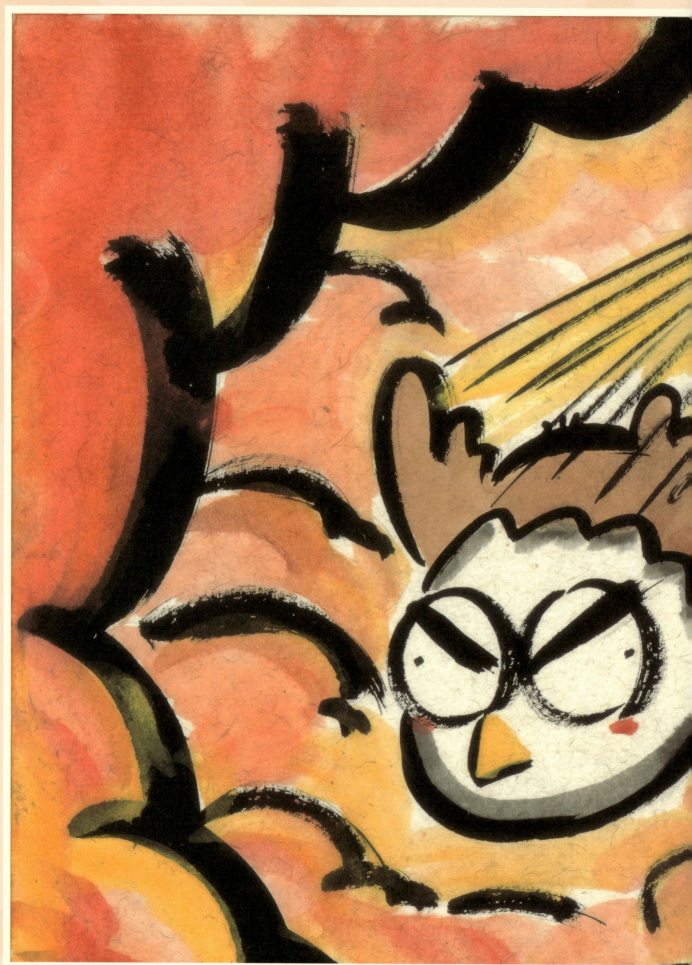

大展宏图：大规模地实施宏伟远大的计划或抱负。

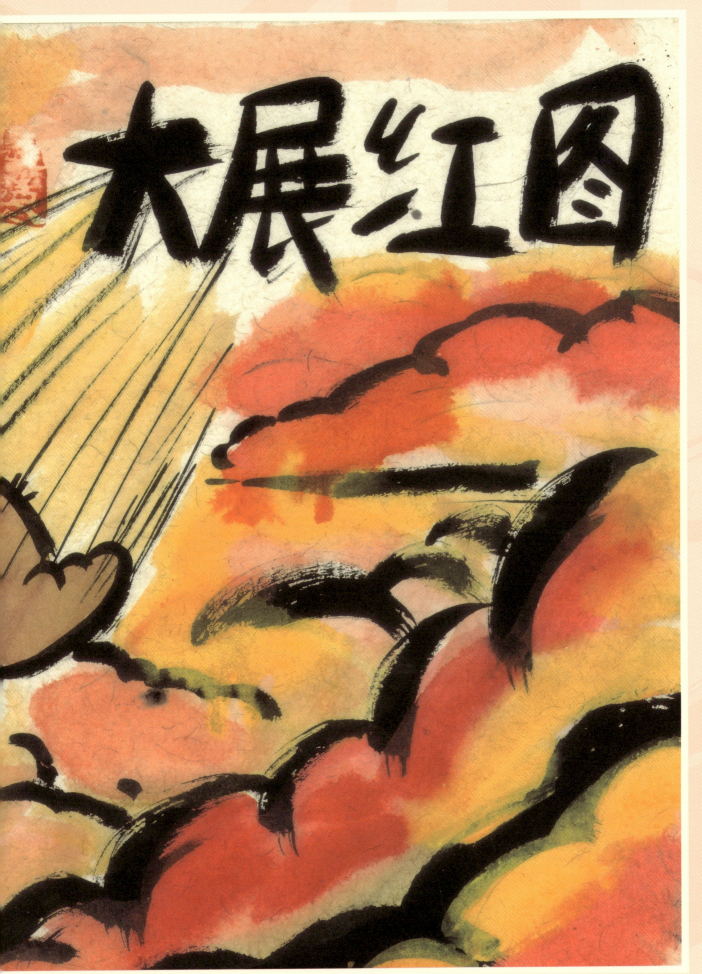

诗和远方

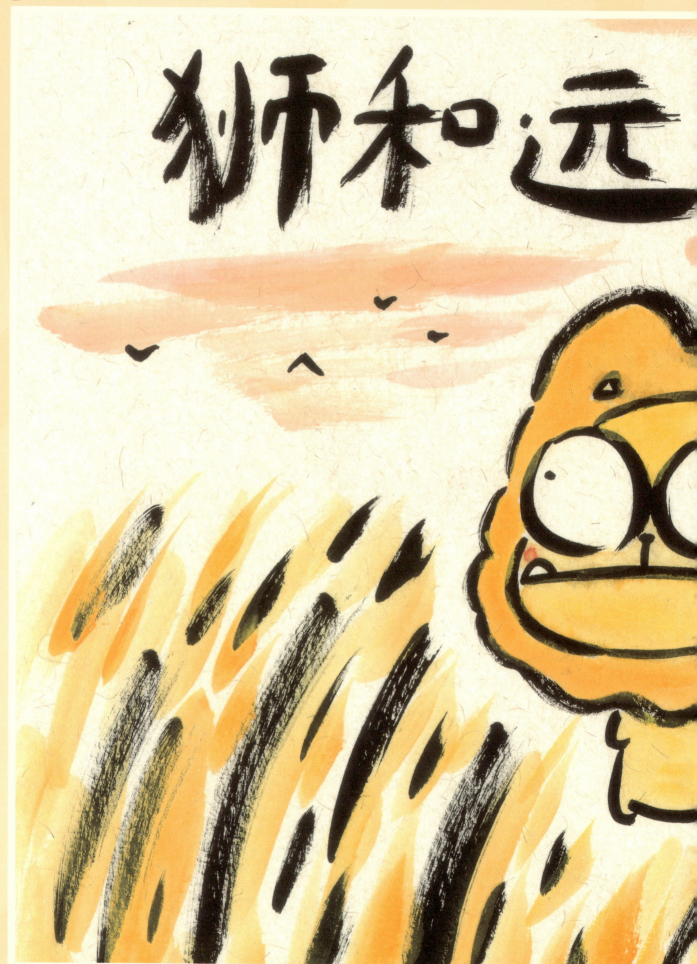

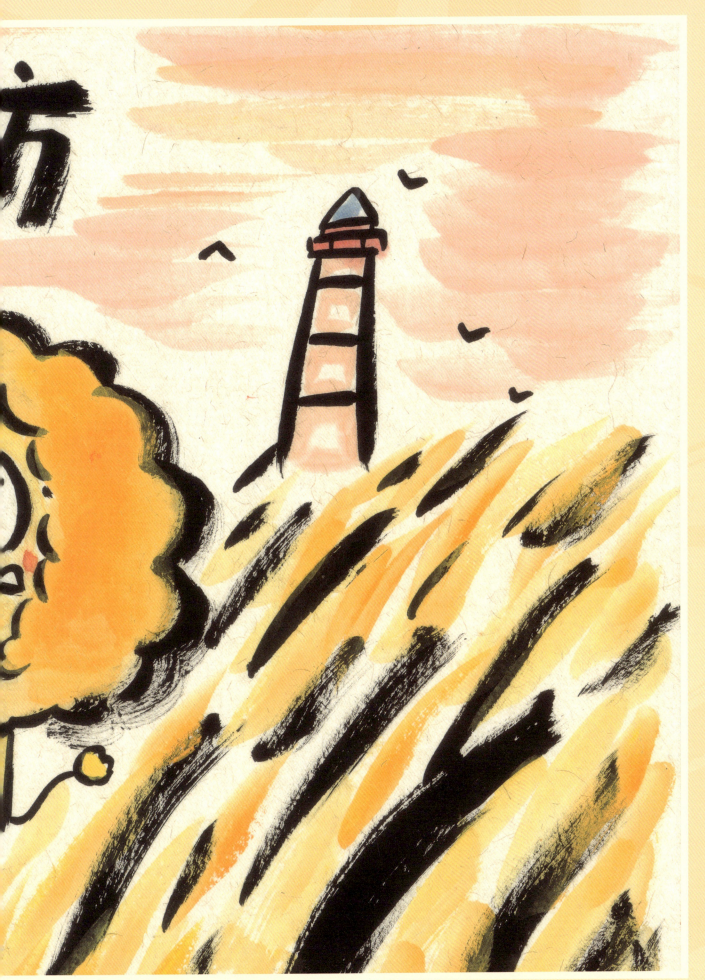

武松打虎

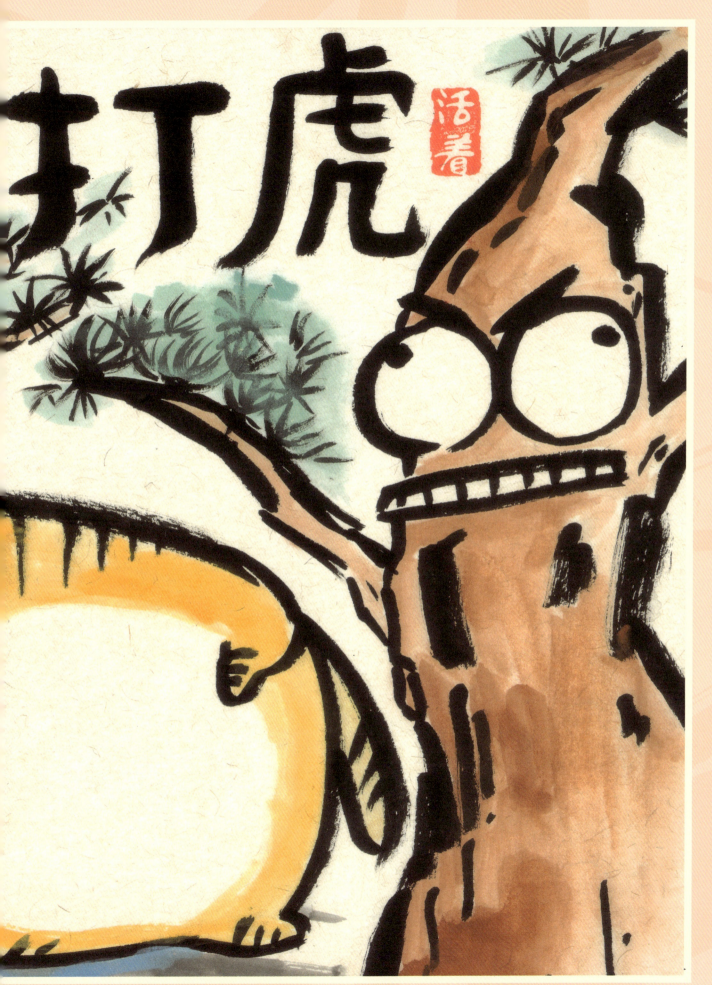

马拉松

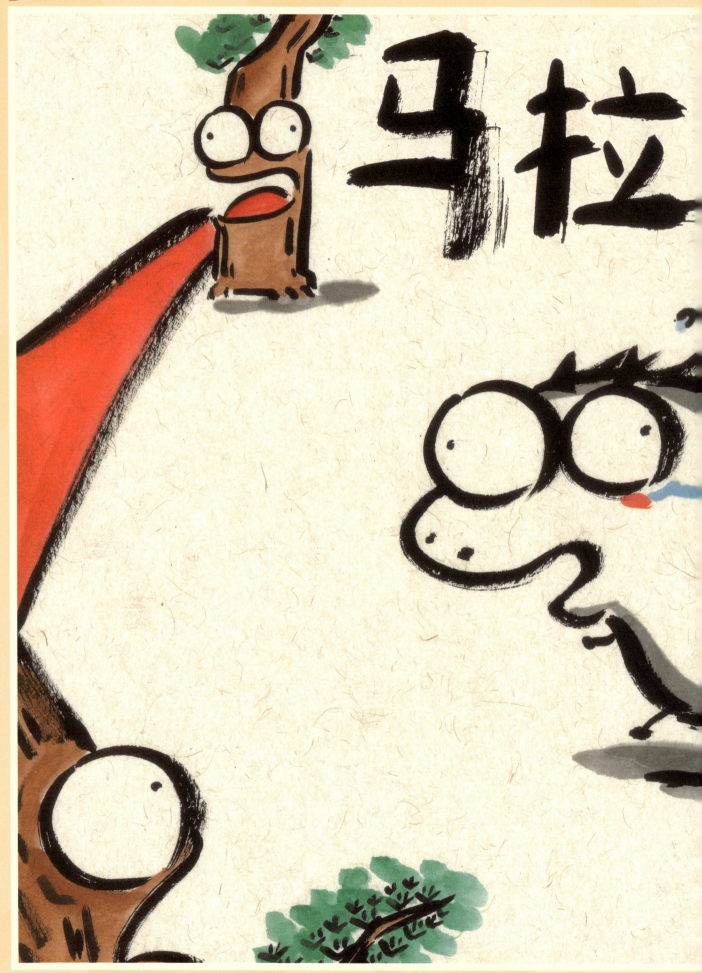

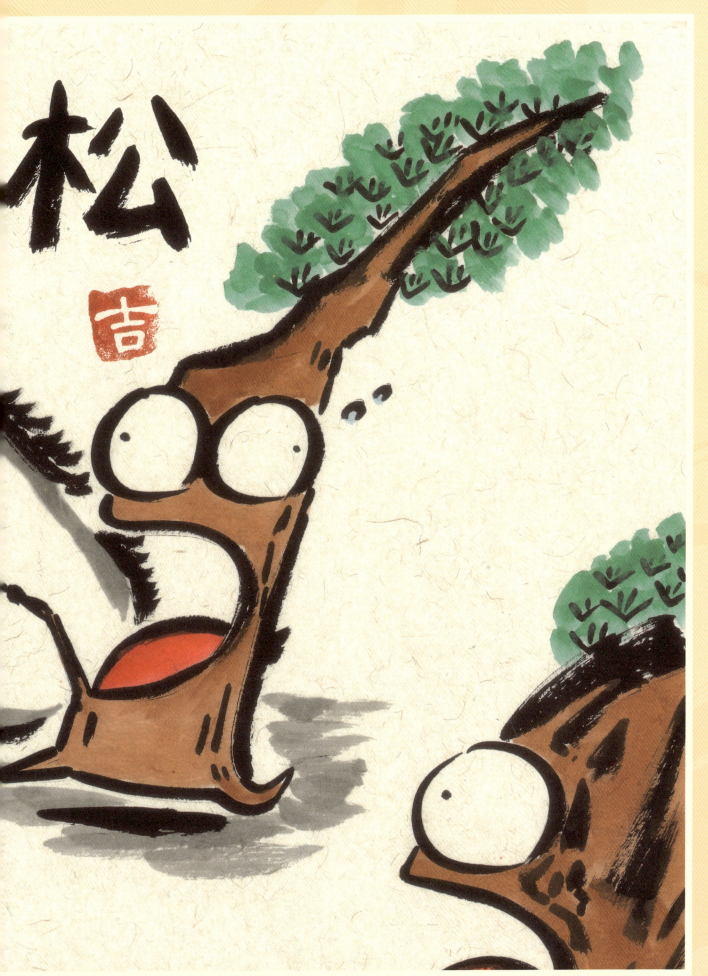

考试顺利

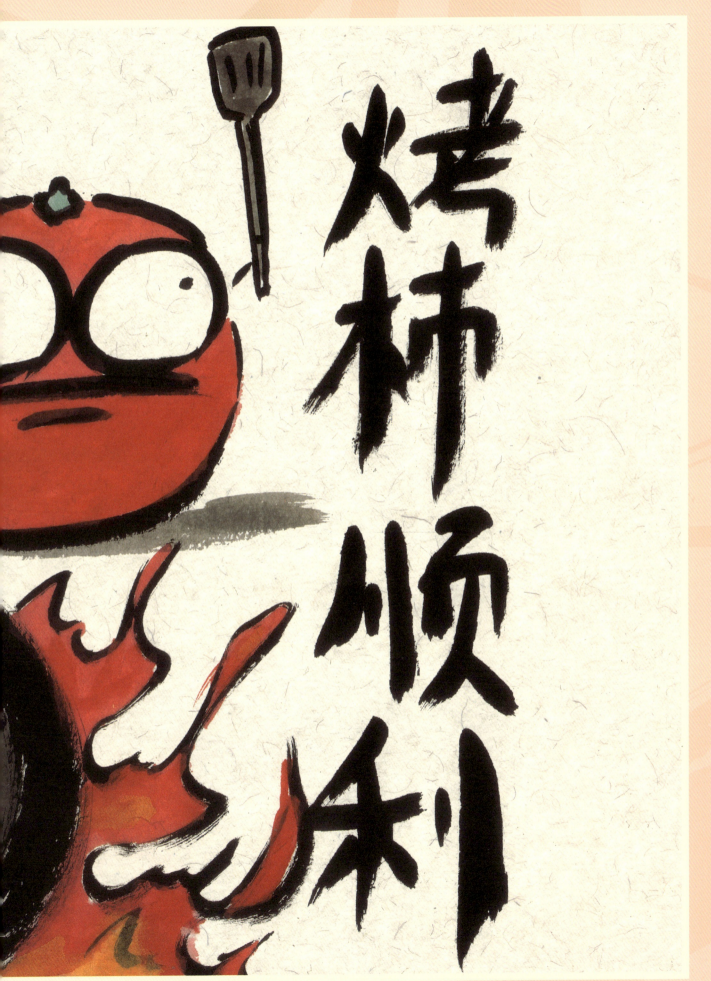

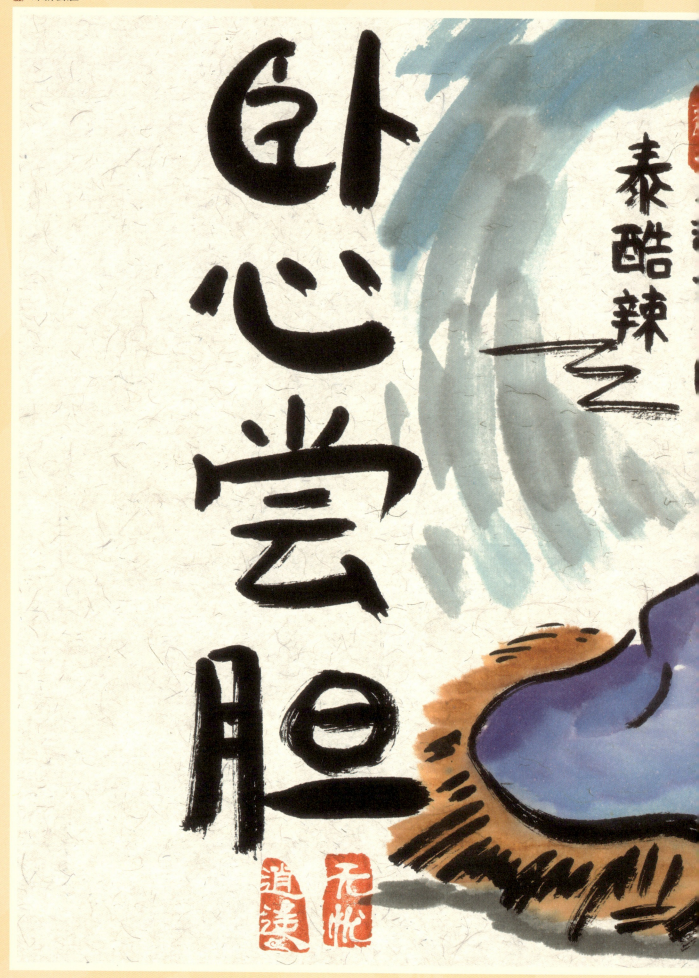

卧薪尝胆： 睡在柴草上，经常尝一尝胆的苦味。形容刻苦自励，发愤图强。

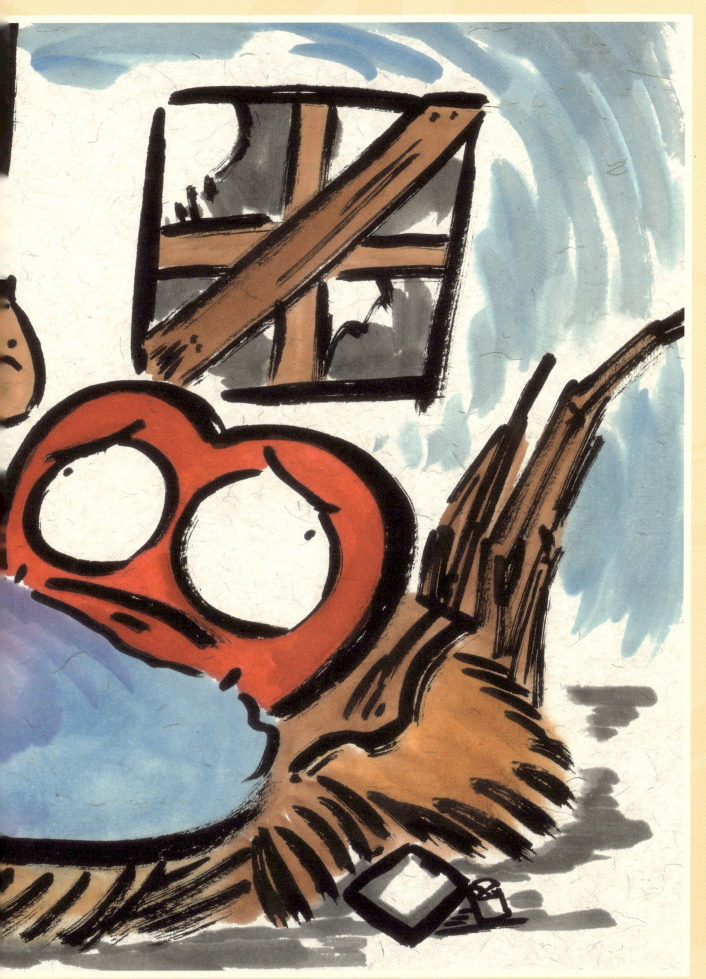

人情世故

越来越牛（1）

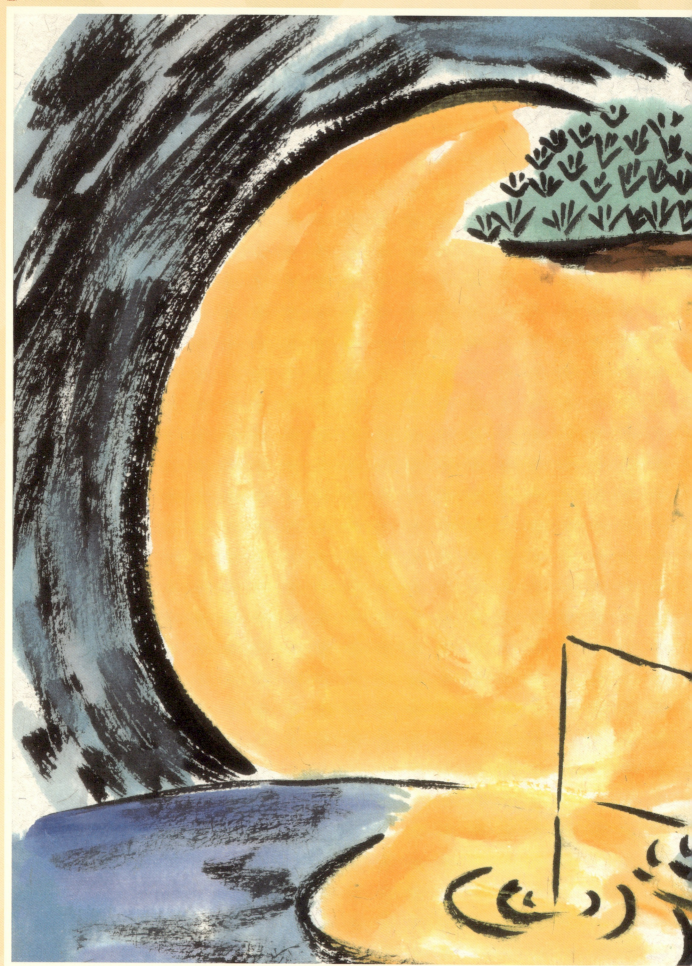

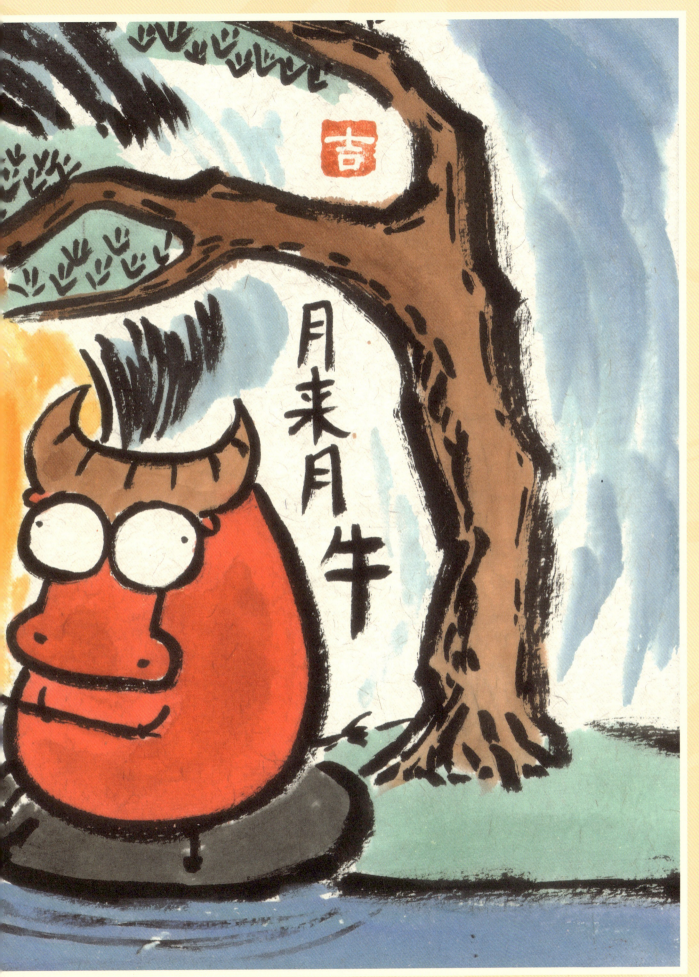

牛市来了

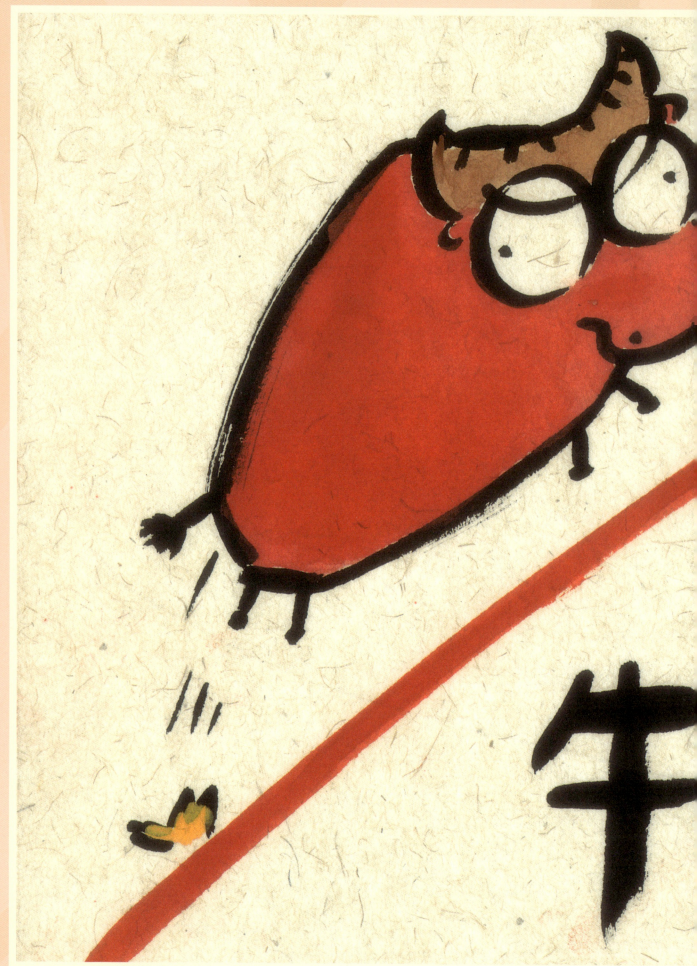

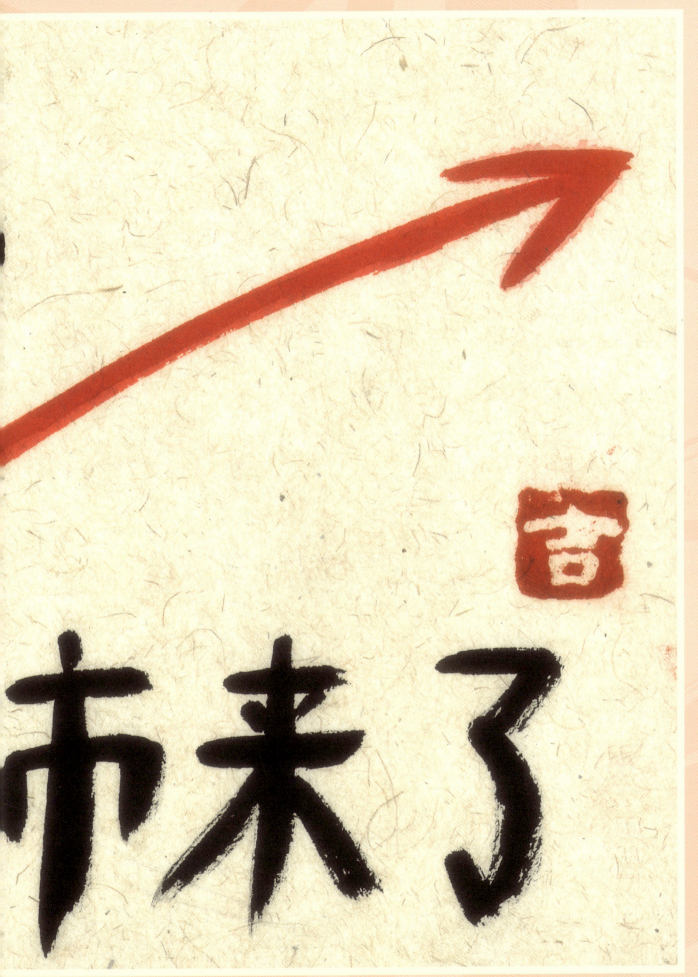

你过来啊

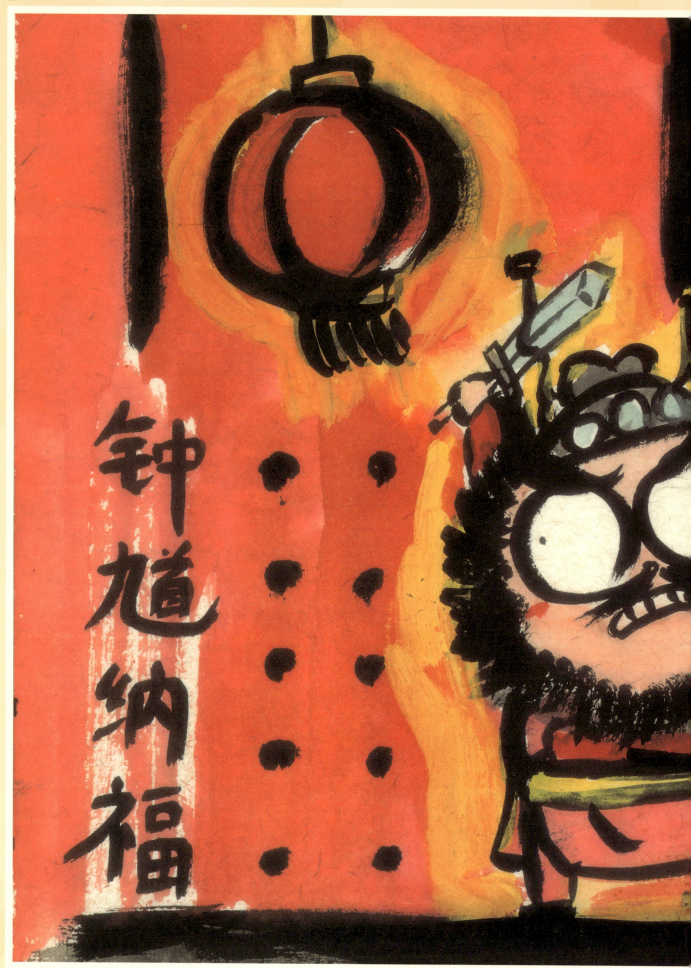

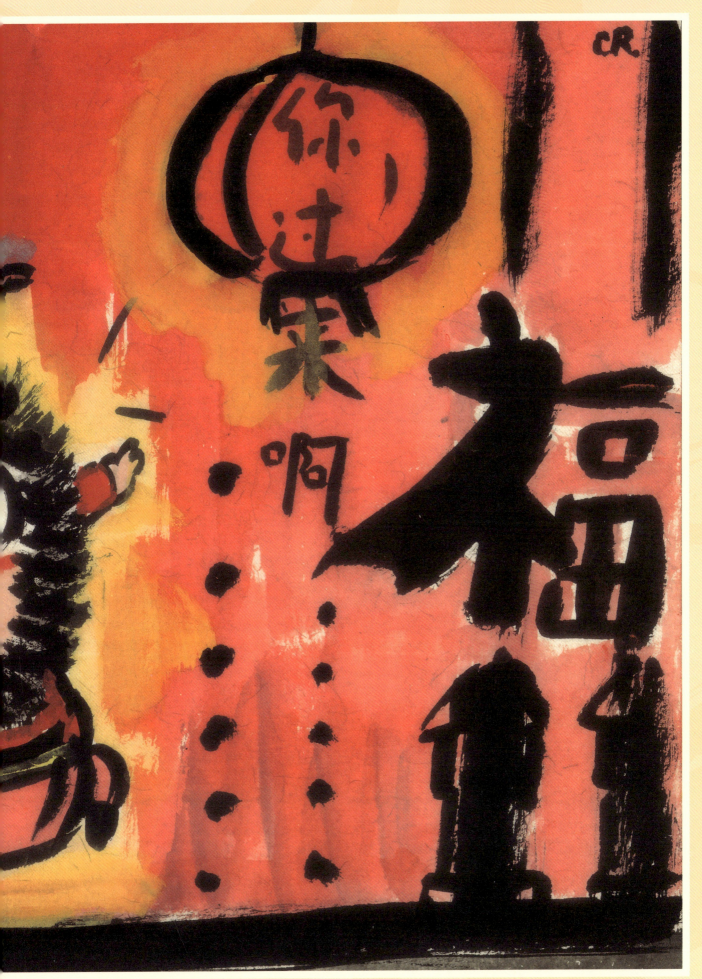

单刀赴会

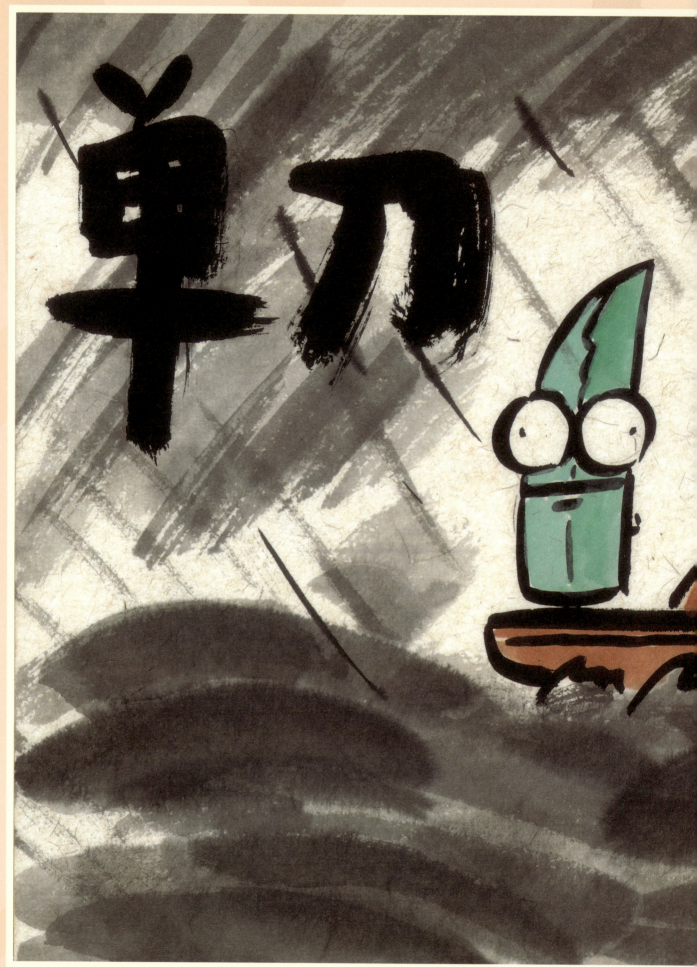

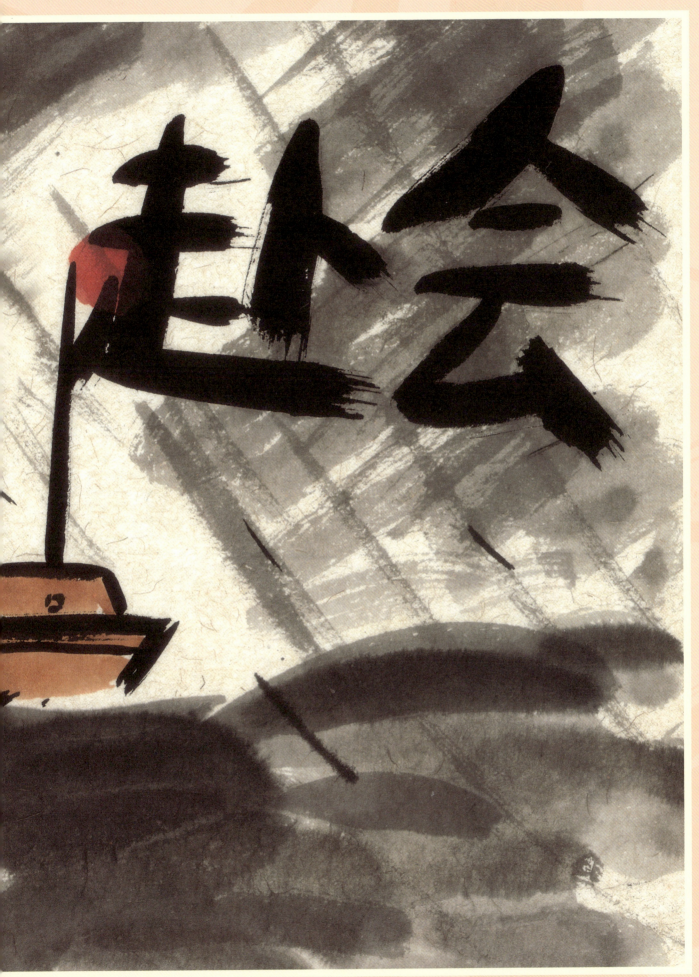

单刀赴会： 原指蜀将关羽只带一口刀和少数随从赴东吴宴会，后泛指一个人冒险赴约。有赞扬赴会者的智略和胆识之意。

霸王别姬

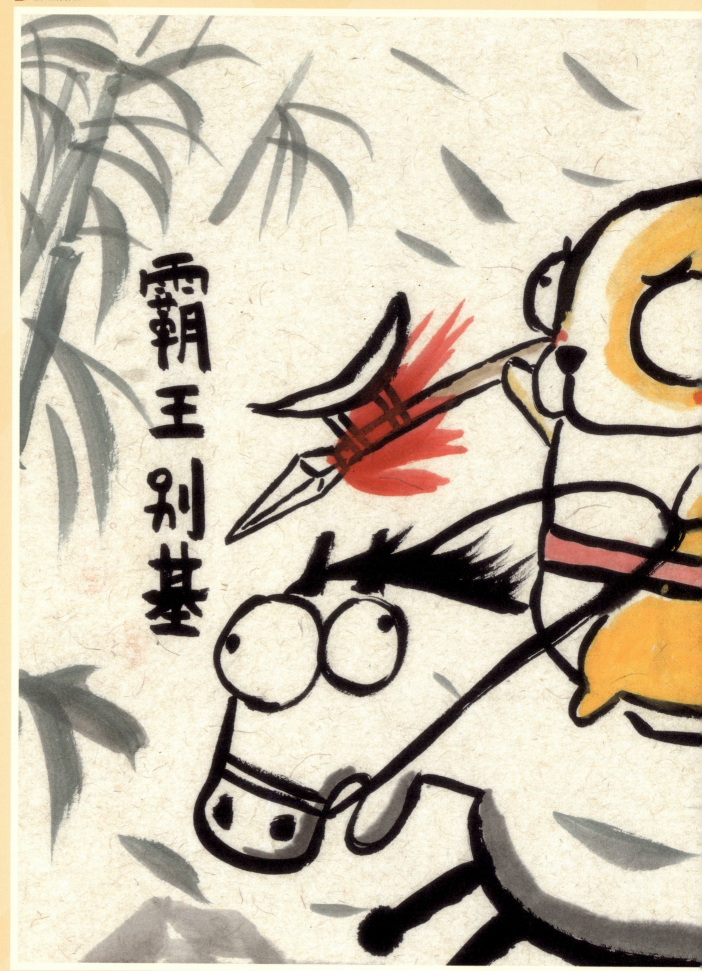

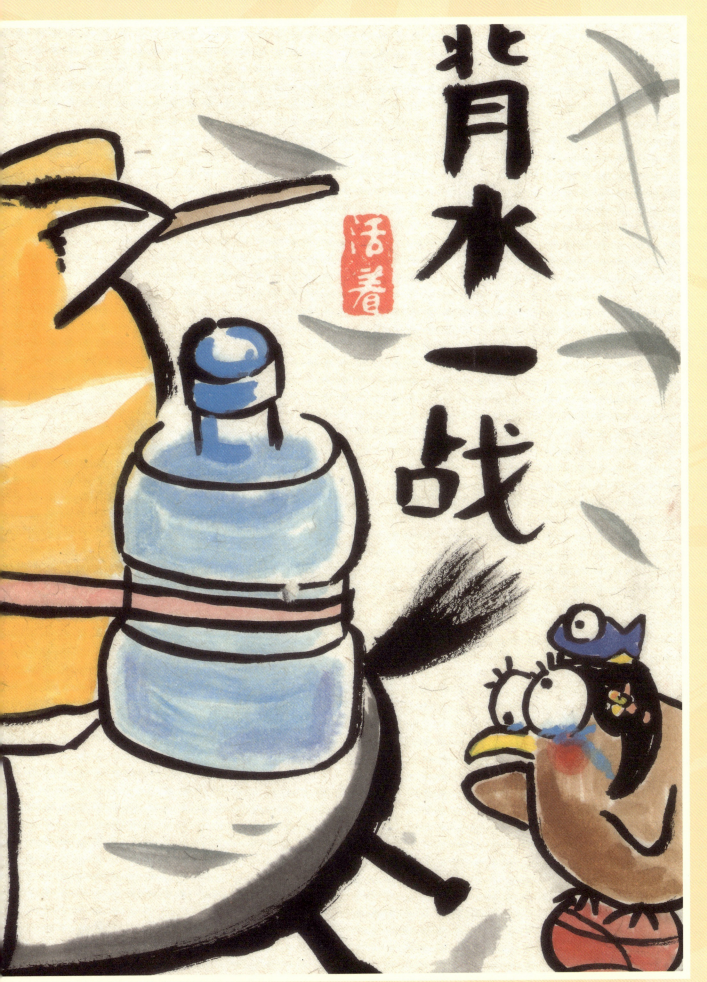

孔融让梨

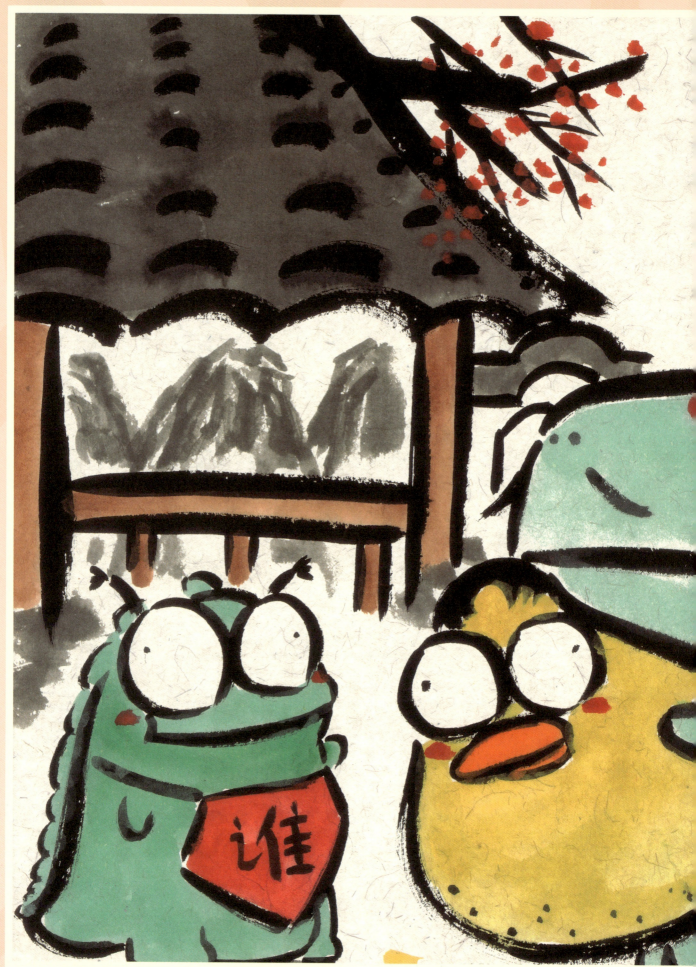

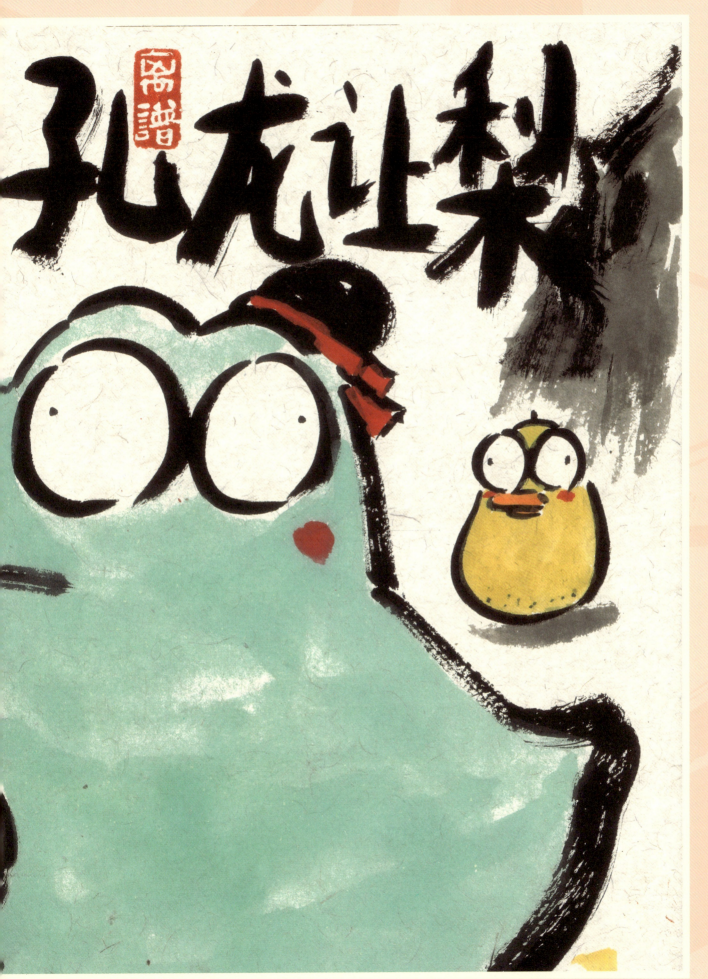

父爱如山

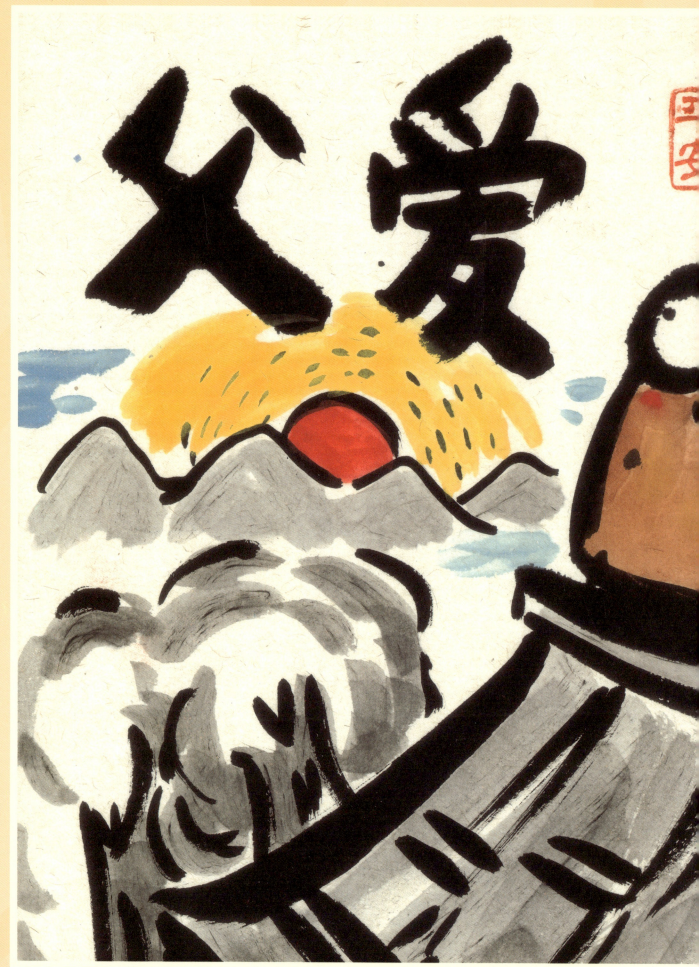

七匹狼

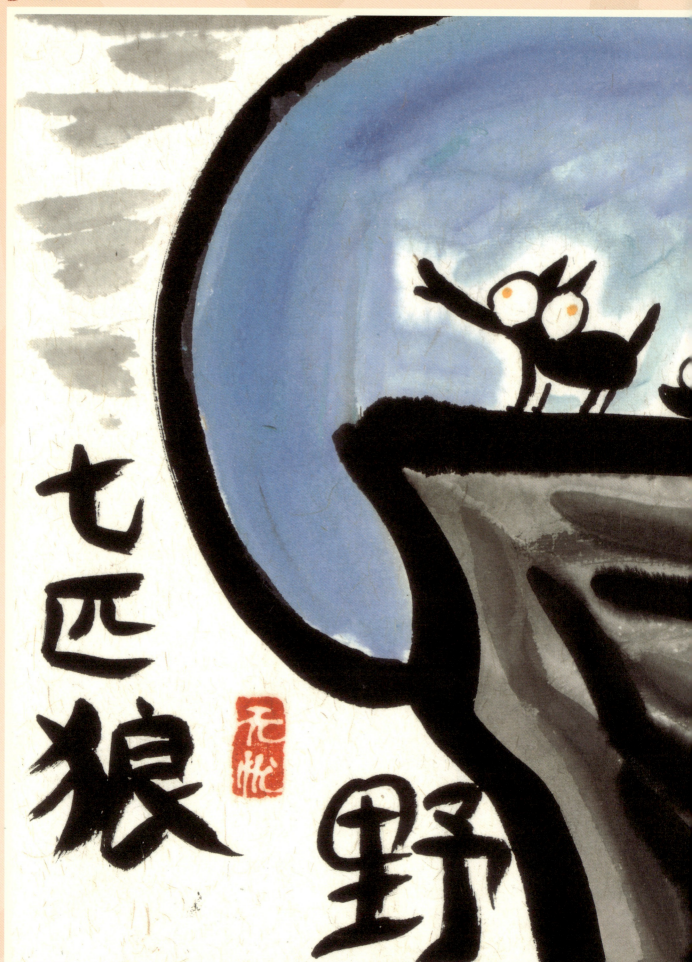

086

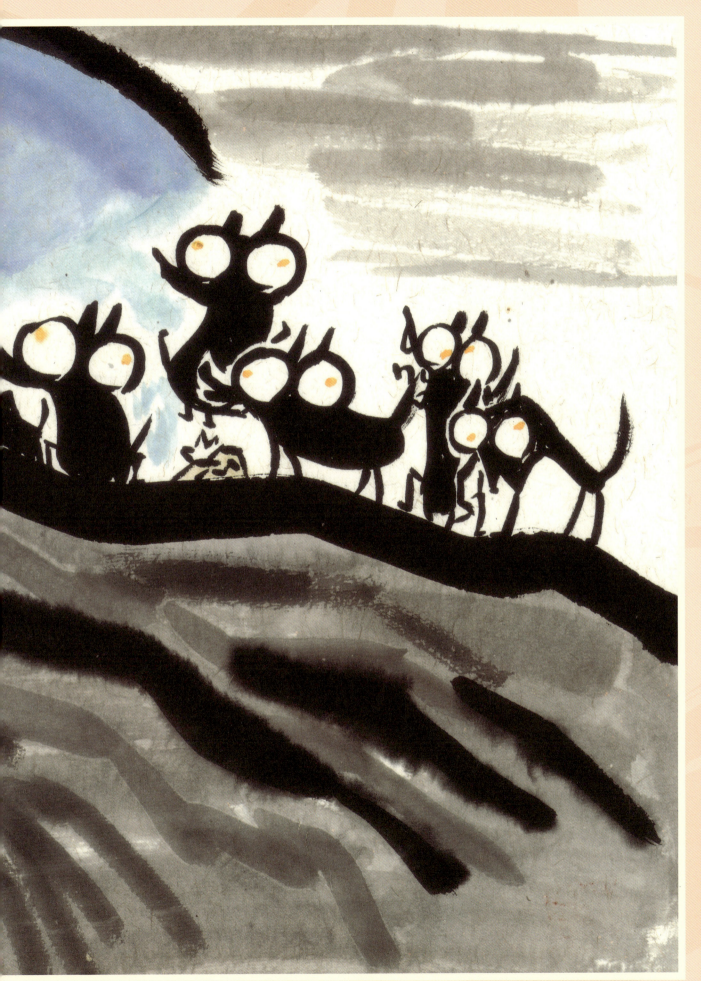

招财进宝

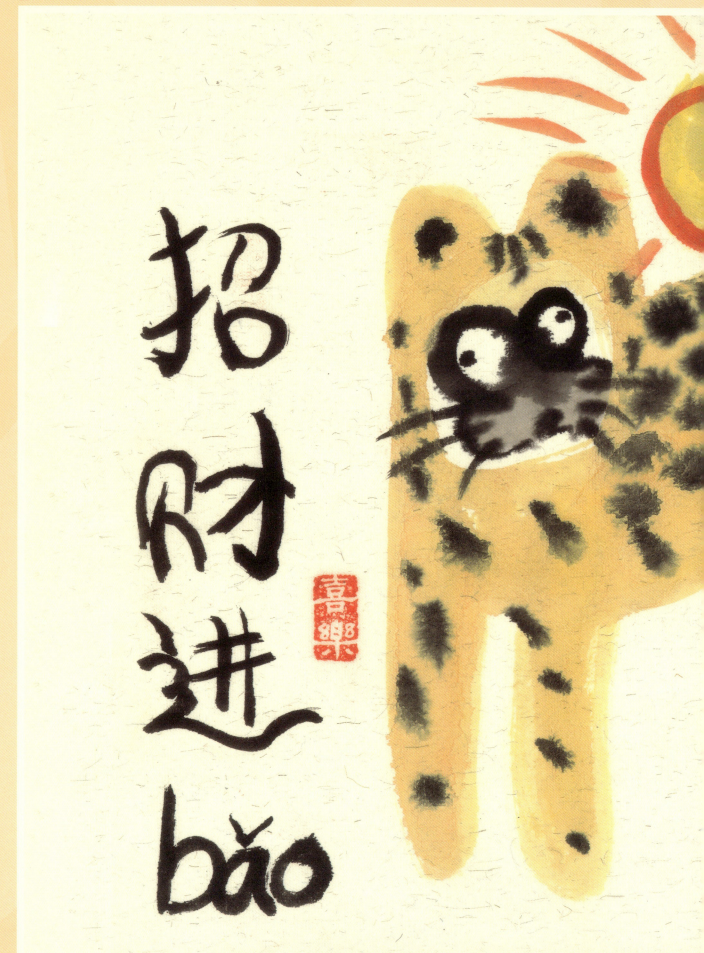

招财进宝：招引进财气、财宝。

好兆头

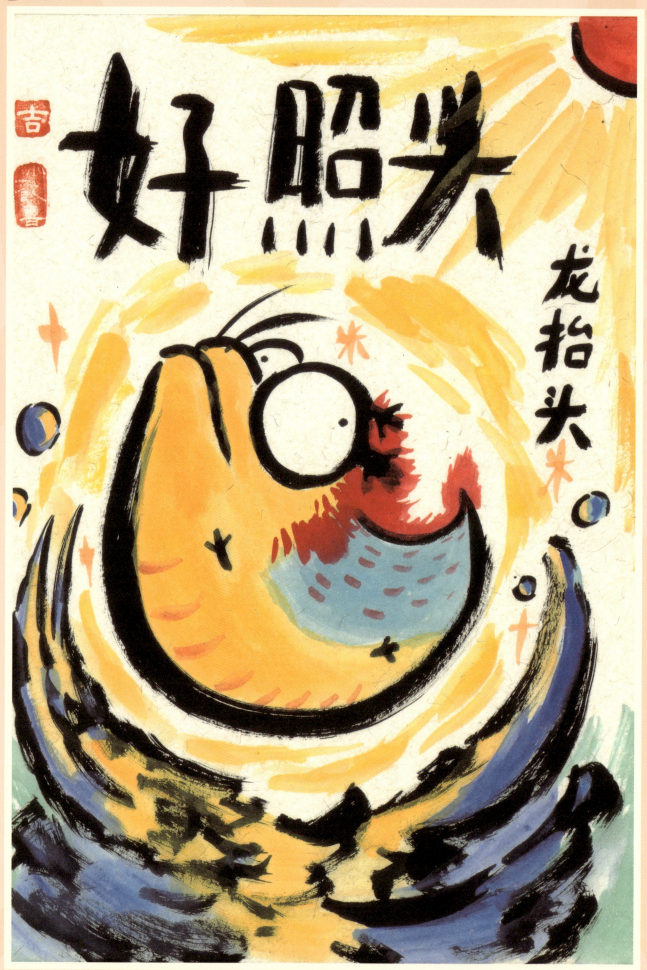

龙抬头

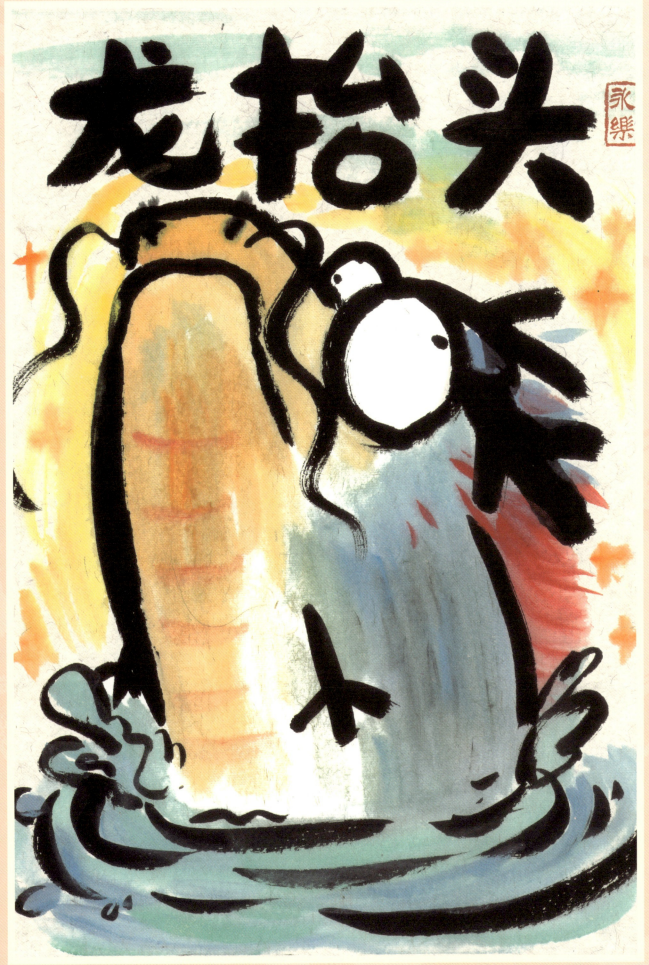

091

龙行大运

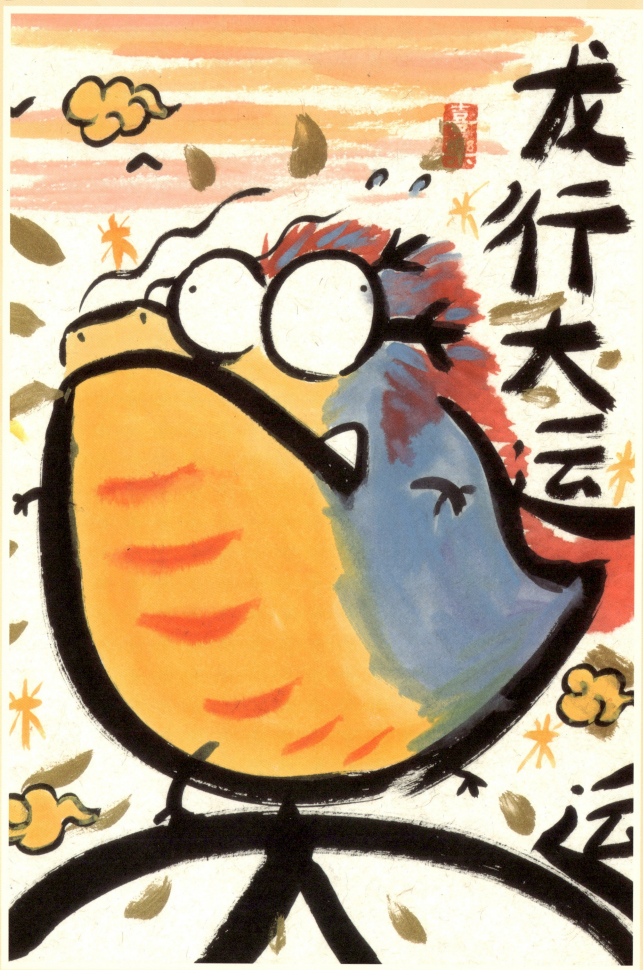

飞龙在天

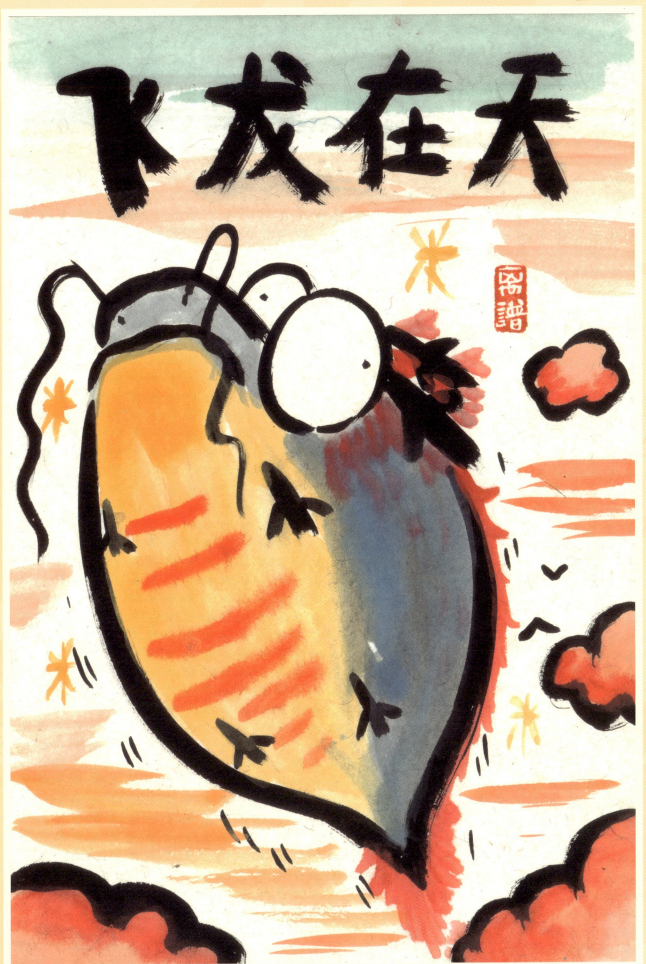

飞龙在天：比喻帝王在位。

望父成龙

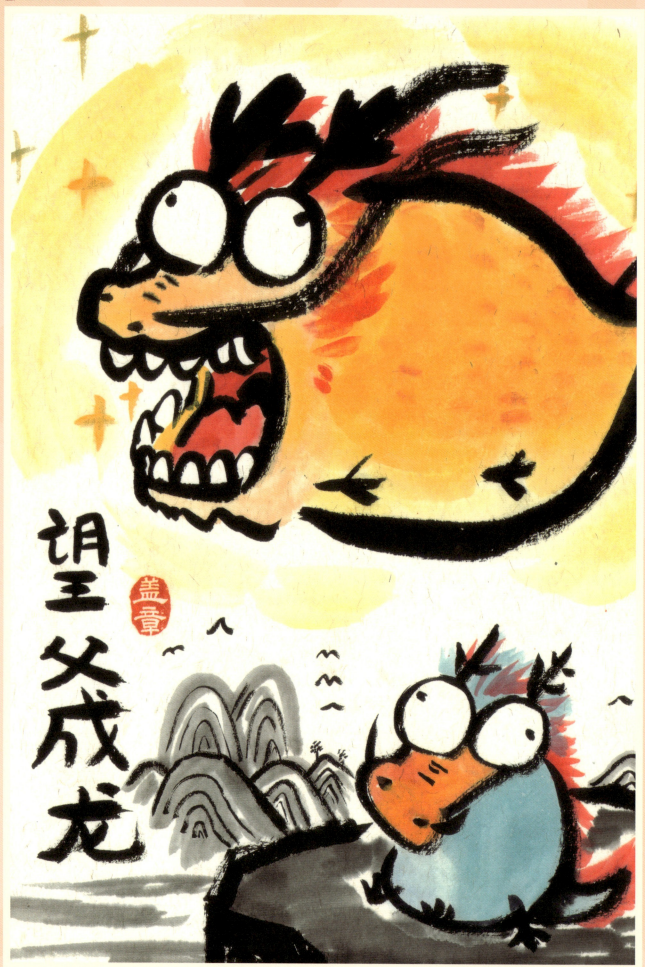

生意兴隆

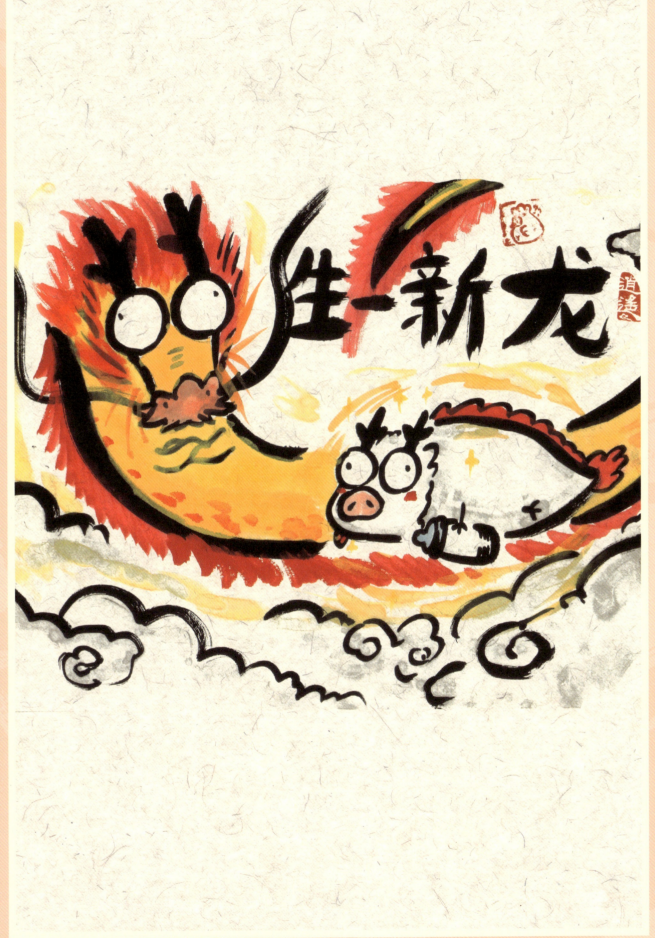

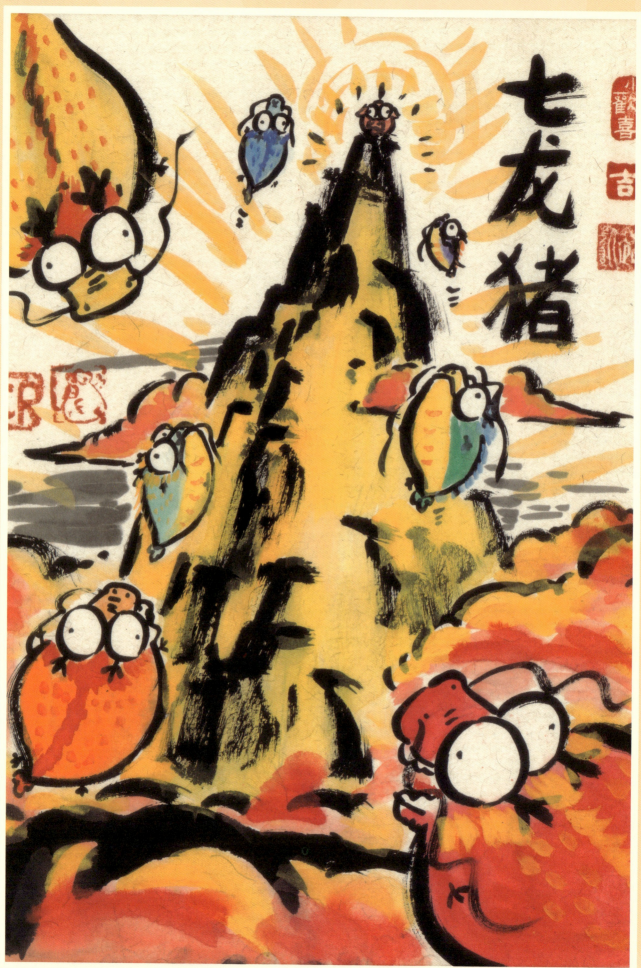

七窍玲珑

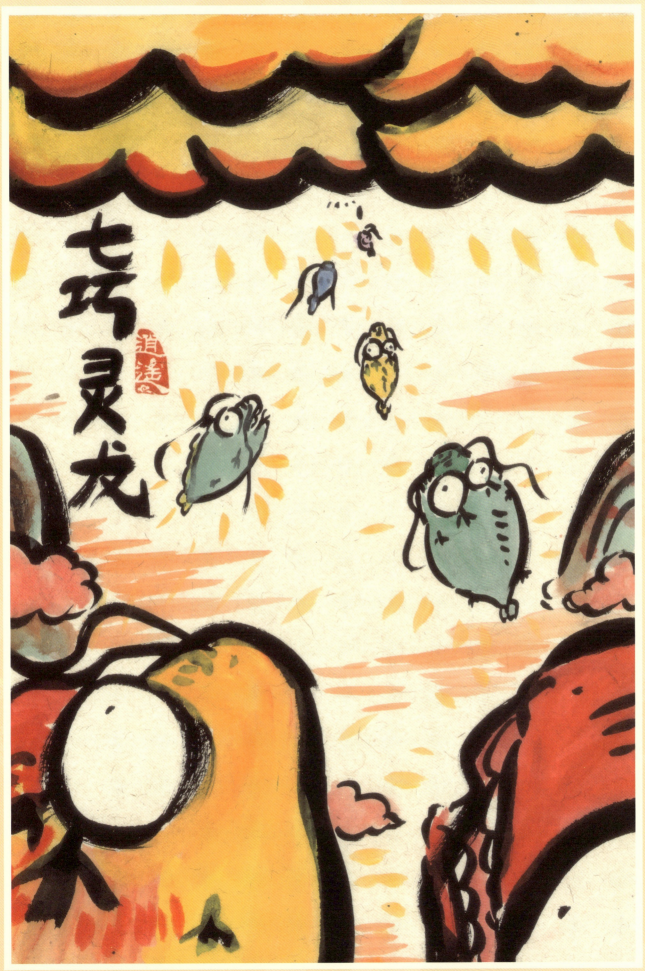

七窍玲珑： 形容聪明灵巧。相传心有七窍，故称。

鸿运当头

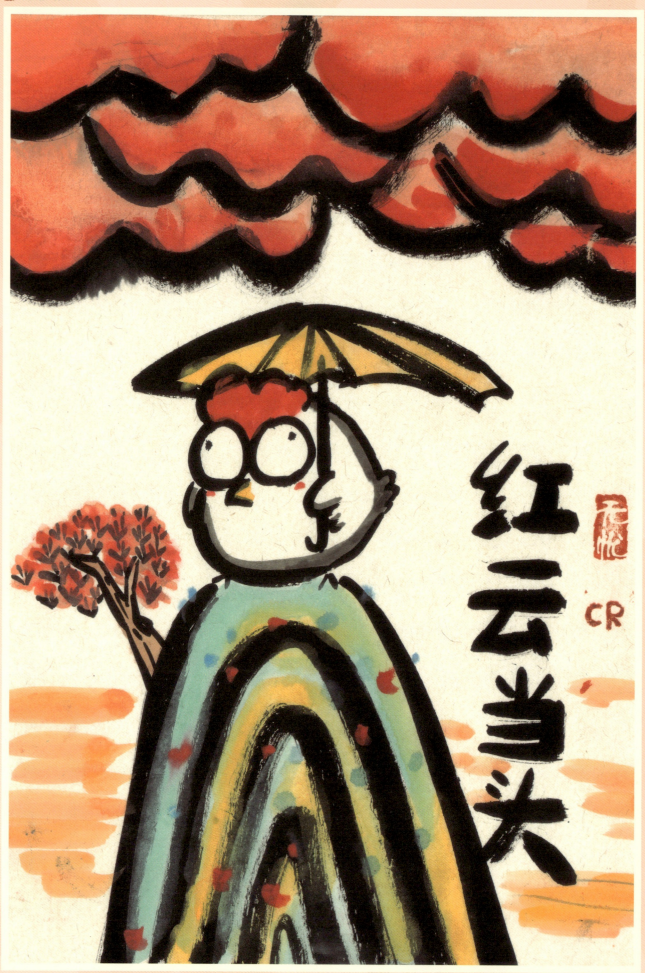

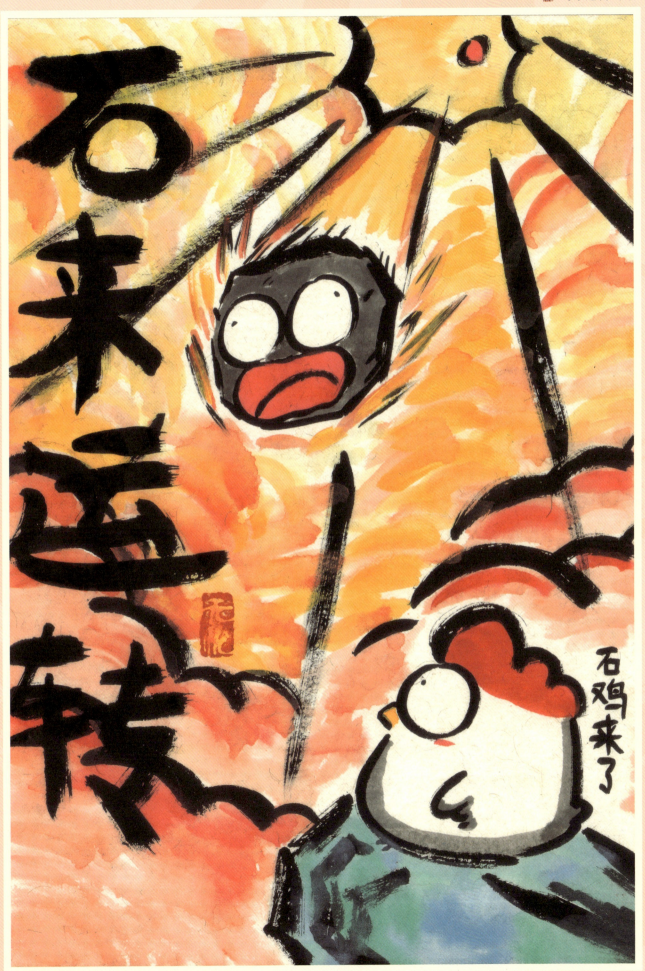

时来运转：时机来了，命运也有了转机。指境况好转。

时来运转（2）

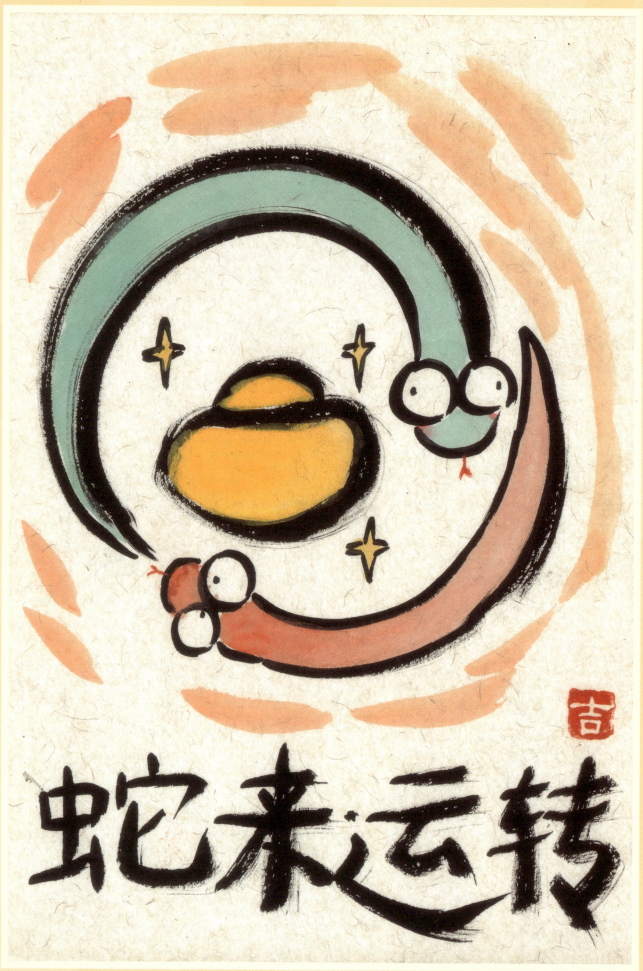

100

一条好龙

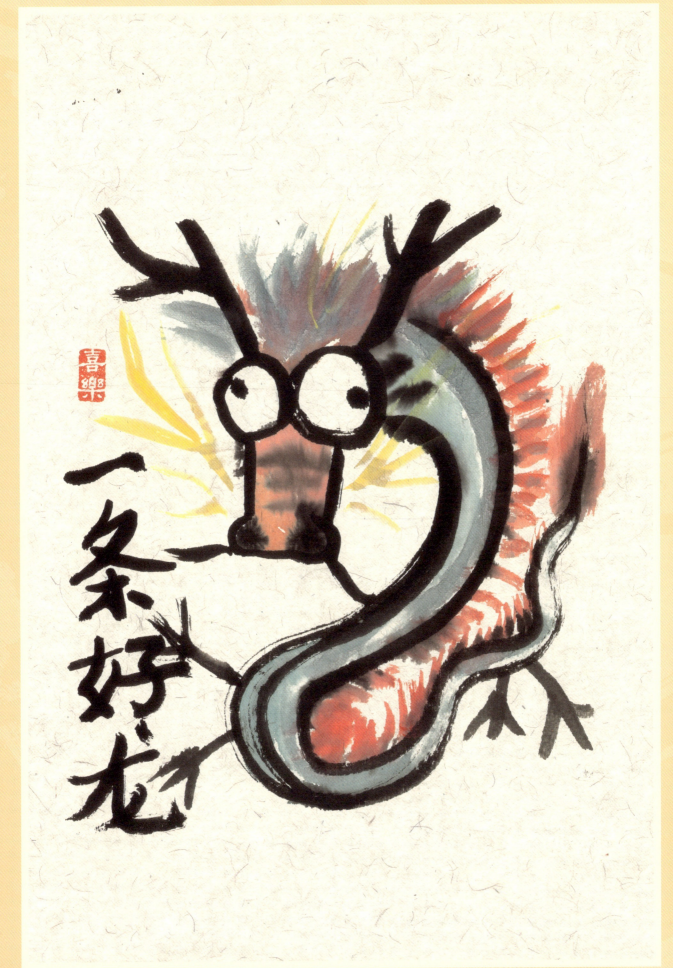

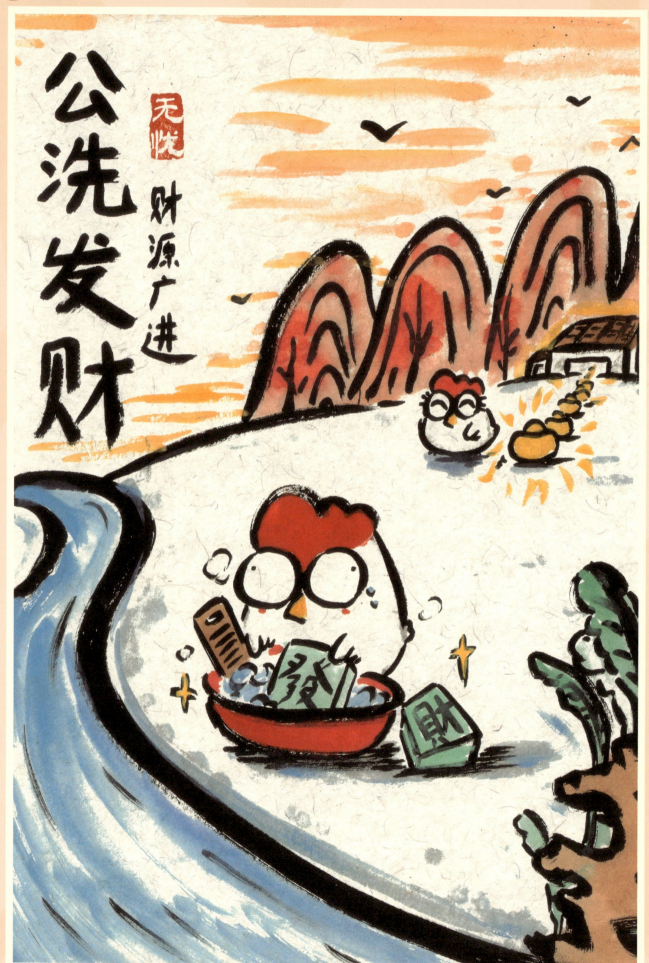

恭喜发财：恭喜意为恭贺他人的喜事。指恭祝你发财。

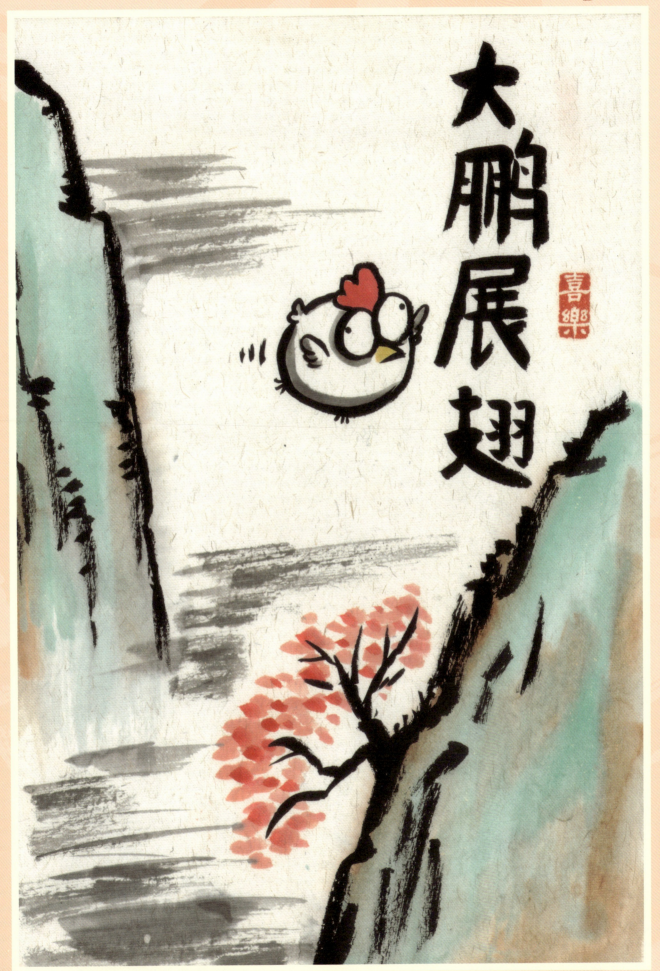

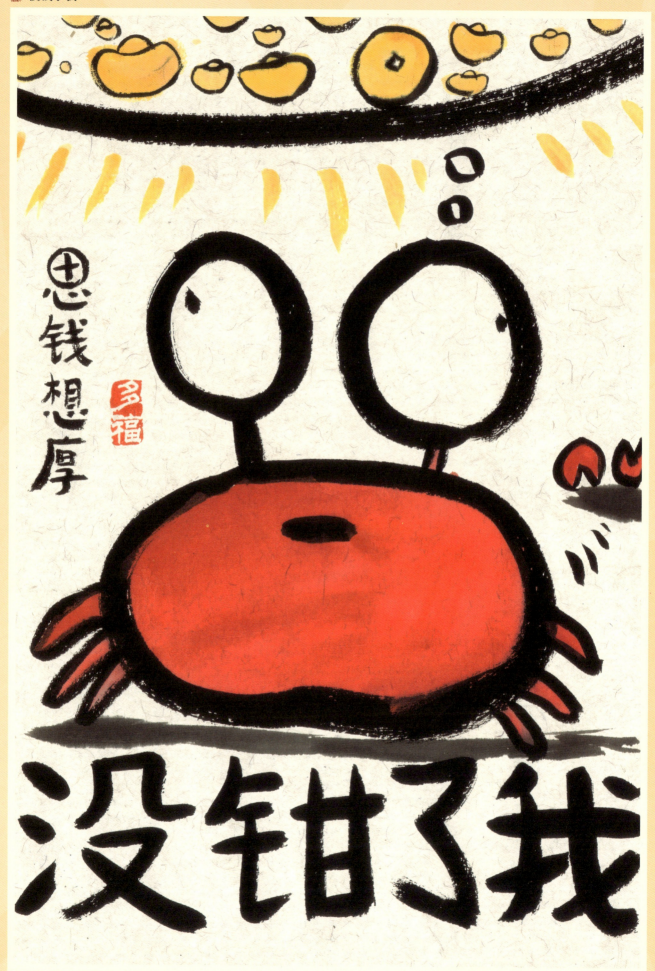

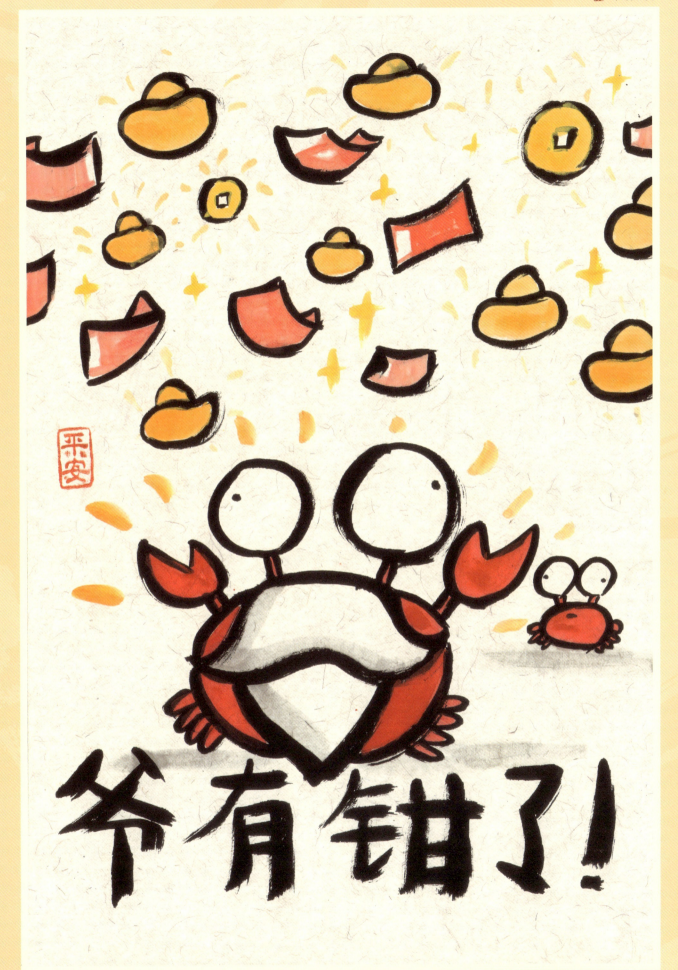

和没钱拼了

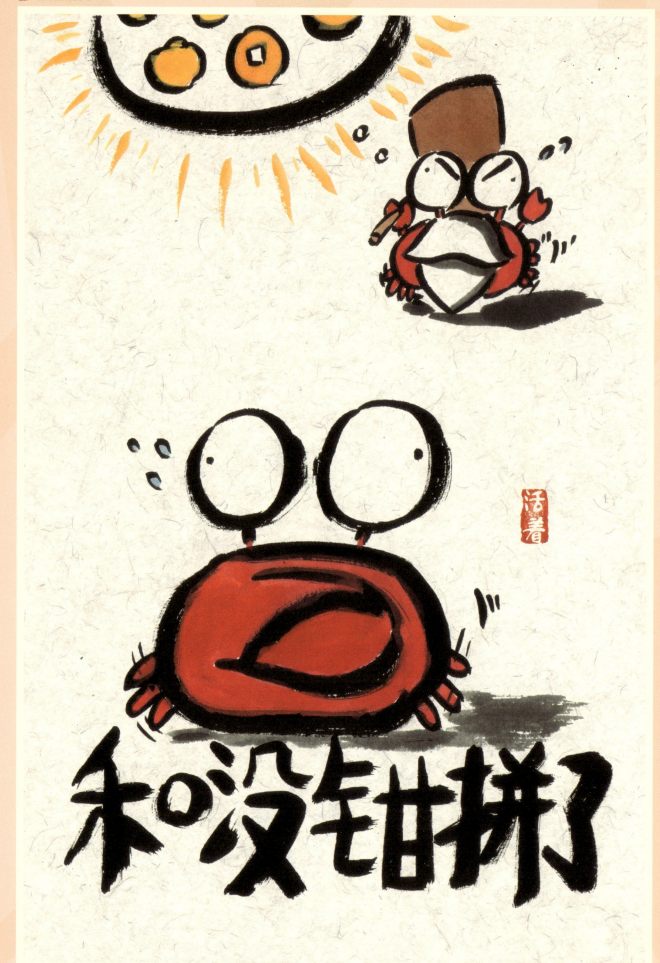

大吉大利

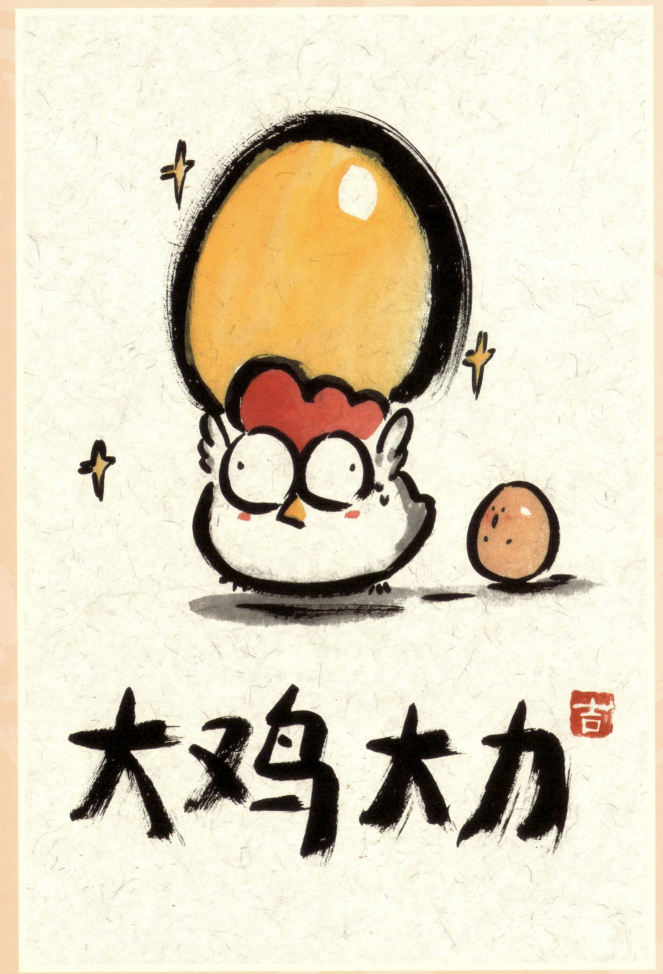

大吉大利：非常吉祥、顺利。旧时用于占卜和祝福。

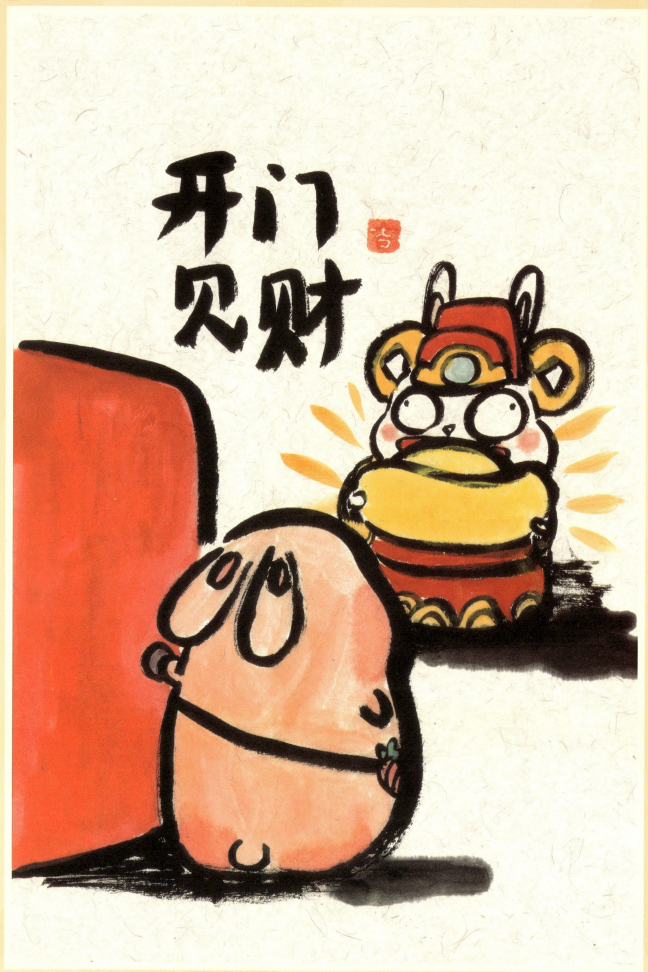

好事成双：指好事同时到来。

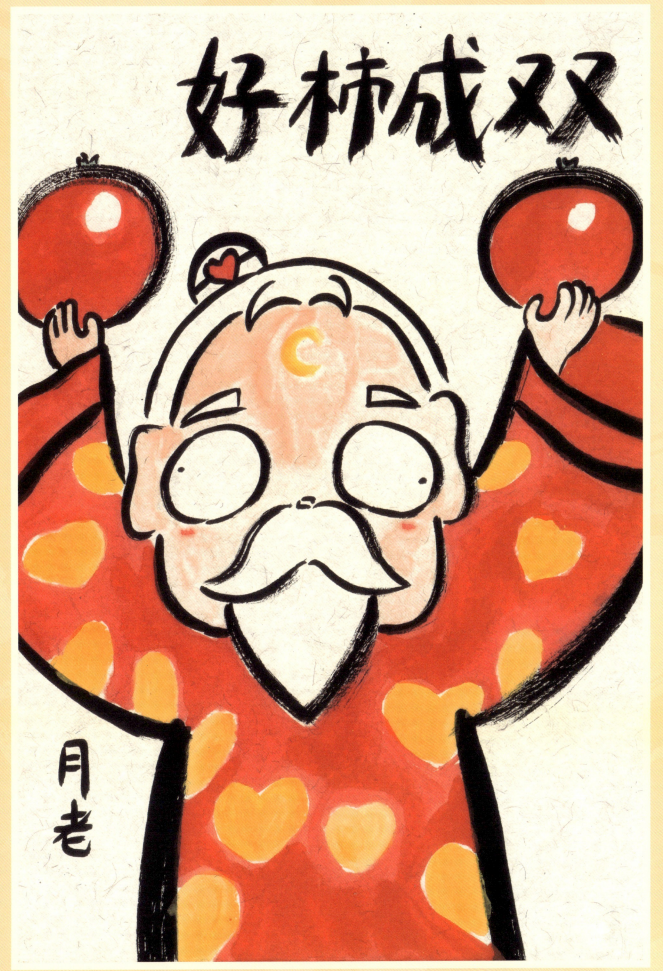

109

我超棒的

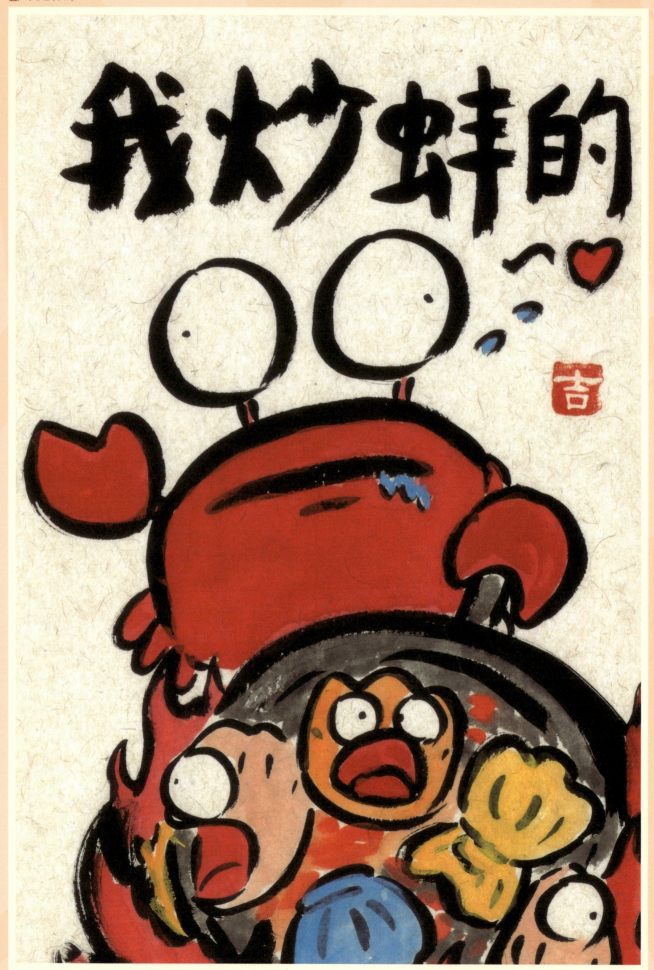

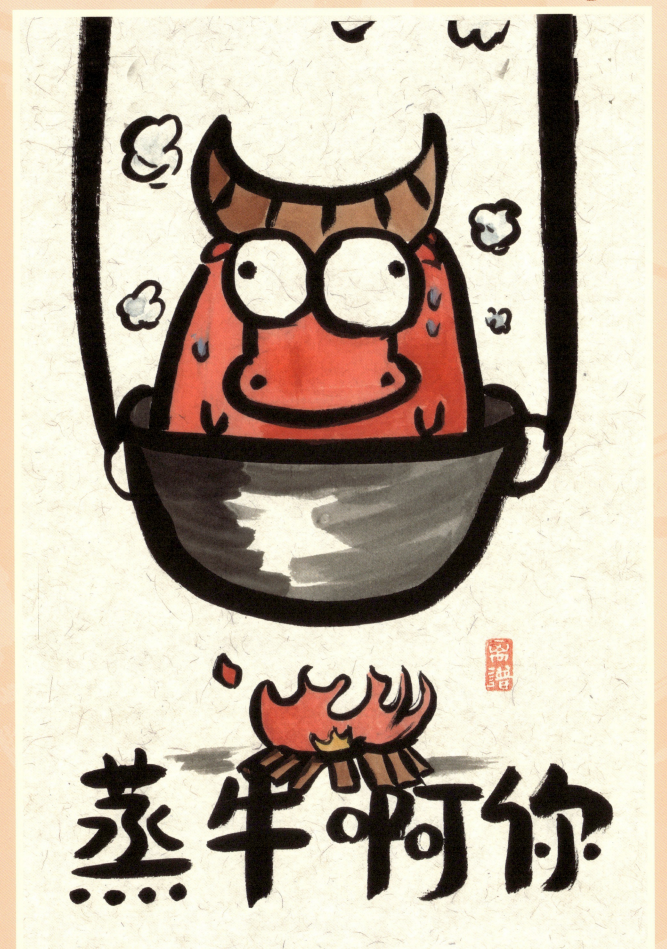

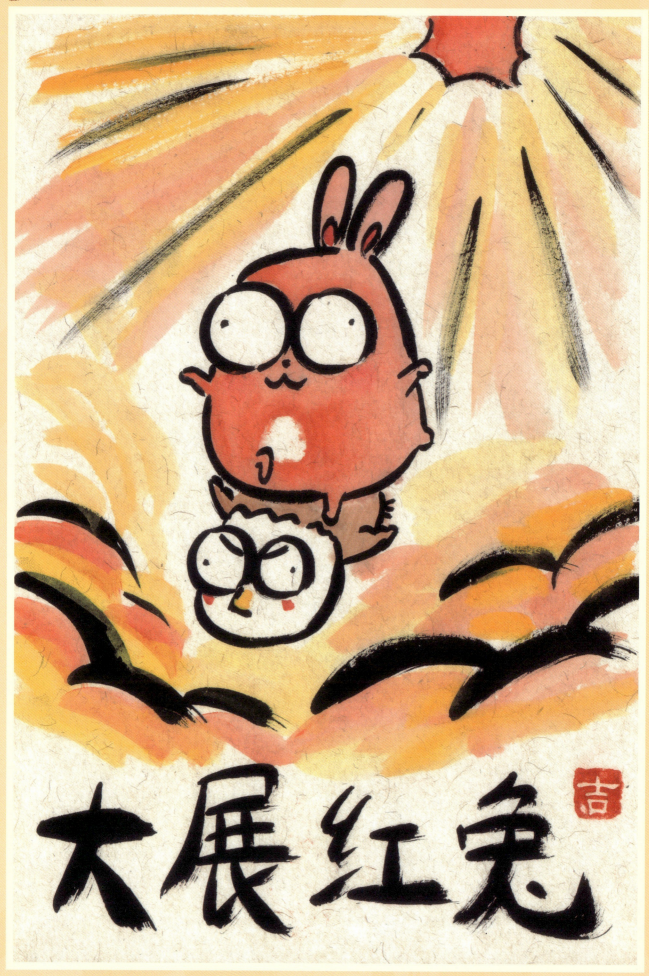

前程有望

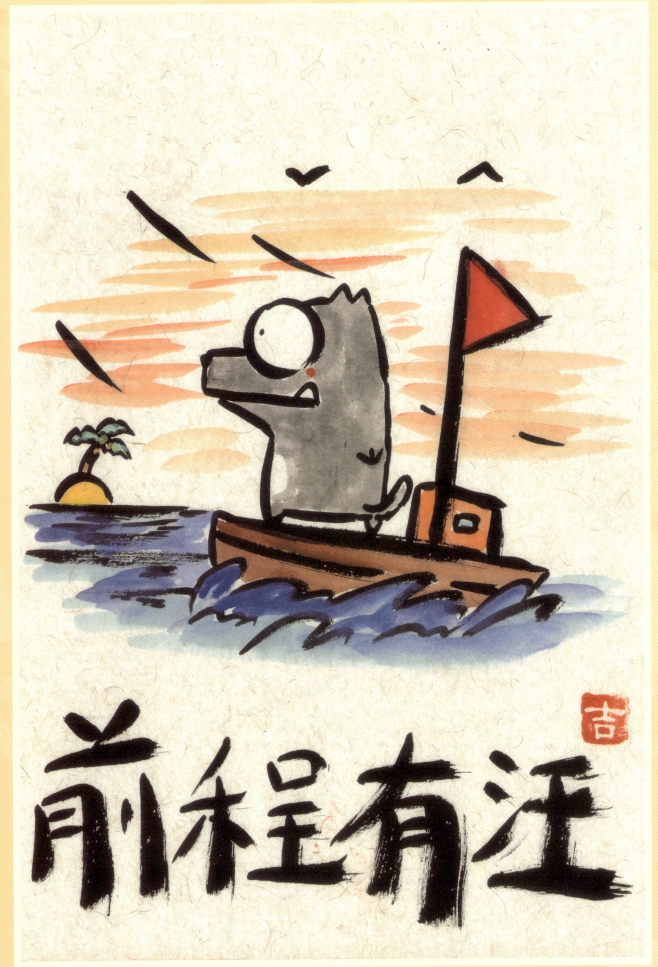

马到成功

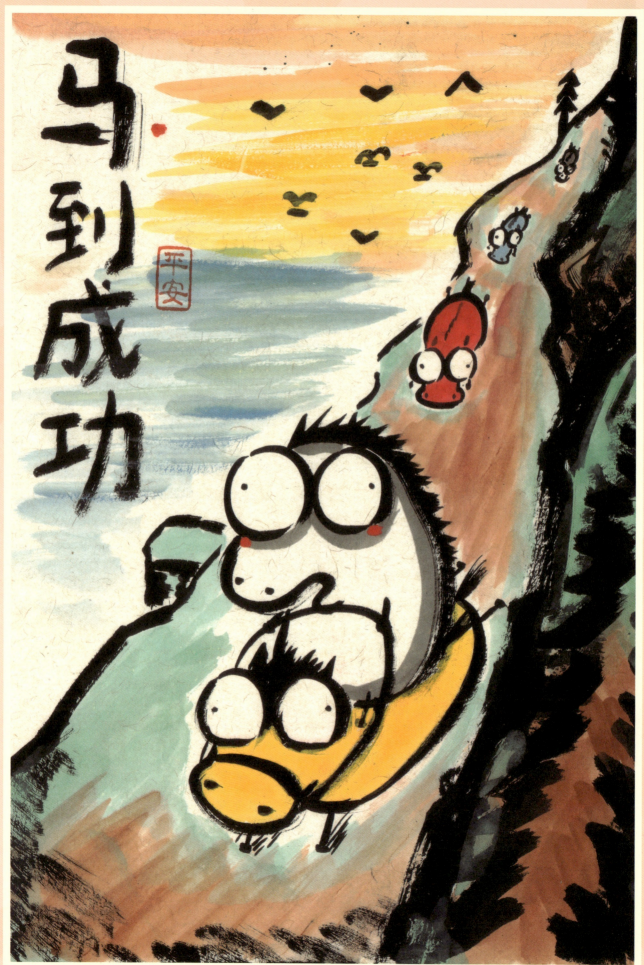

马到成功：战事情进展顺利，一开始就取得成功。

一马奔腾

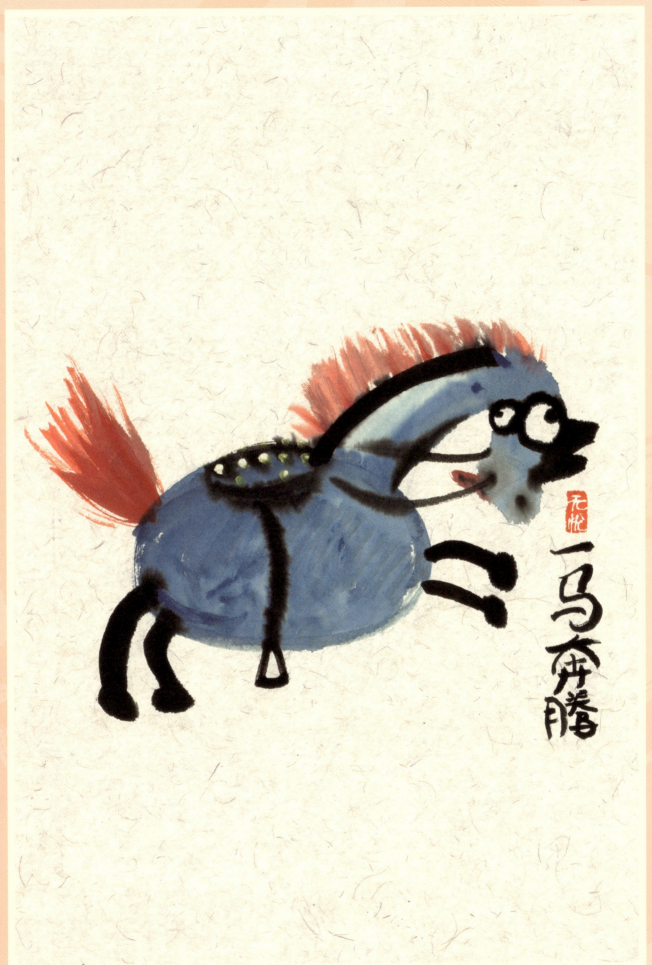

115

争口气

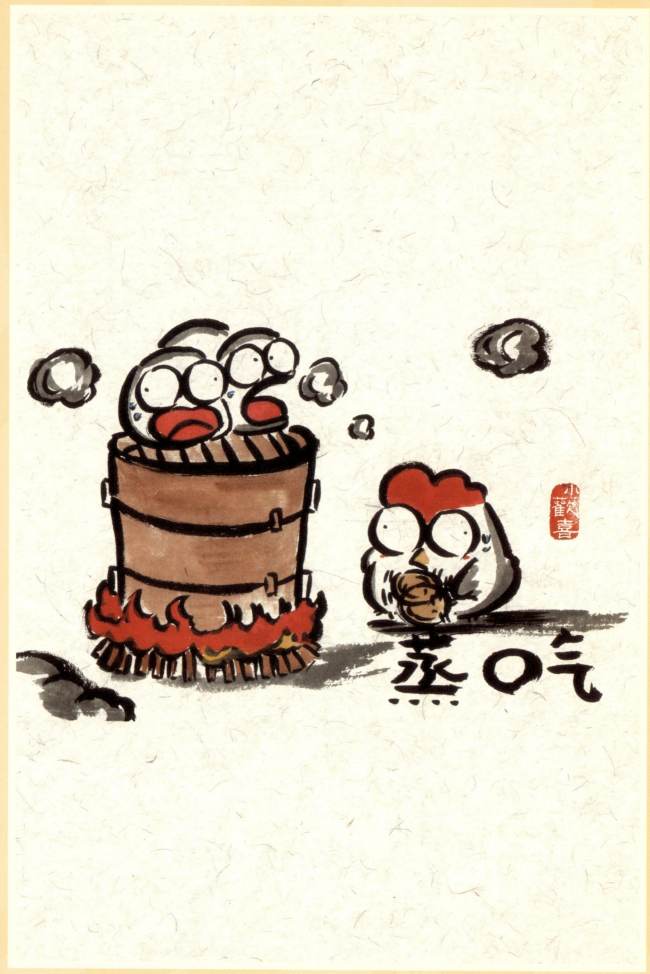

蒸口气

116

牛马精神

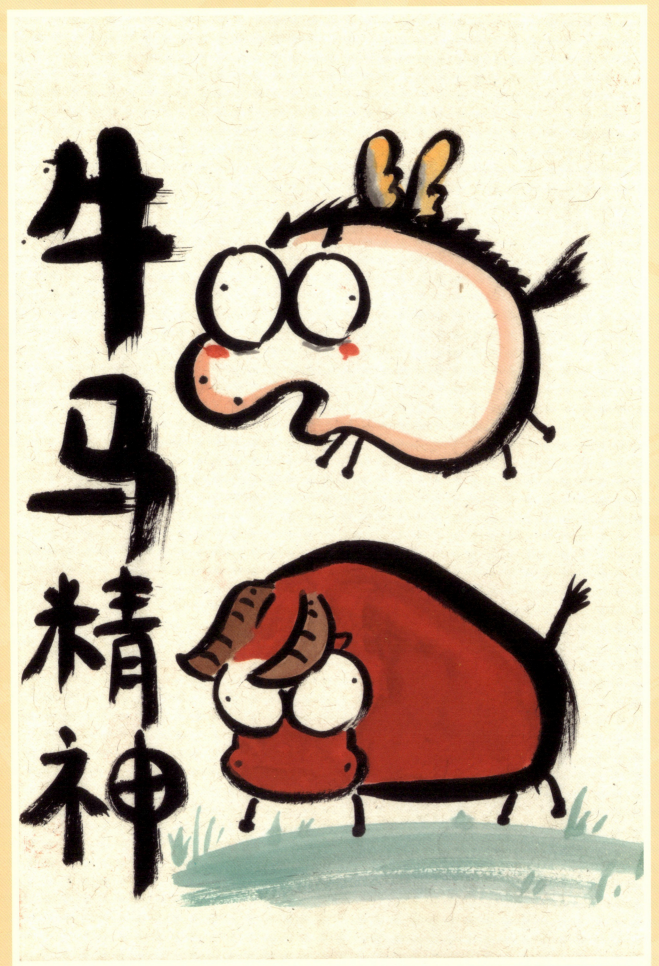

117

抓住机会

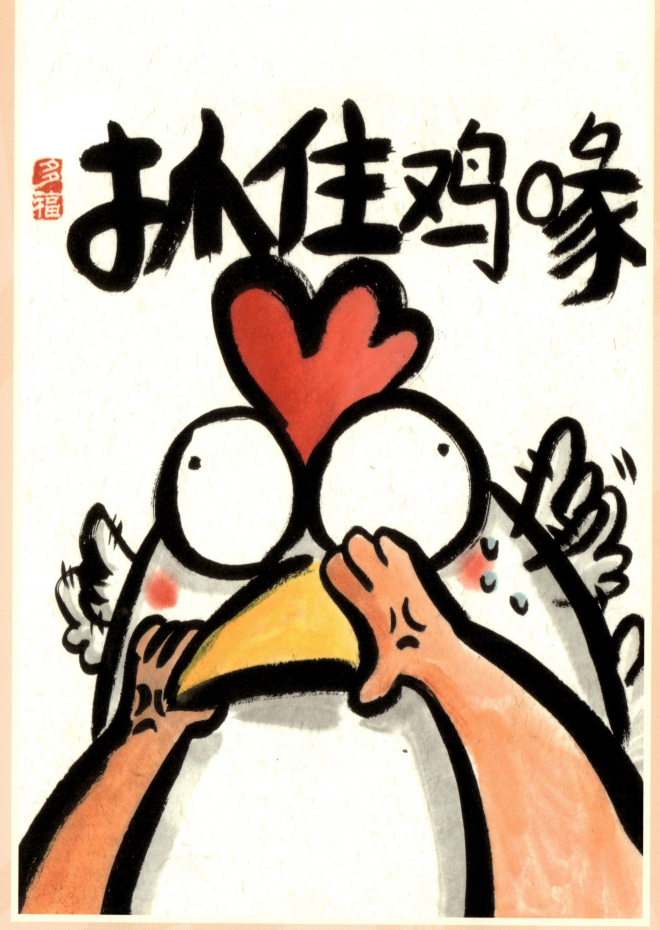

越来越牛（2）

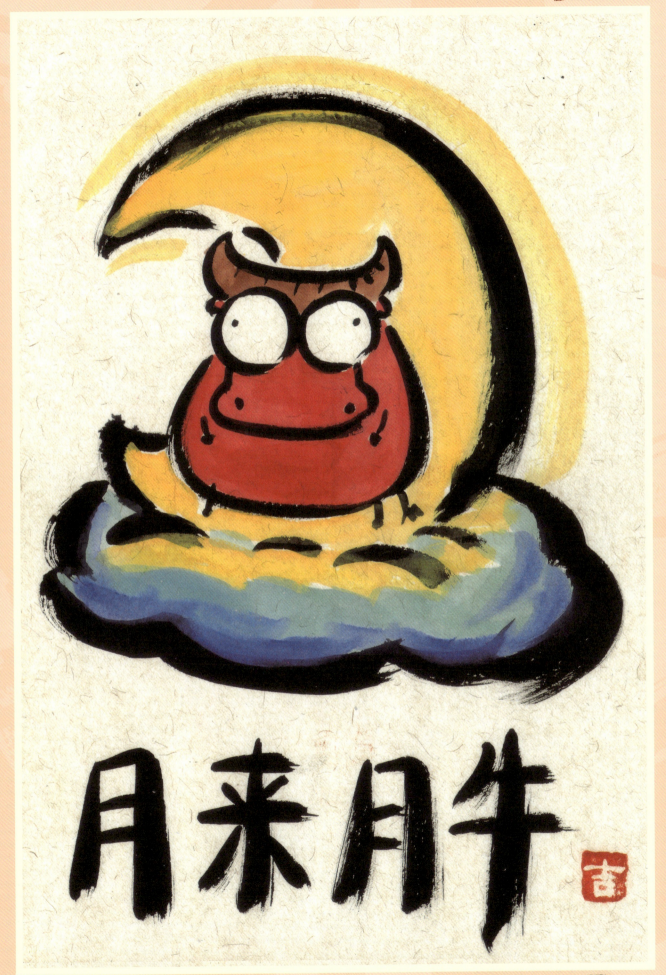

做大做强

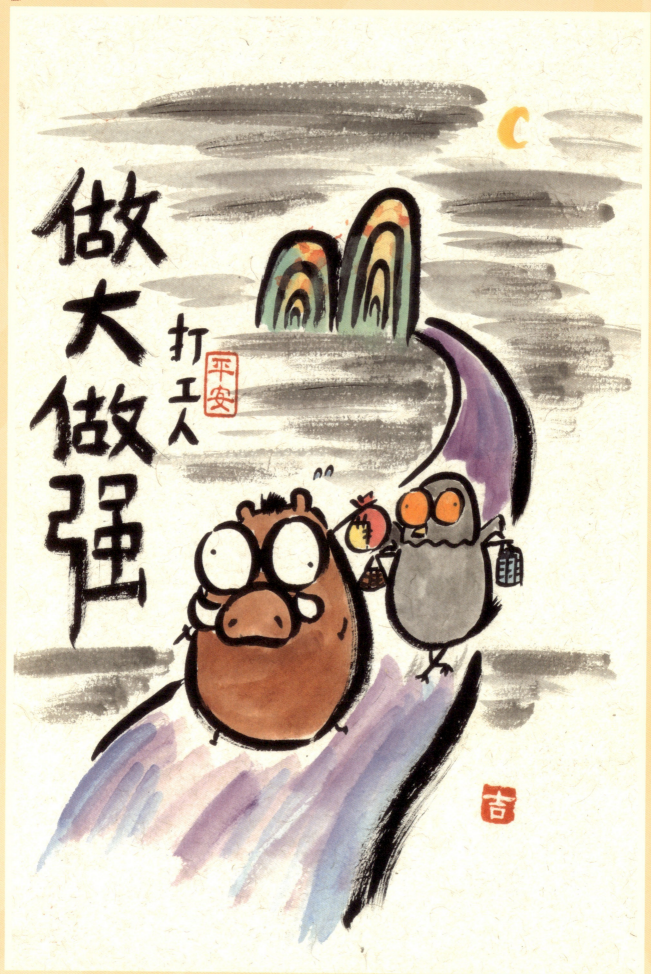

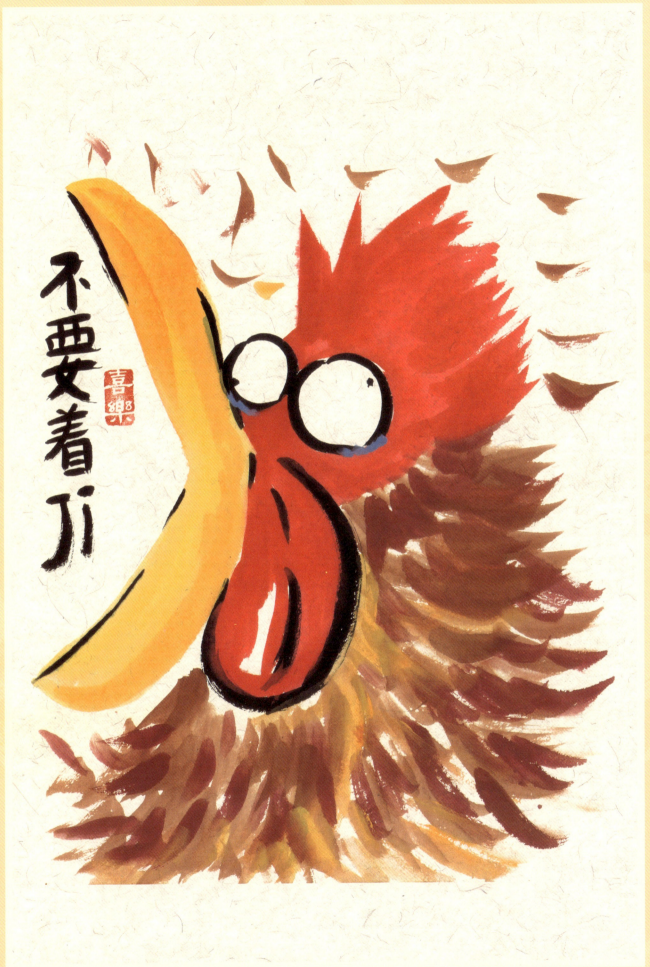

诸事顺利

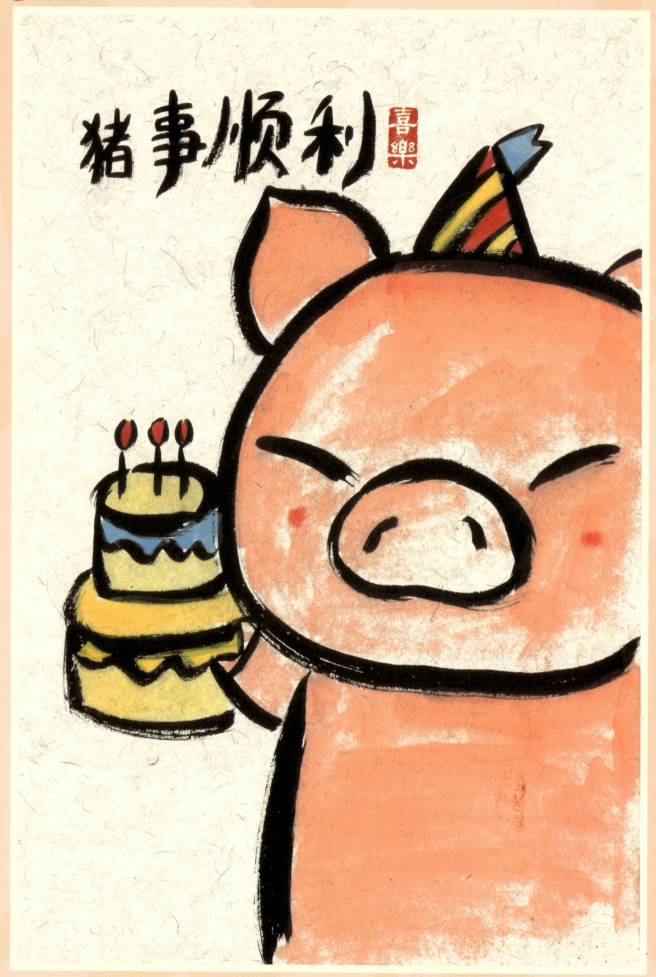

诸事顺利

净想好事（1）

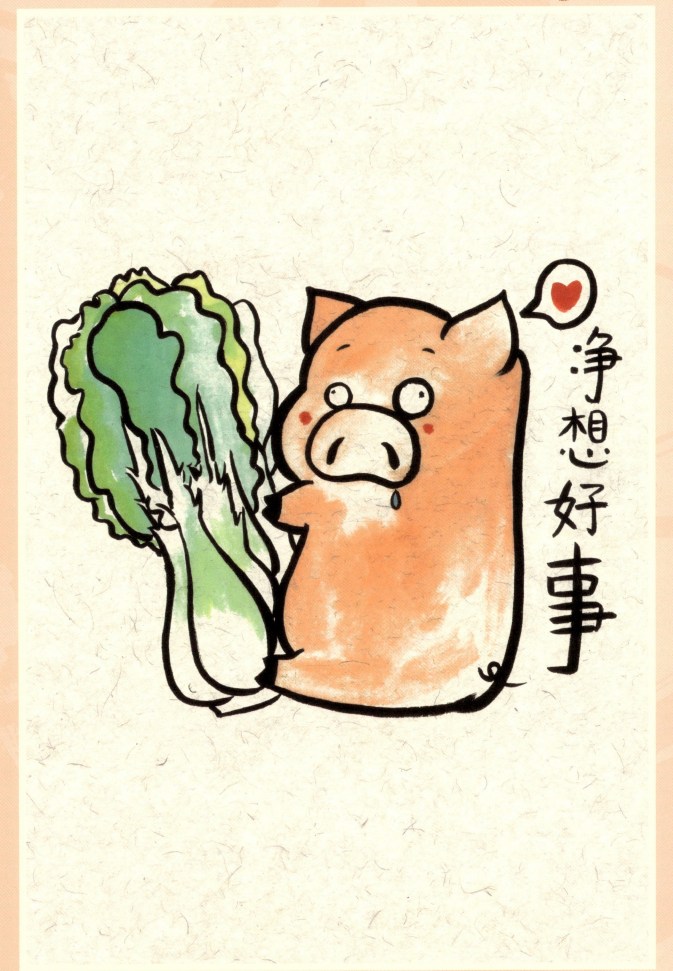

123

孤家寡人

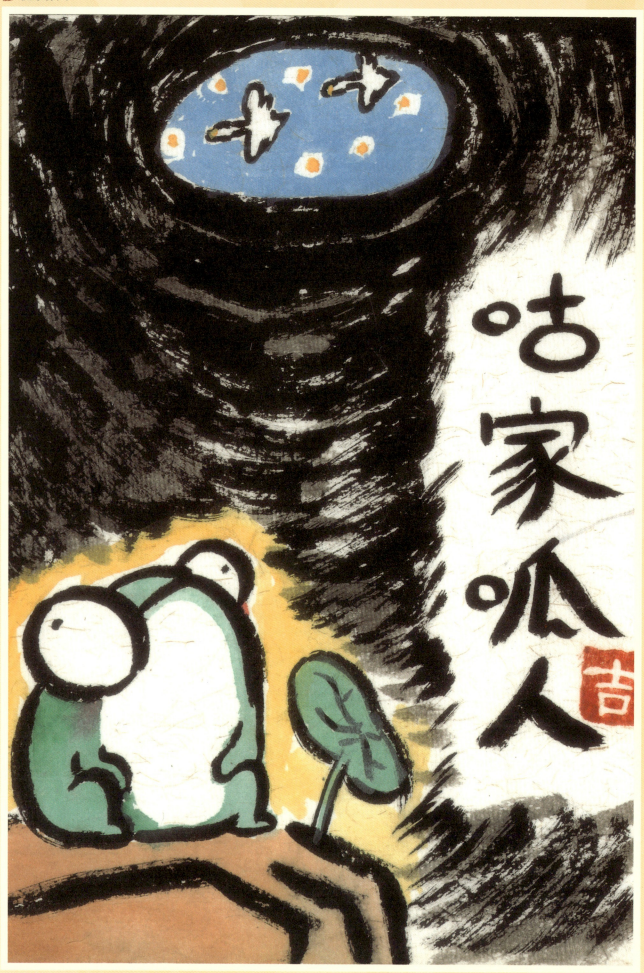

孤家寡人： 原指帝王自称或孤零零的一个人。后多用以形容脱离群众或孤立无助。

精神内耗

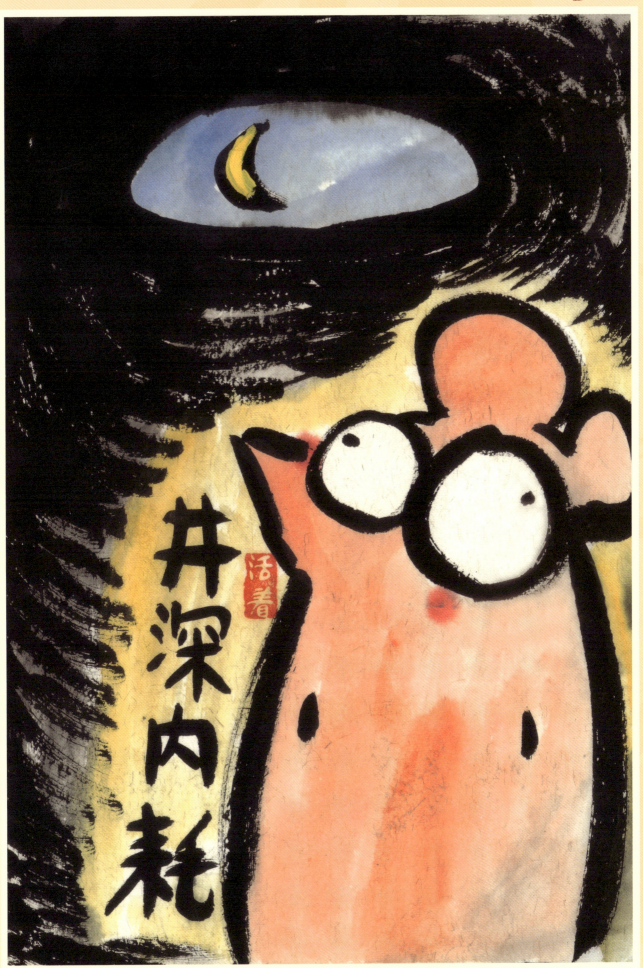

学会坚强

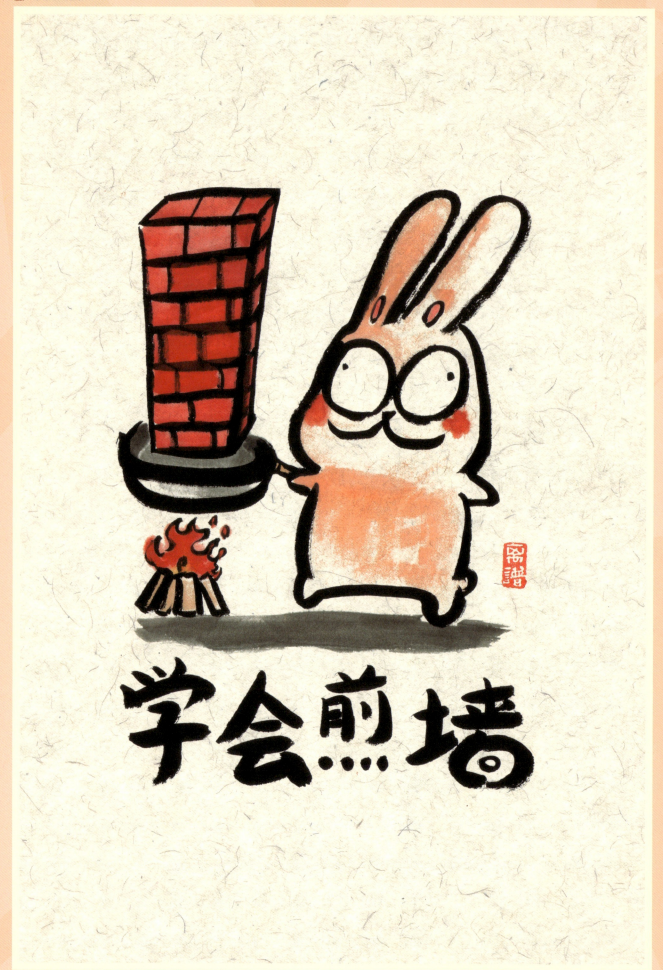

当牛做马

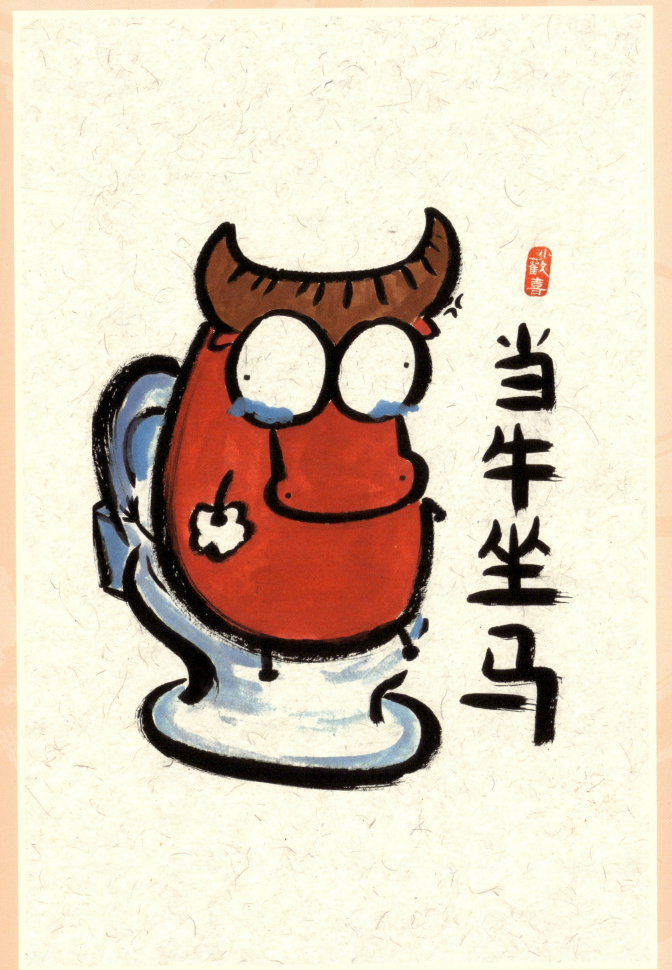

二龙戏珠

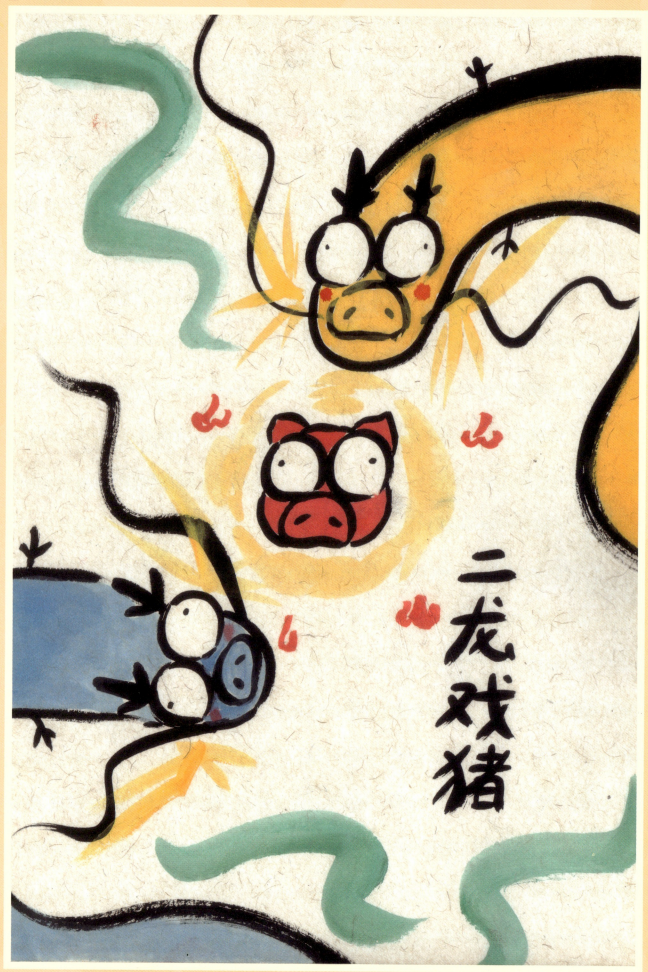

二龙戏猪

二龙戏珠：两条龙相对，戏玩着一颗宝珠。

教我做事

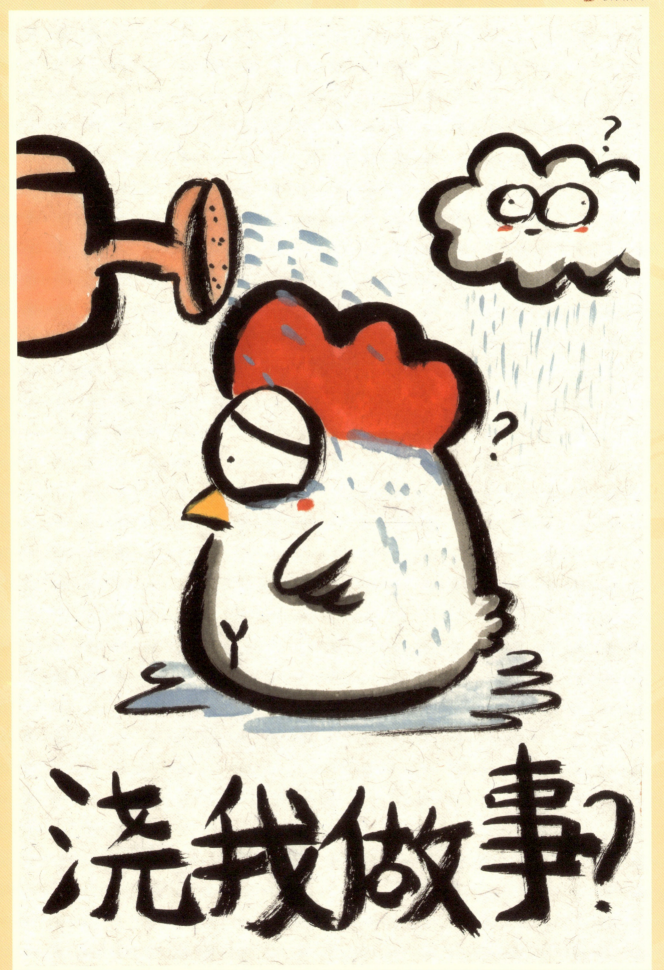

离谱

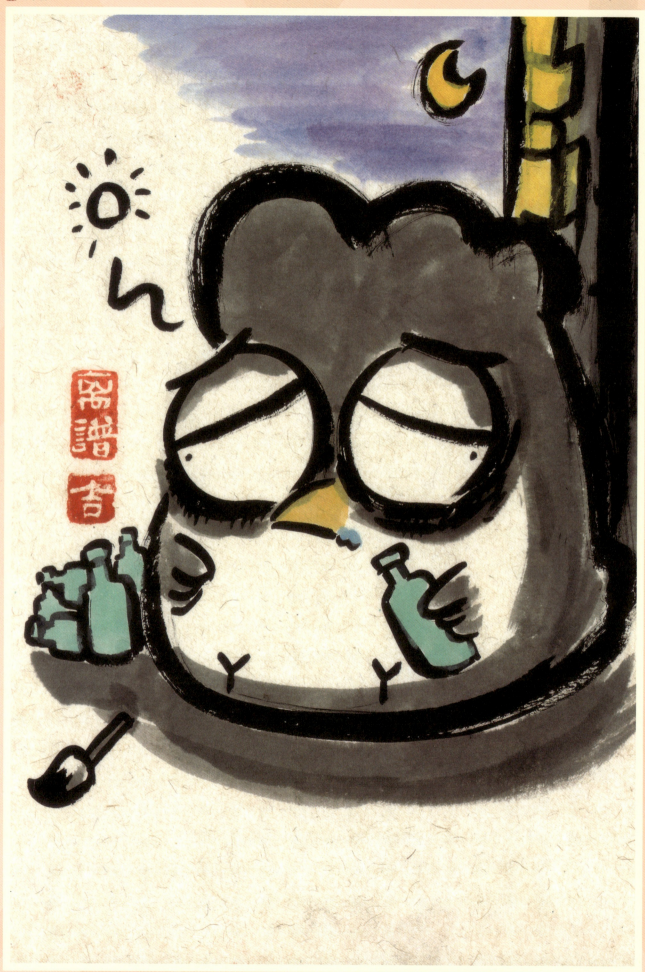

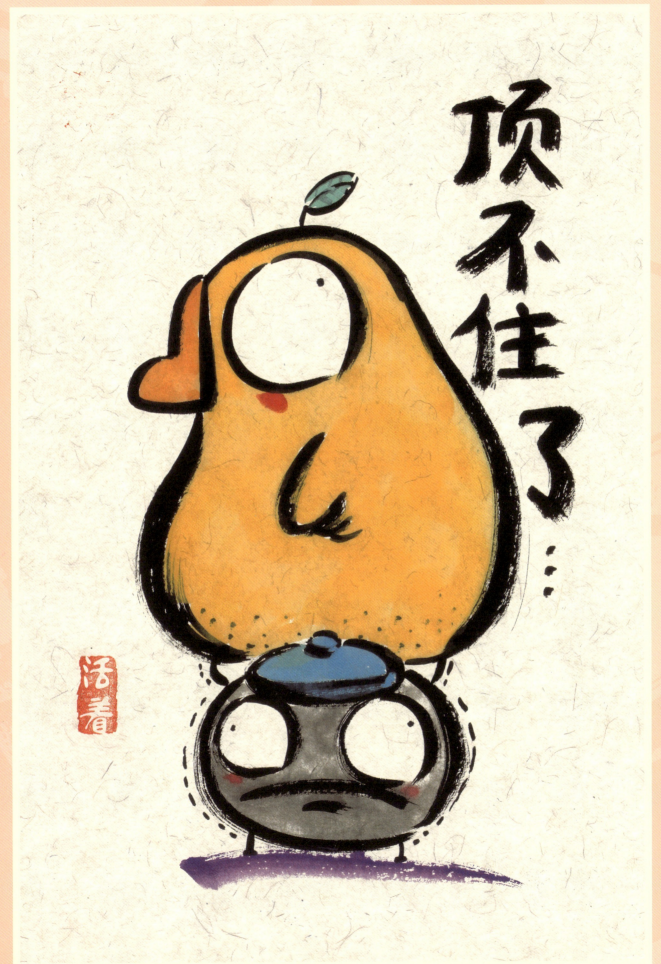

好事发生

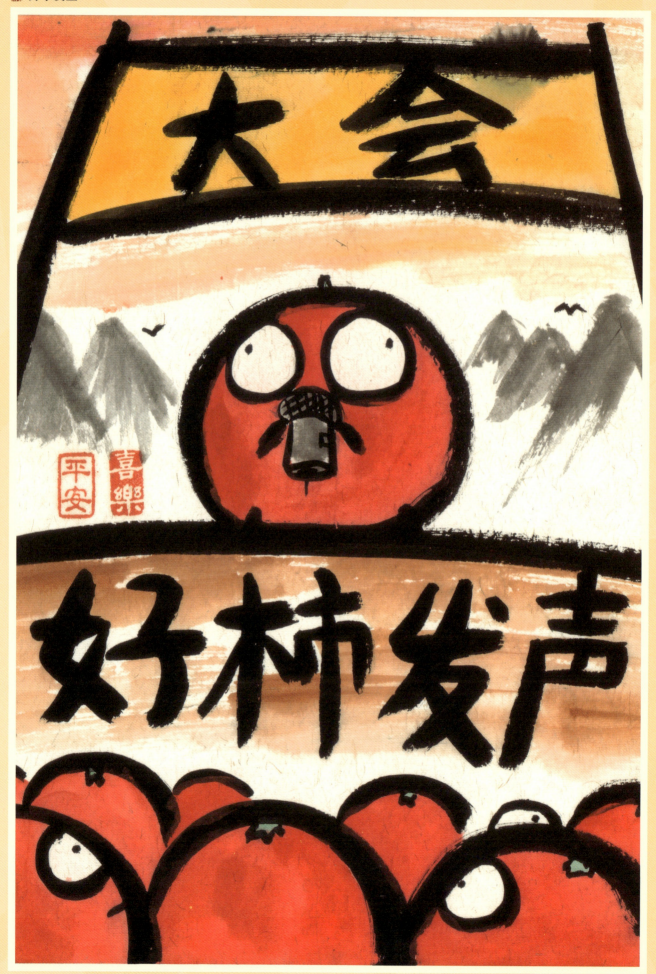

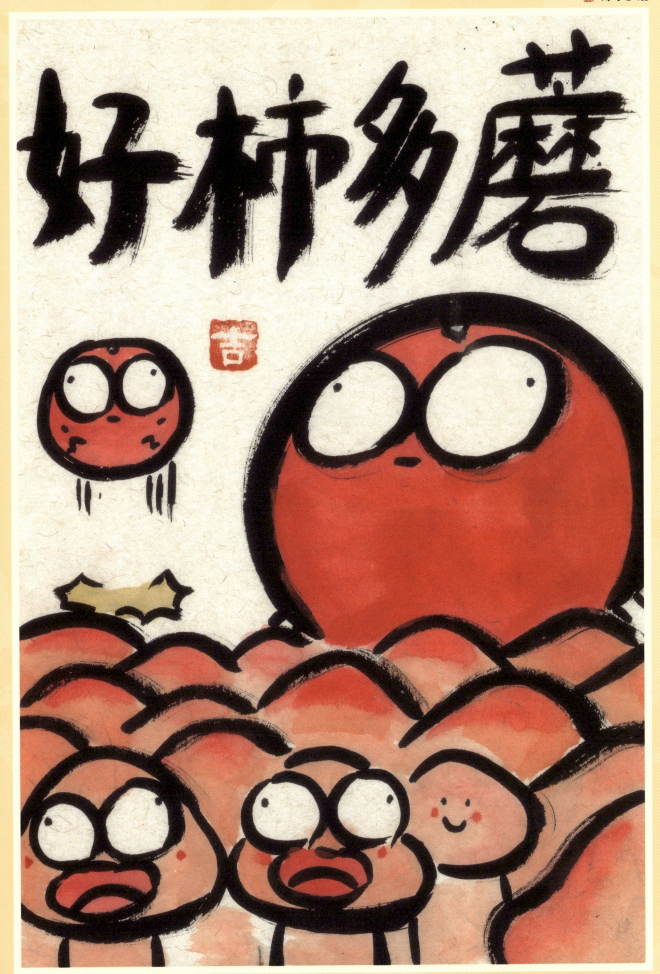

好事多磨：一件好事往往会经历一些曲曲折折。形容好事在成为现实之前会遇到一些挫折。

废物

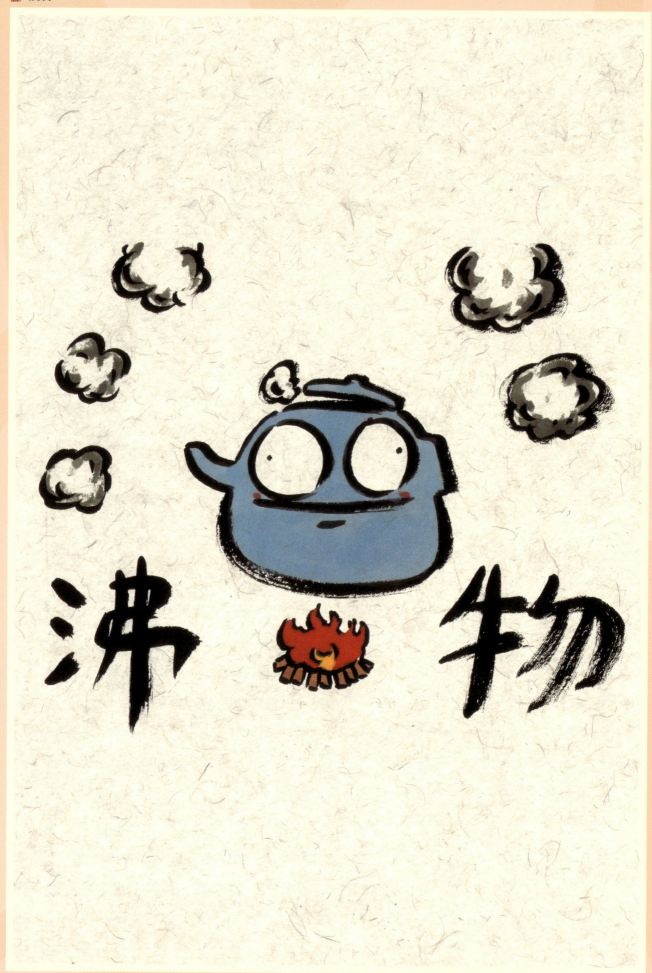

蒸虾头

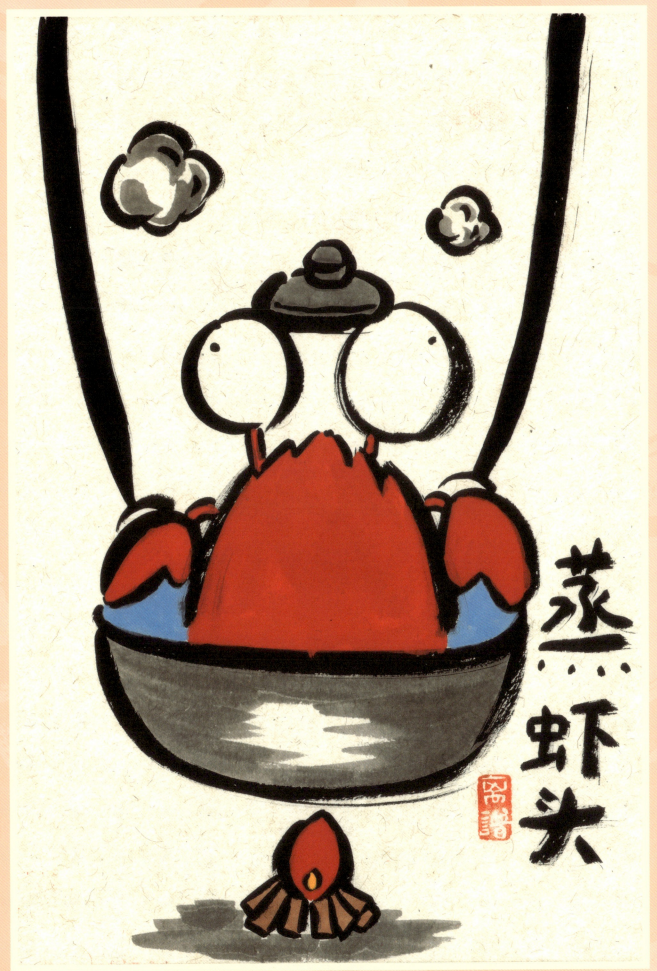

一个好饼

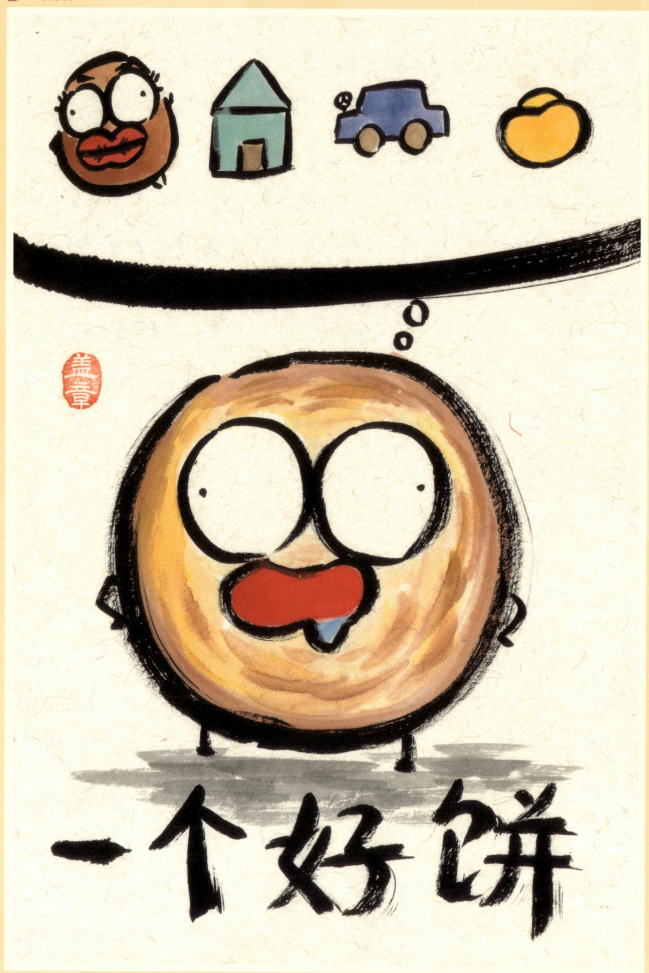

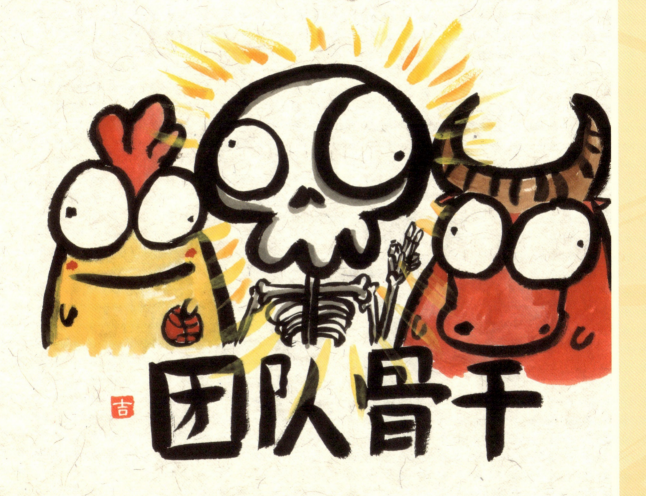

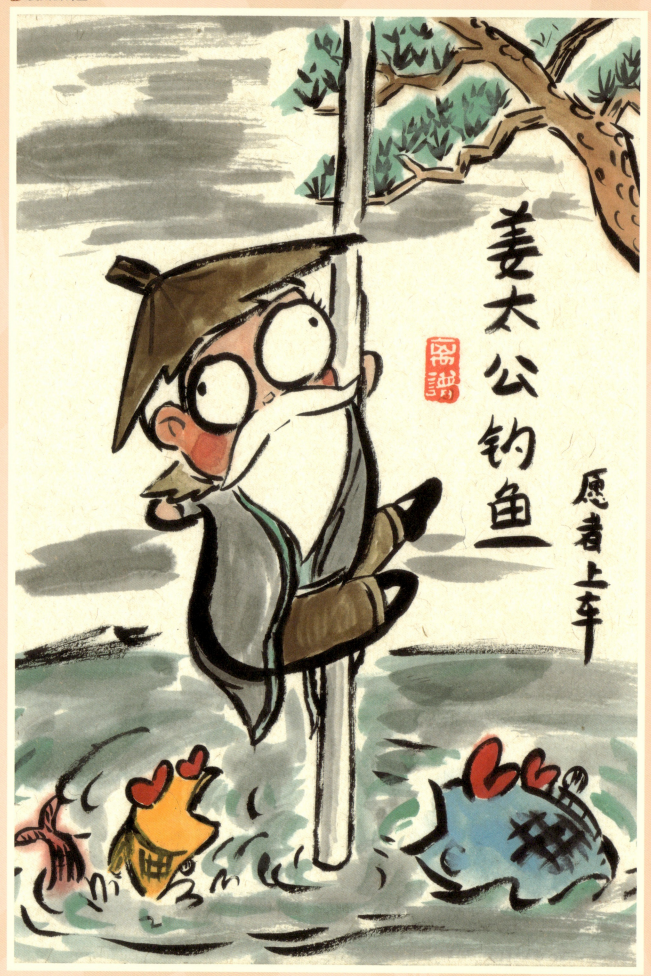

禁止摸鱼

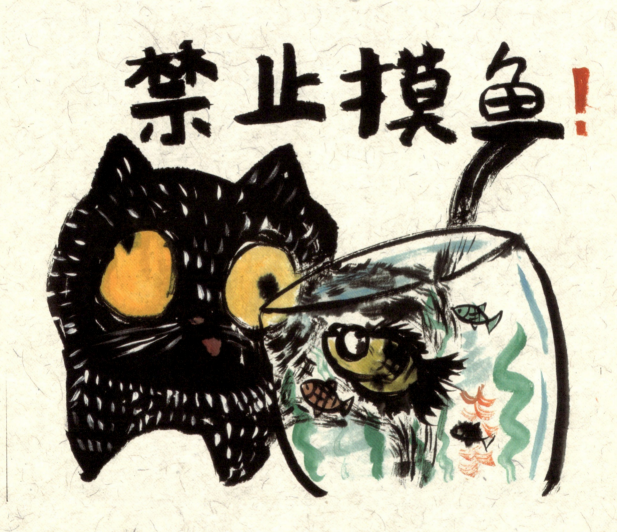

139

近朱者赤，近墨者黑 | 恶有恶报，善有善报

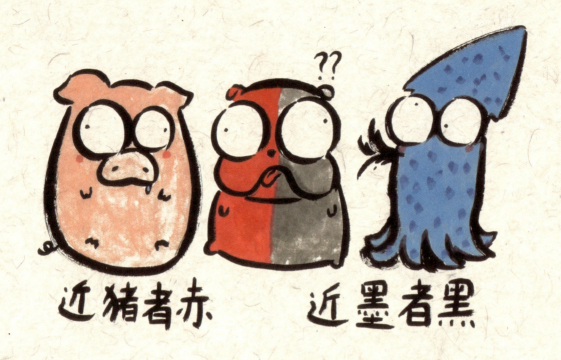

140　　近朱者赤，近墨者黑：比喻接近好人可以使人变好，接近坏人可以使人变坏。　　恶有恶报，善有善报：谓行善和作恶到头来都有报应。

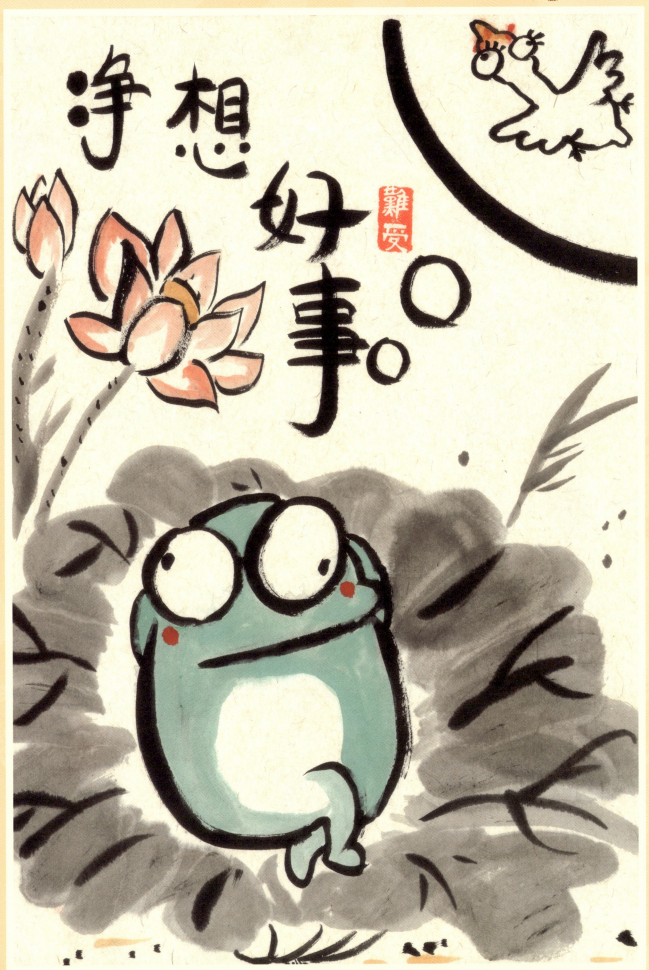

夸父逐日图

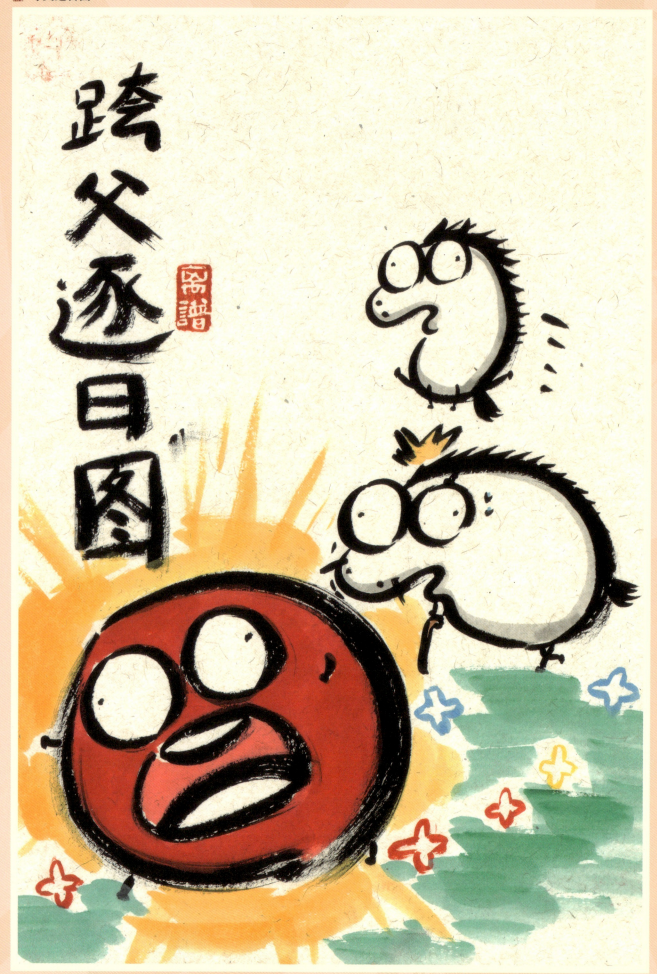

夸父逐日图

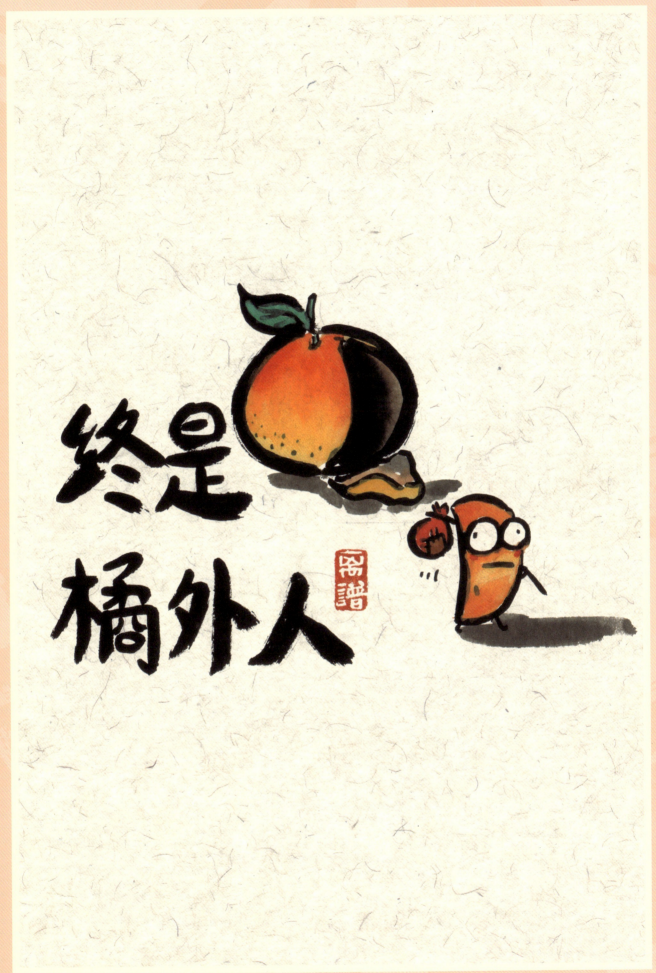

生日愉快

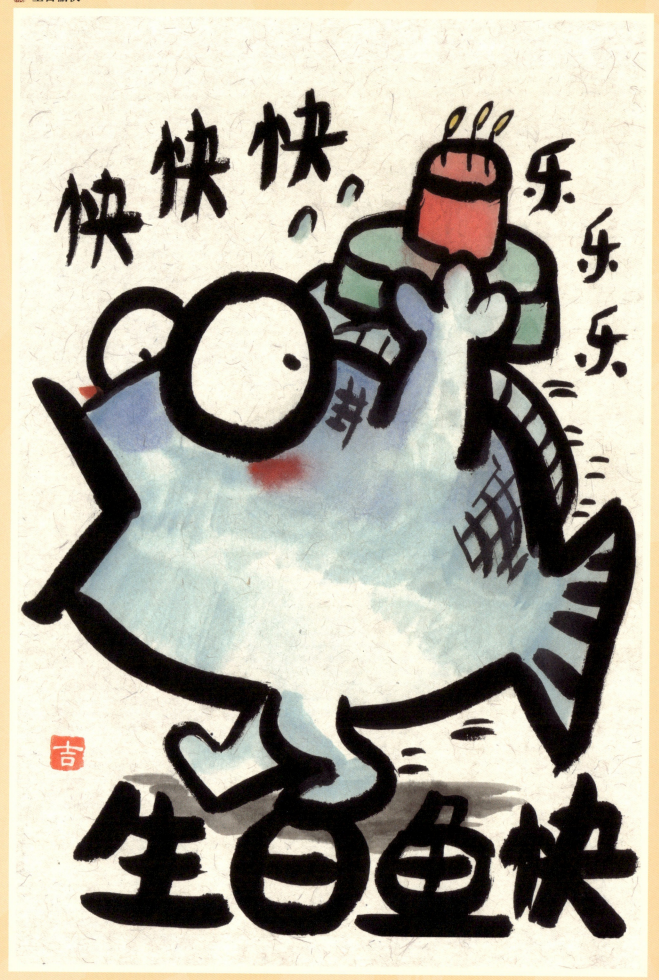

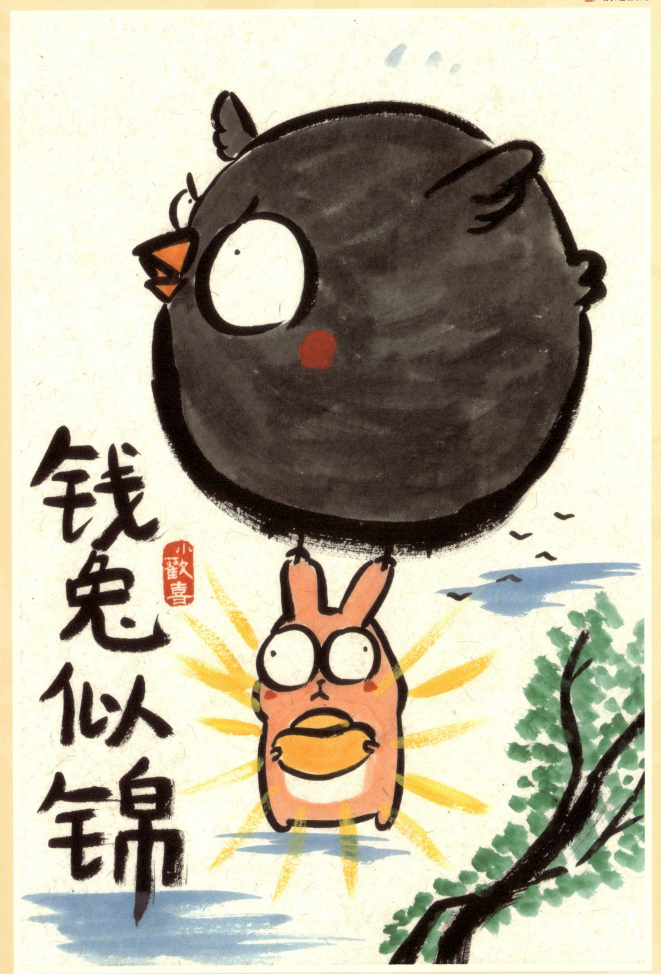
前途似锦

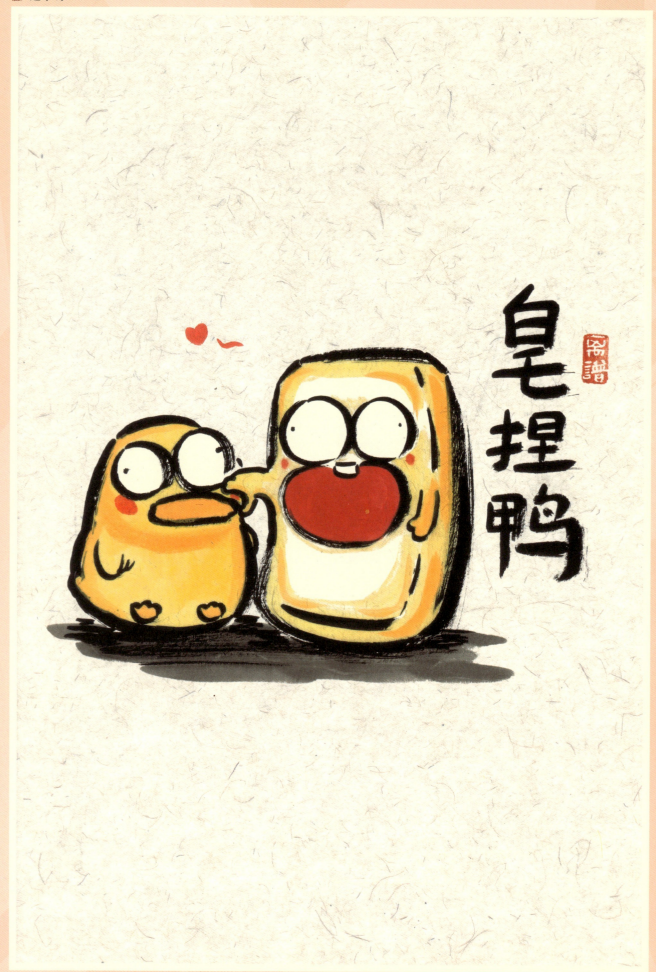

鹤立鸡群

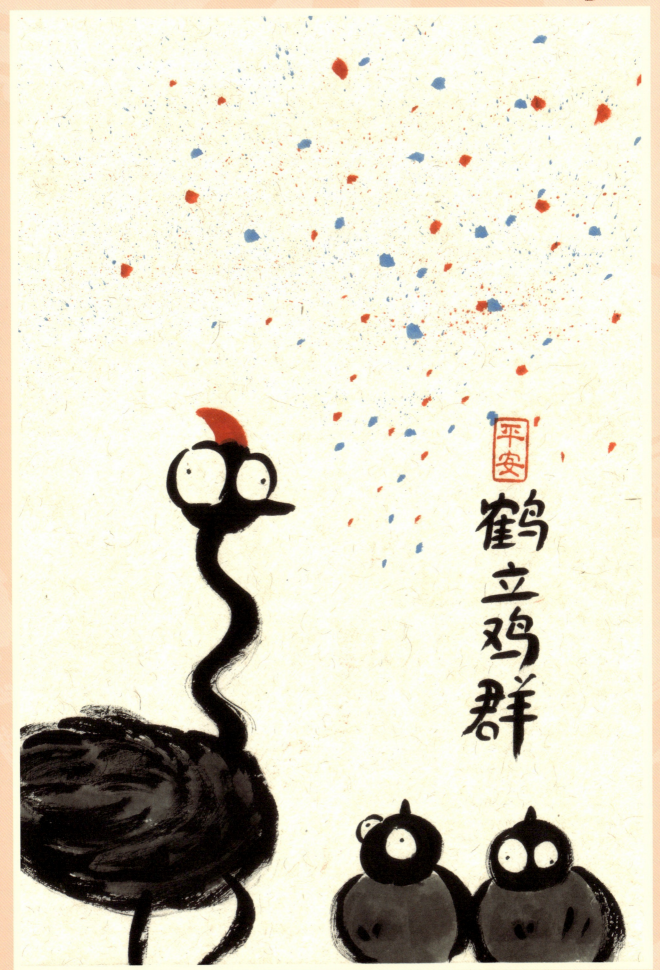

鹤立鸡群：大鹤站在鸡群中间。形容人的仪表或本领出众。

凤凰吃米图

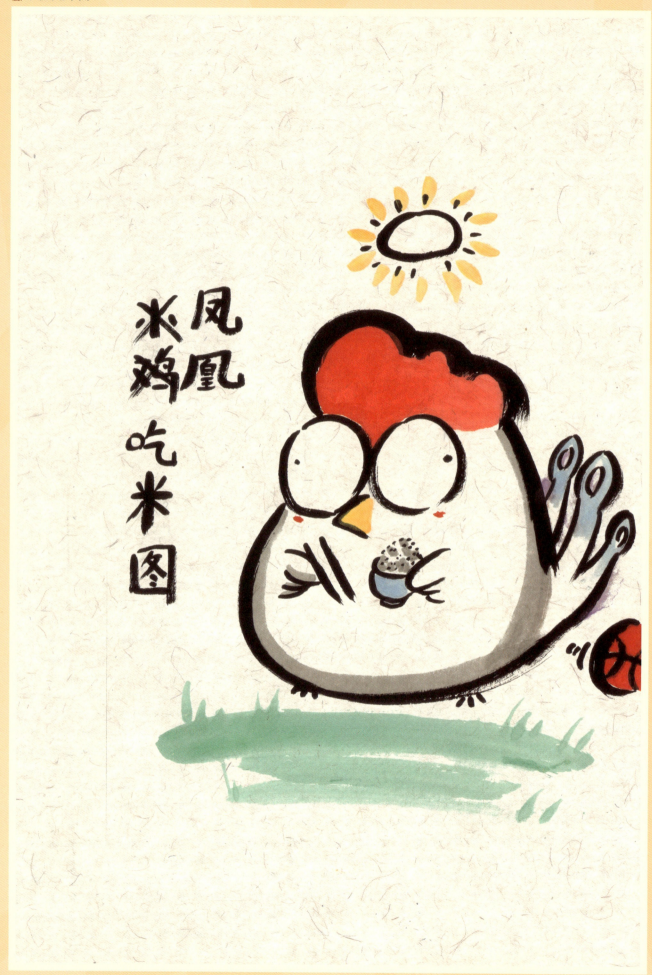

148

小鸡吃米图

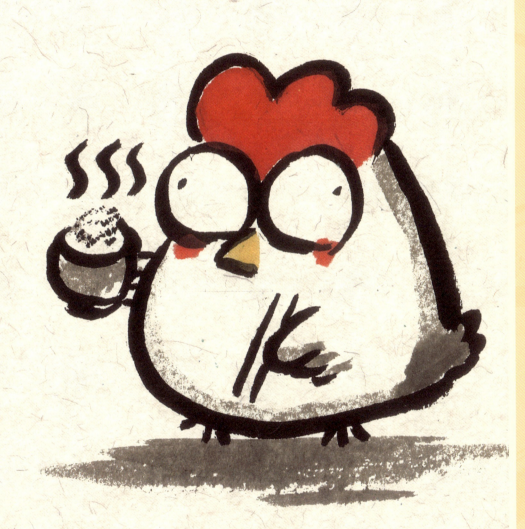

事业长虹

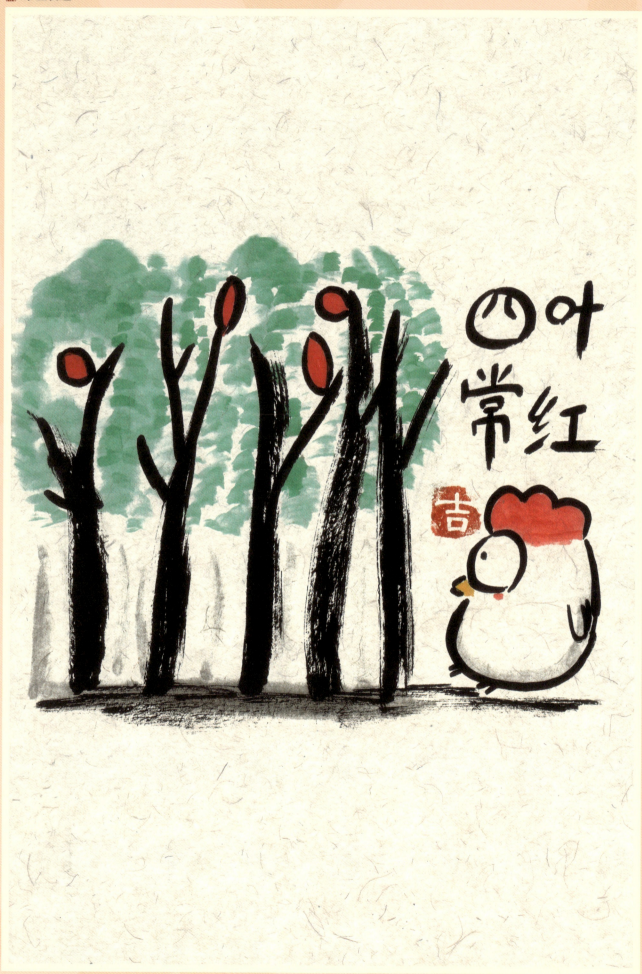

心疼（1）

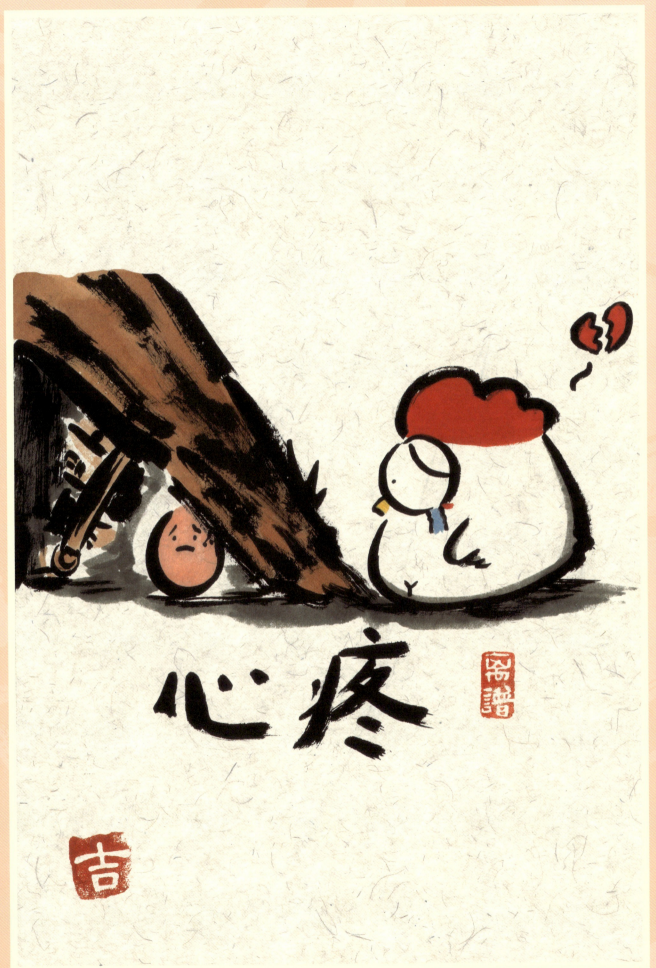

151

```
        logger.info(params.getTotal());
    }catch(Exception ex) {
        ex.printStackTrace();
    }finally {
        if (sqlSession != null) {
            sqlSession.close();
        }
    }
```

运行它可以看到这样的日志:

```
......
DEBUG    2017-01-26    22:31:27,915    org.apache.ibatis.transaction.jdbc.
JdbcTransaction: Opening JDBC Connection
DEBUG    2017-01-26    22:31:28,335    org.apache.ibatis.datasource.pooled.
PooledDataSource: Created connection 439904756.
DEBUG    2017-01-26    22:31:28,335    org.apache.ibatis.transaction.jdbc.
JdbcTransaction: Setting autocommit to false on JDBC Connection
[oracle.jdbc.driver.T4CConnection@1a3869f4]
DEBUG    2017-01-26    22:31:28,336    org.apache.ibatis.logging.jdbc.
BaseJdbcLogger: ==>  Preparing: {call find_role( ?, ?, ?, ?, ? )}
DEBUG    2017-01-26    22:31:28,450    org.apache.ibatis.logging.jdbc.
BaseJdbcLogger: ==> Parameters: role_name_20(String), 0(Integer),
100(Integer)
 INFO 2017-01-26 22:31:28,506 com.ssm.chapter5.main.Chapter5Main: 100
 INFO 2017-01-26 22:31:28,506 com.ssm.chapter5.main.Chapter5Main: 111
DEBUG    2017-01-26    22:31:28,506    org.apache.ibatis.transaction.
jdbc.JdbcTransaction: Resetting autocommit to true on JDBC Connection
[oracle.jdbc.driver.T4CConnection@1a3869f4]
DEBUG    2017-01-26    22:31:28,506    org.apache.ibatis.transaction.
jdbc.JdbcTransaction: Closing JDBC Connection [oracle.jdbc.driver.
T4CConnection@1a3869f4]
......
```

显然过程的调用成功了,这样就可以在 MyBatis 中使用游标了。

不急

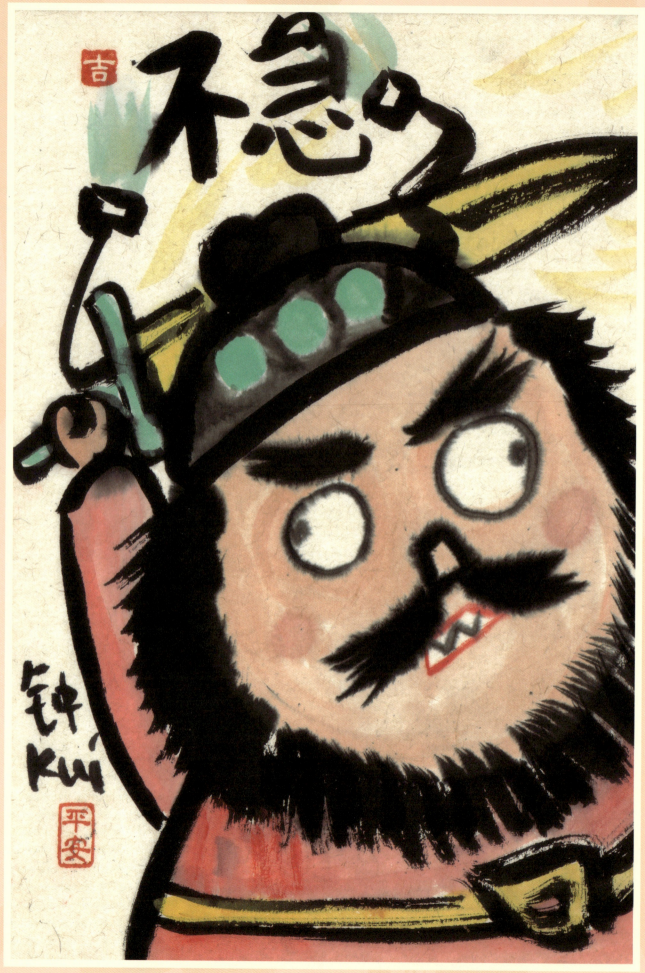

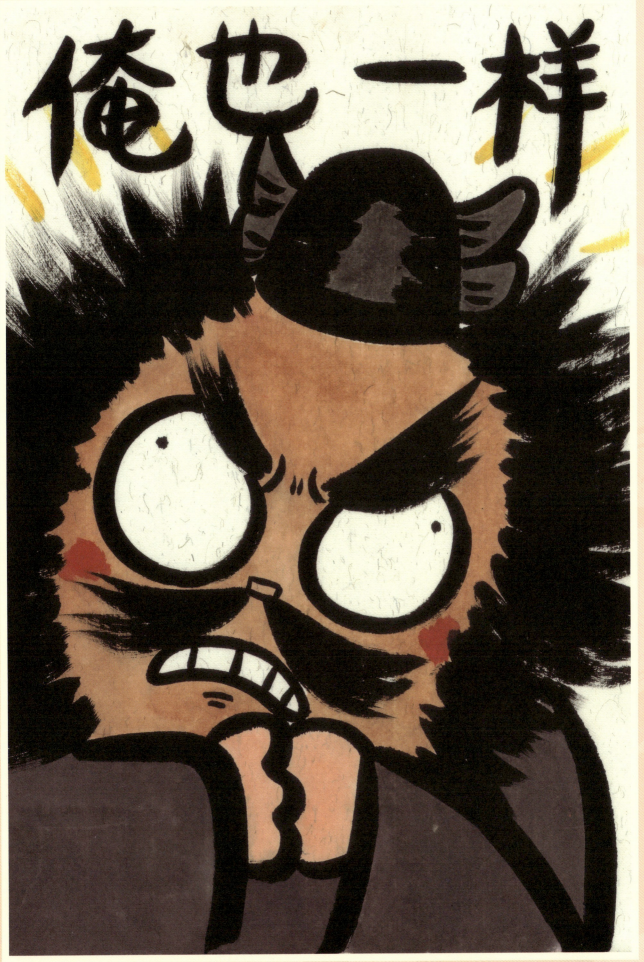

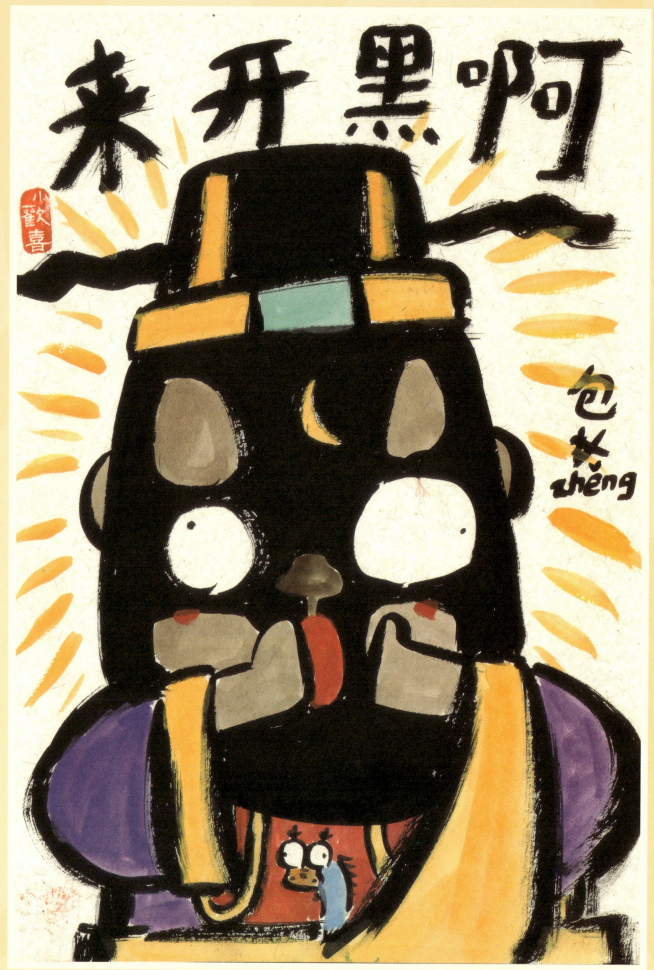

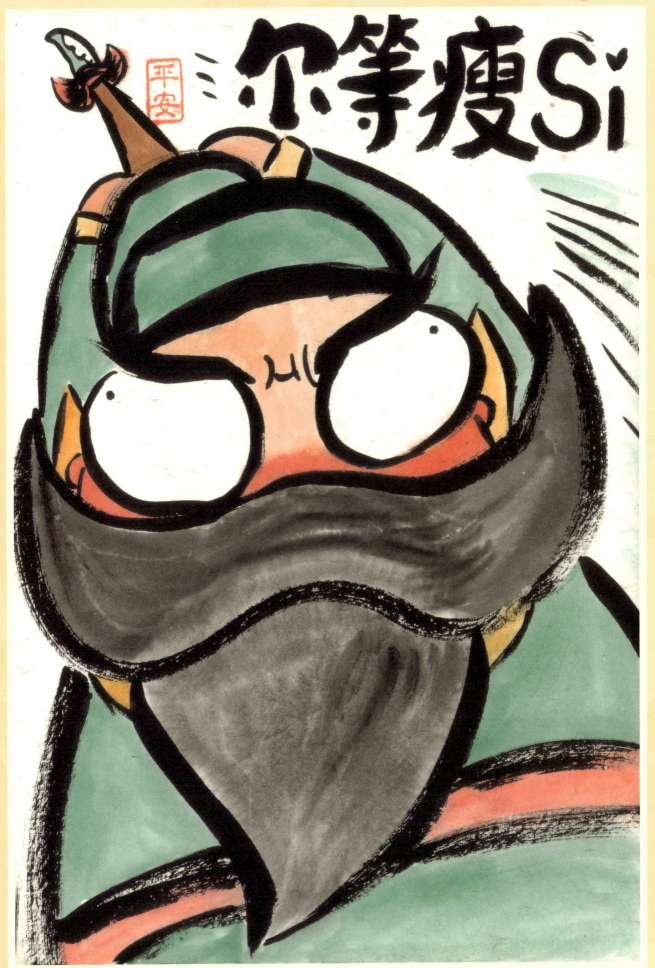

门神（1）

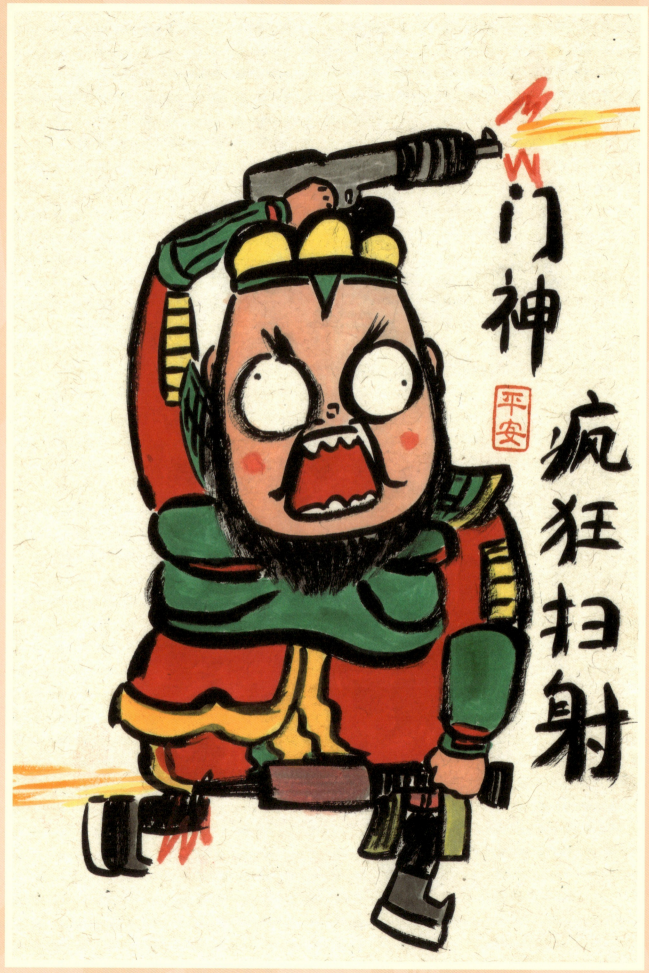

158

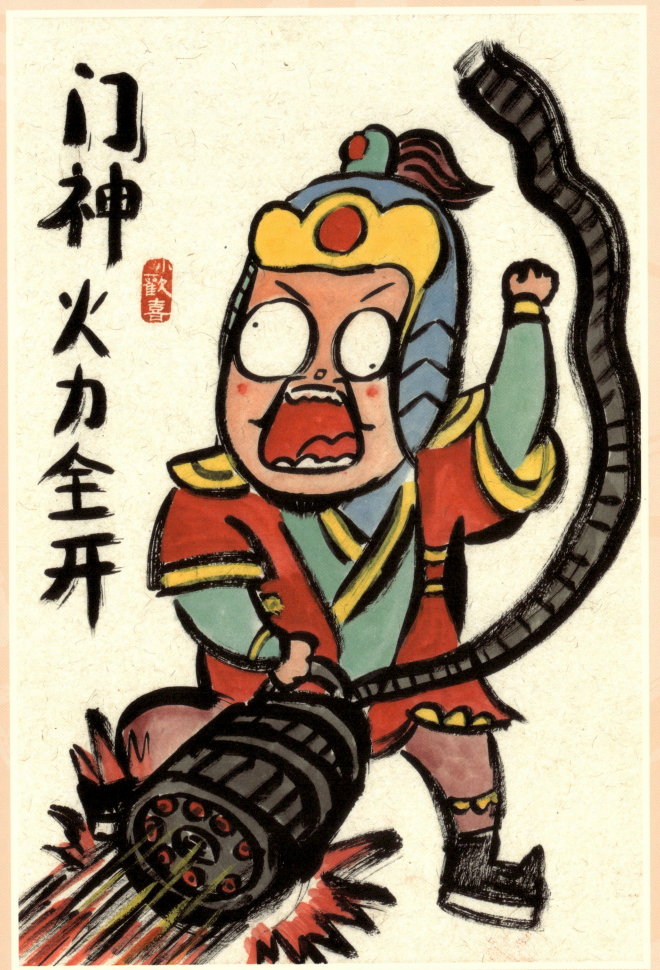

谁

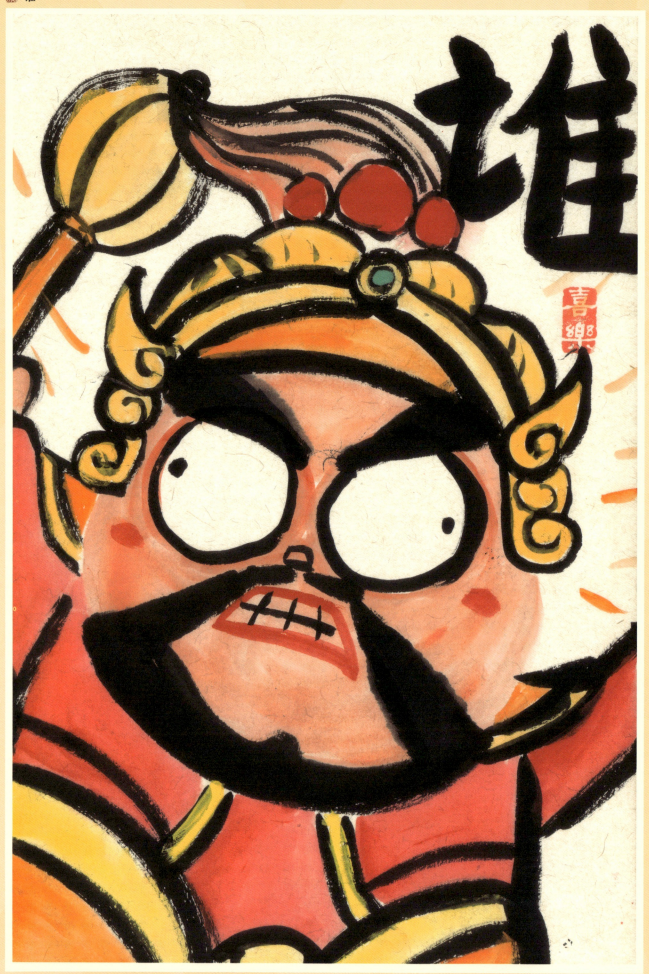

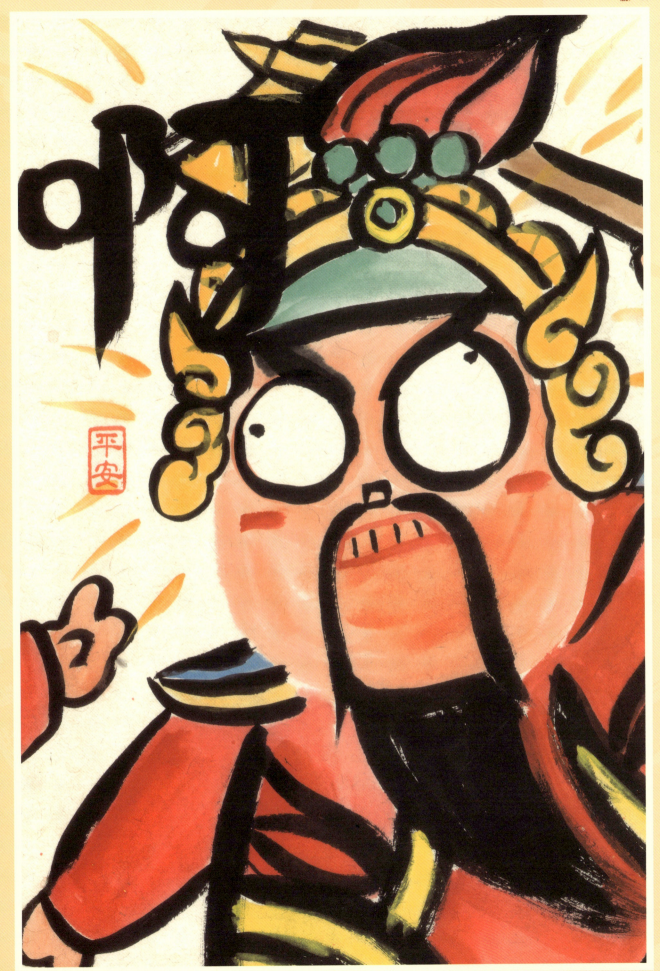

千里走单骑

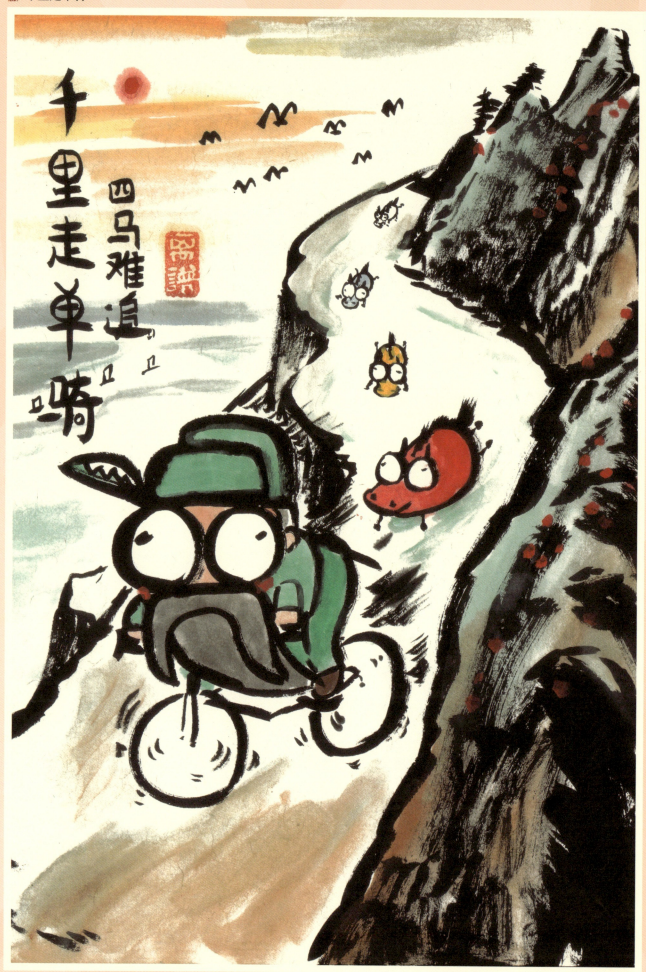

愿者上钩

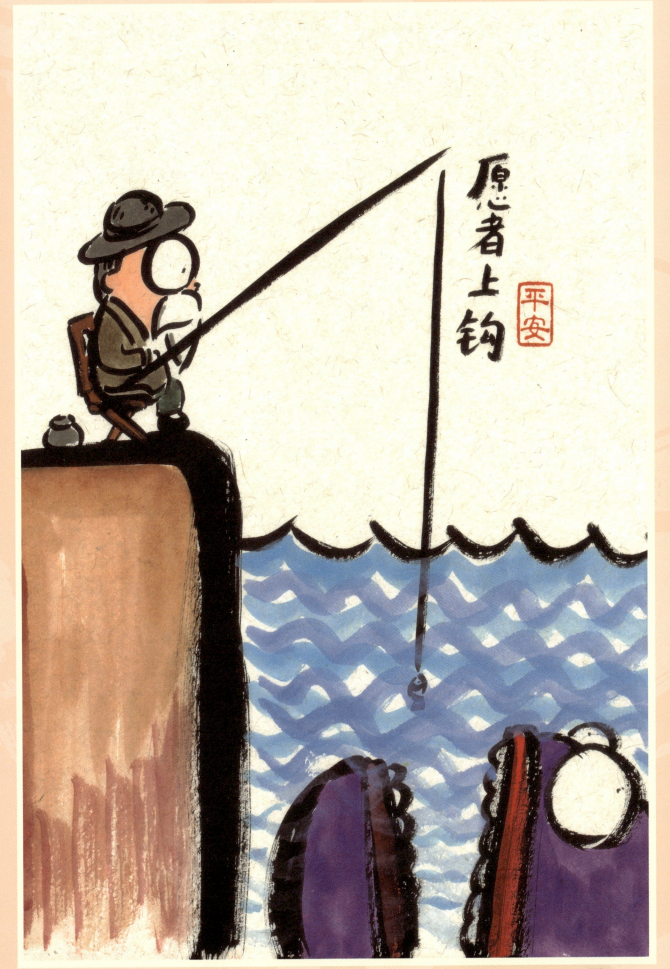

163

嫦娥奔月

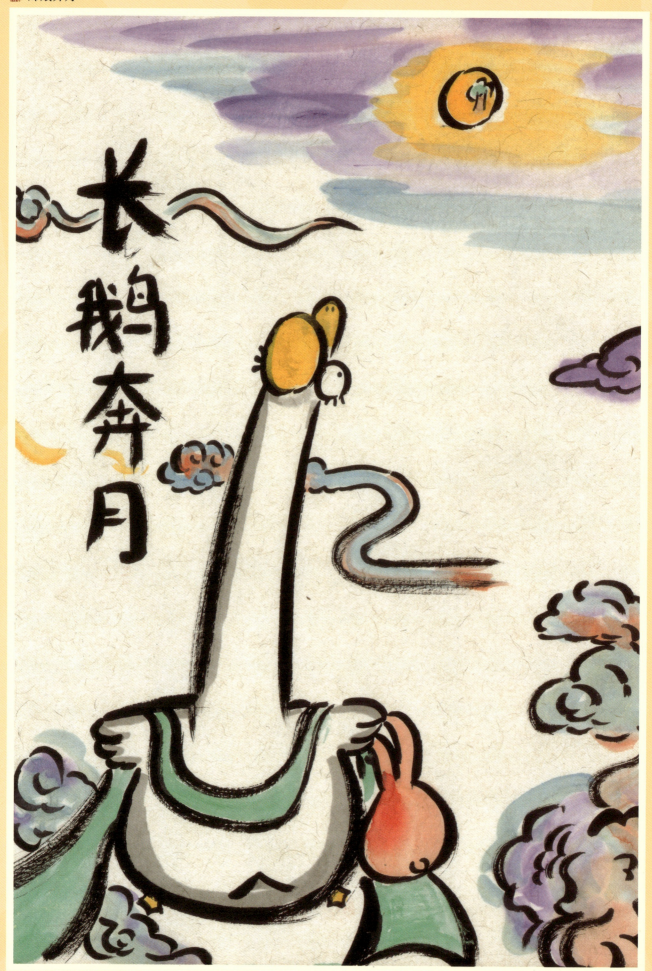

164 嫦娥奔月

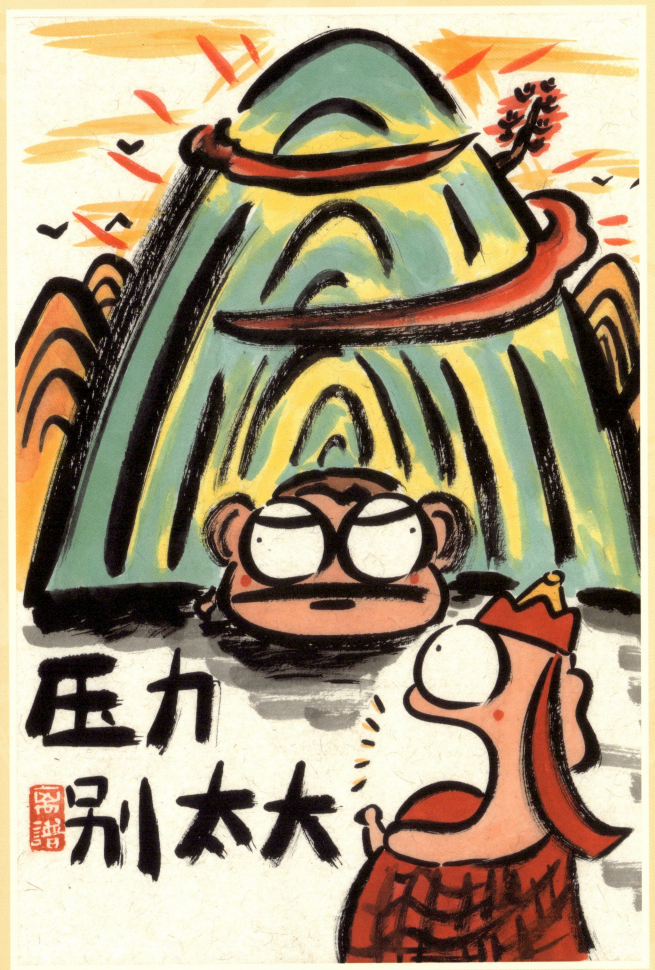

天狗食月

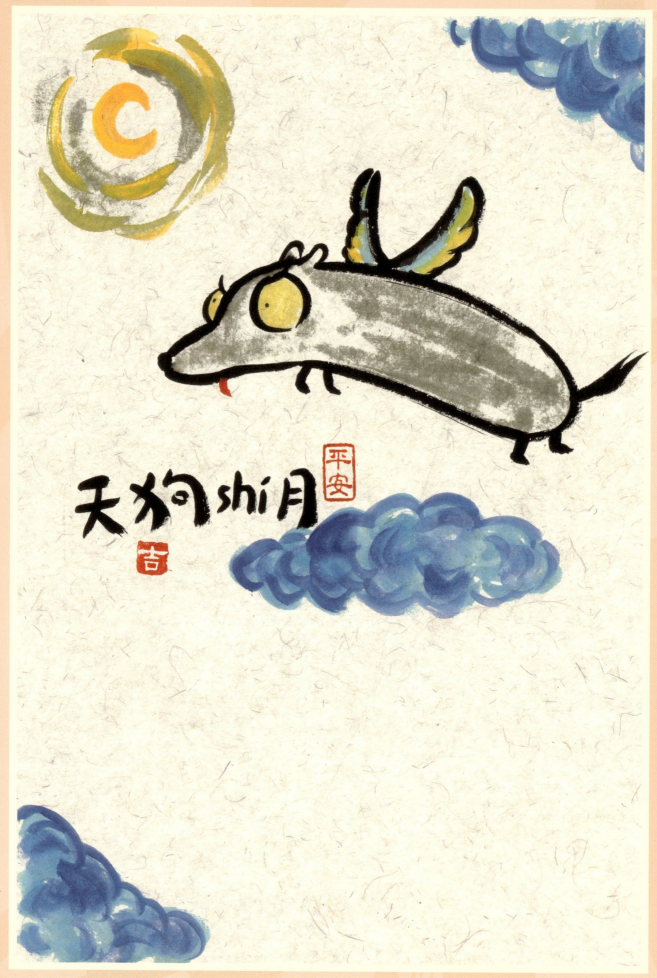

天狗食月

166

猛虎上山

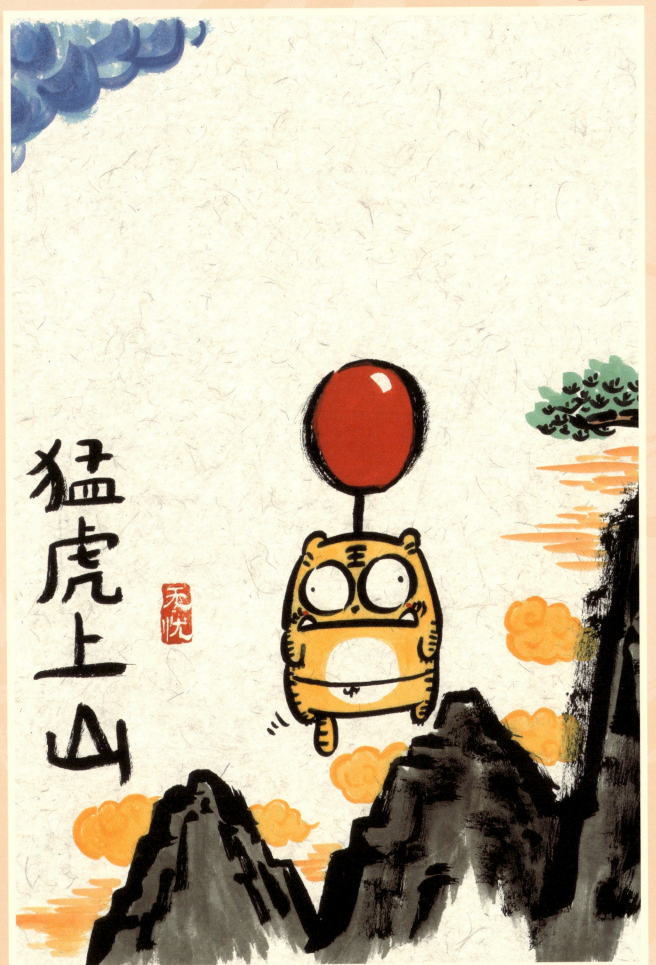

167

心有猛虎,细嗅蔷薇

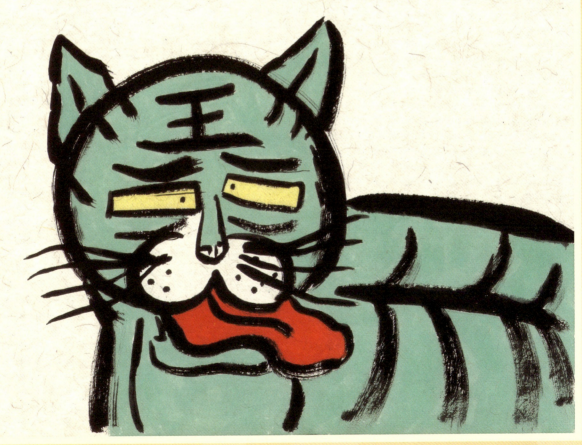

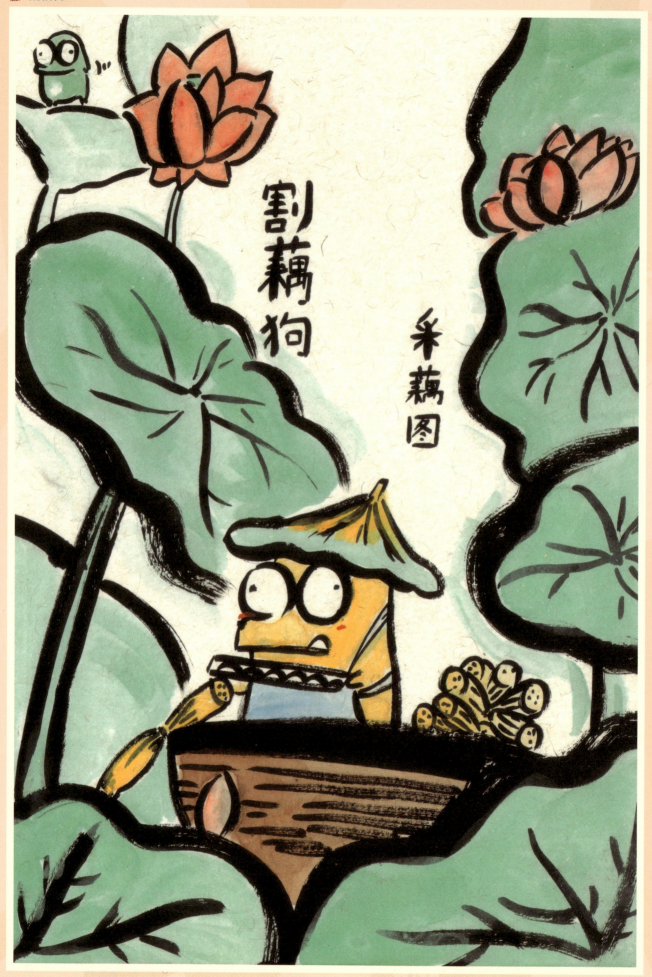

清明上河图

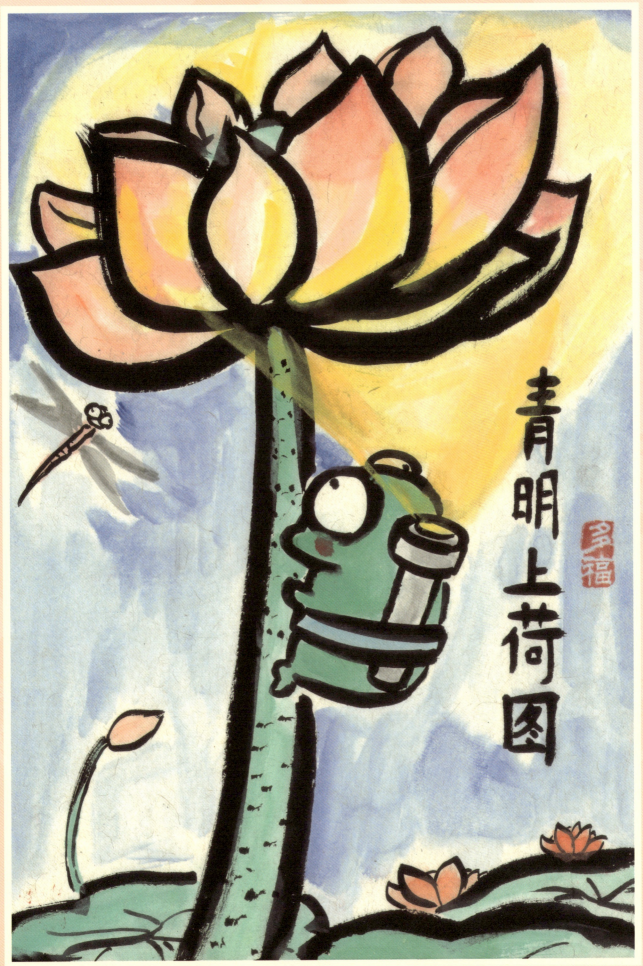

青明上荷图

171

前凸后翘

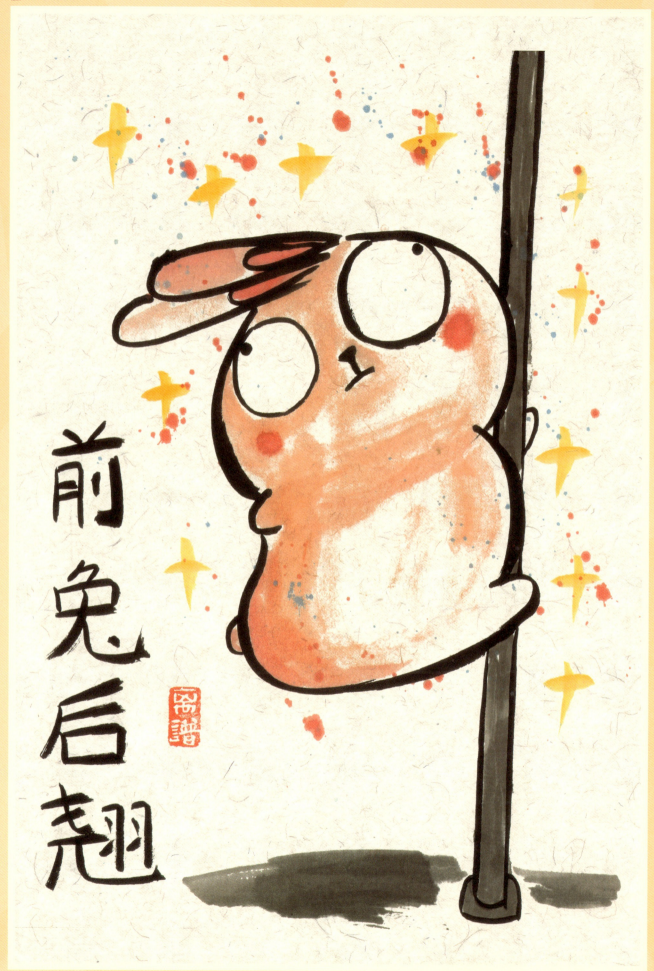

一群好鸟

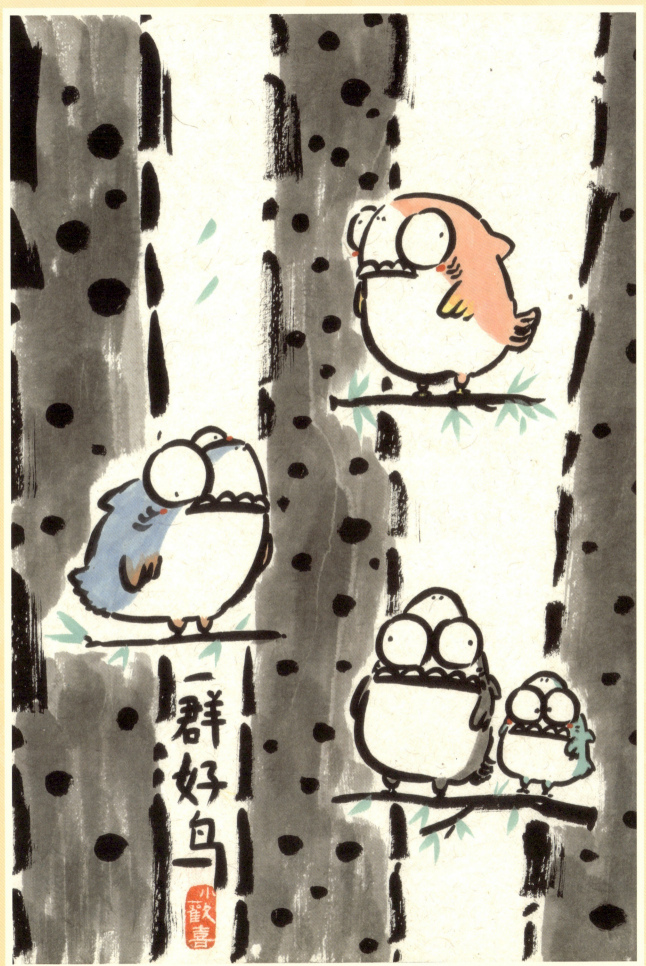

上岸

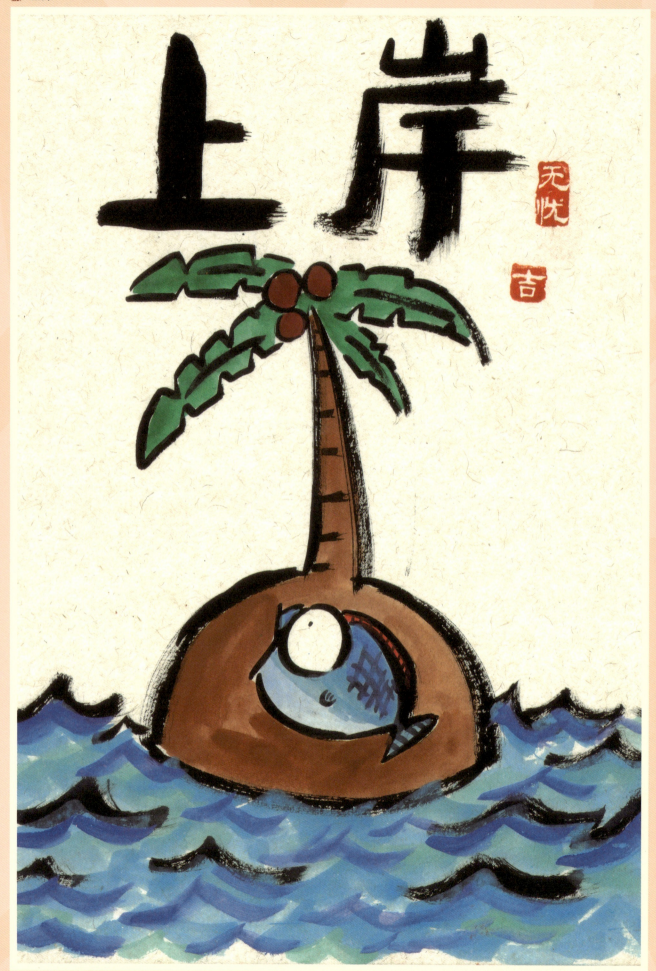

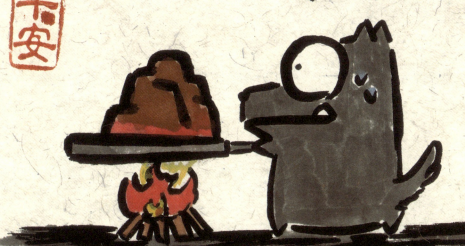

包过

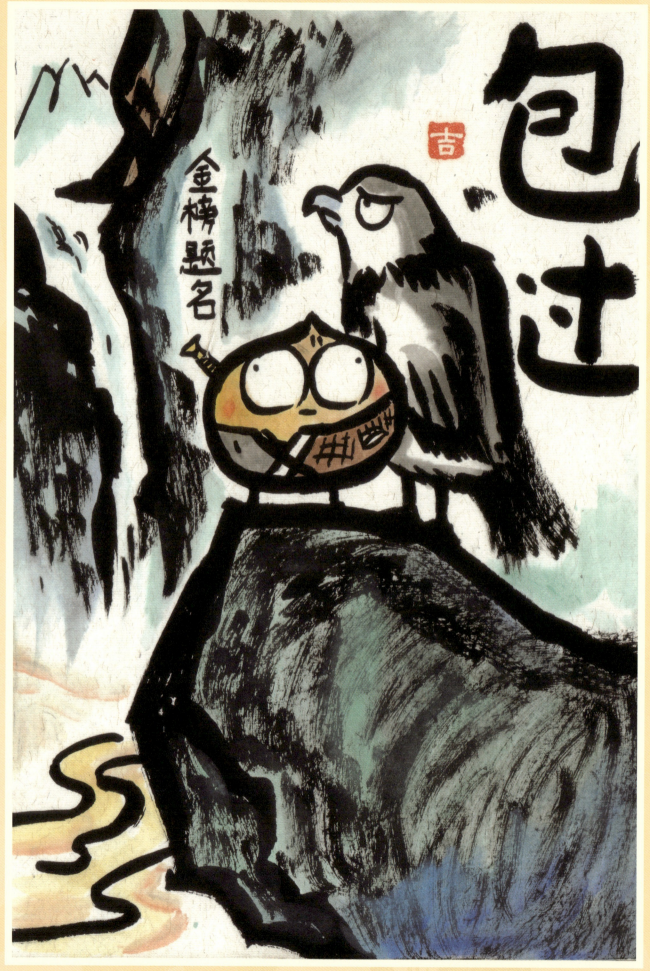

牛上天了

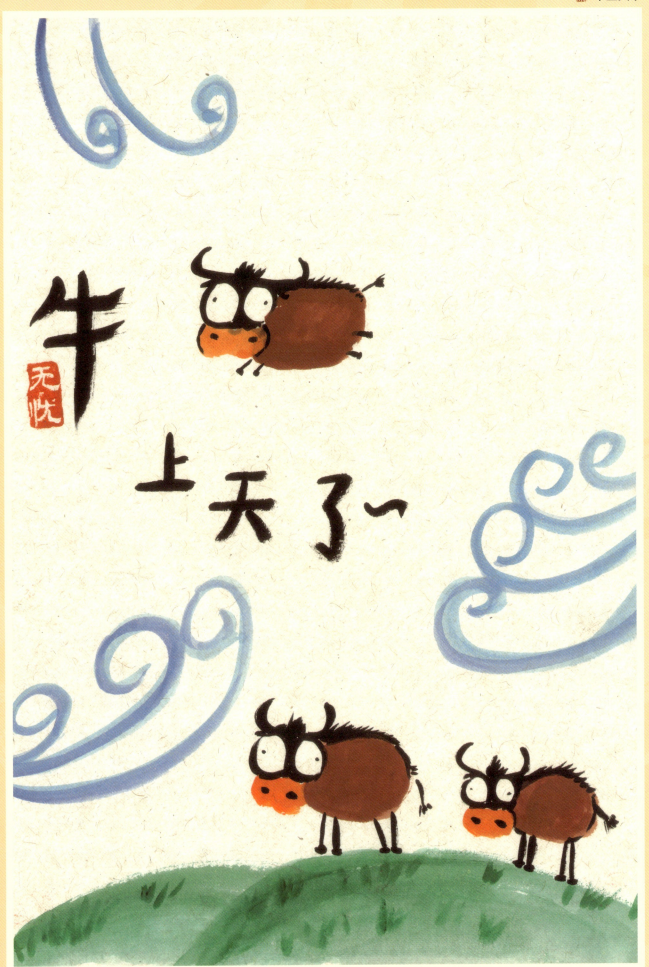

桃李满天下

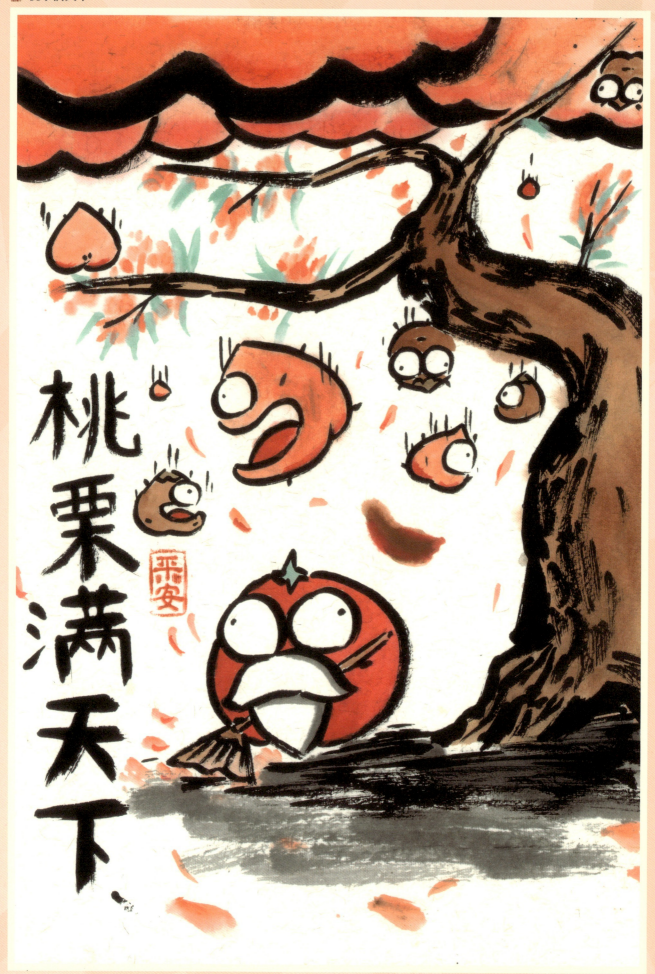

桃李满天下：比喻学生很多，各地都有。

聚光又聚财 吉

179

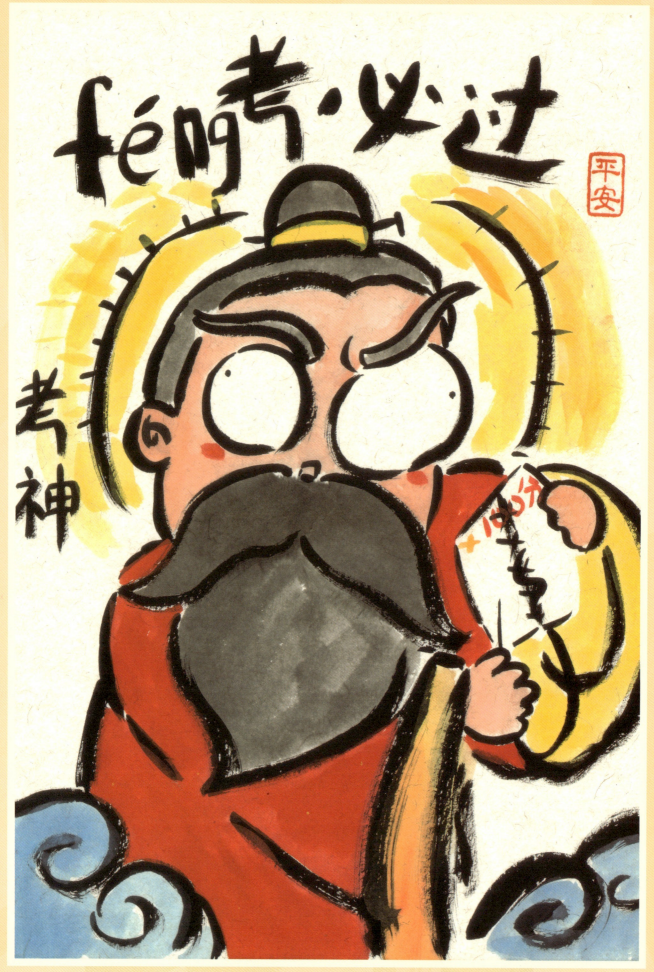

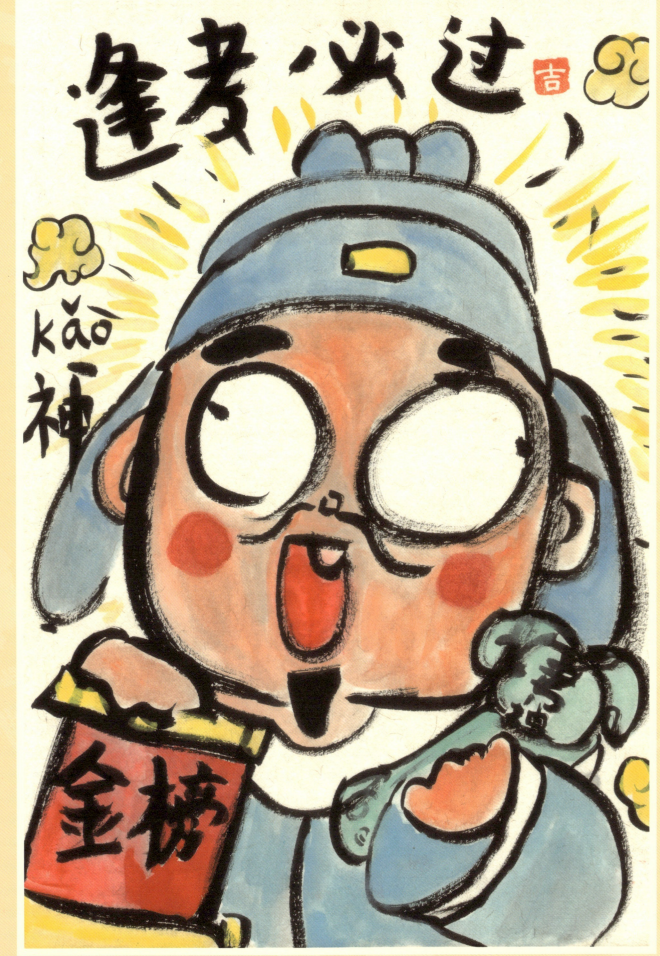

人中之龙

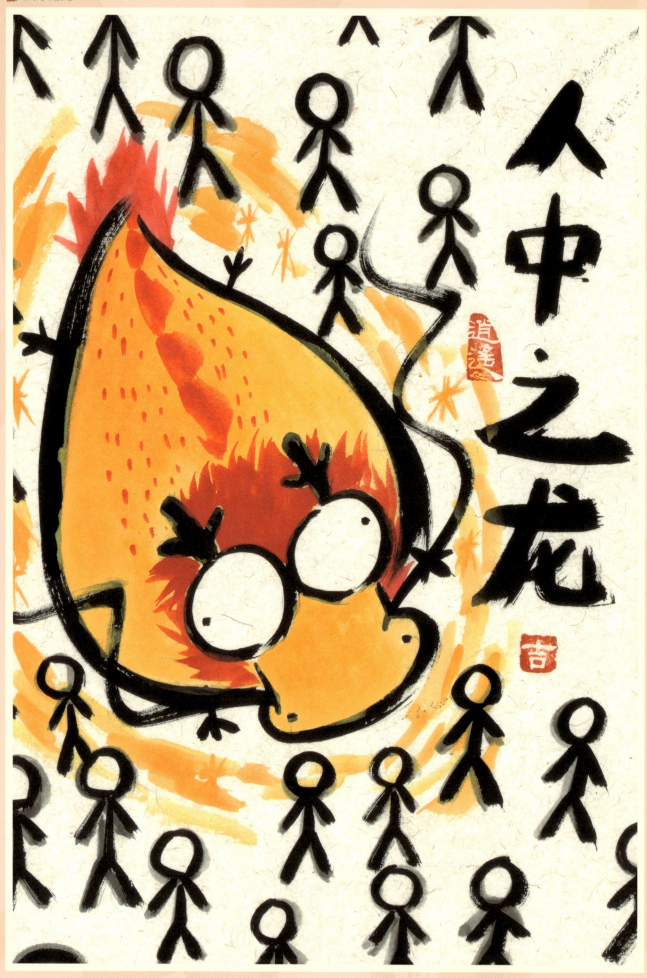

人中之龙：比喻人中豪杰。

人中之凤

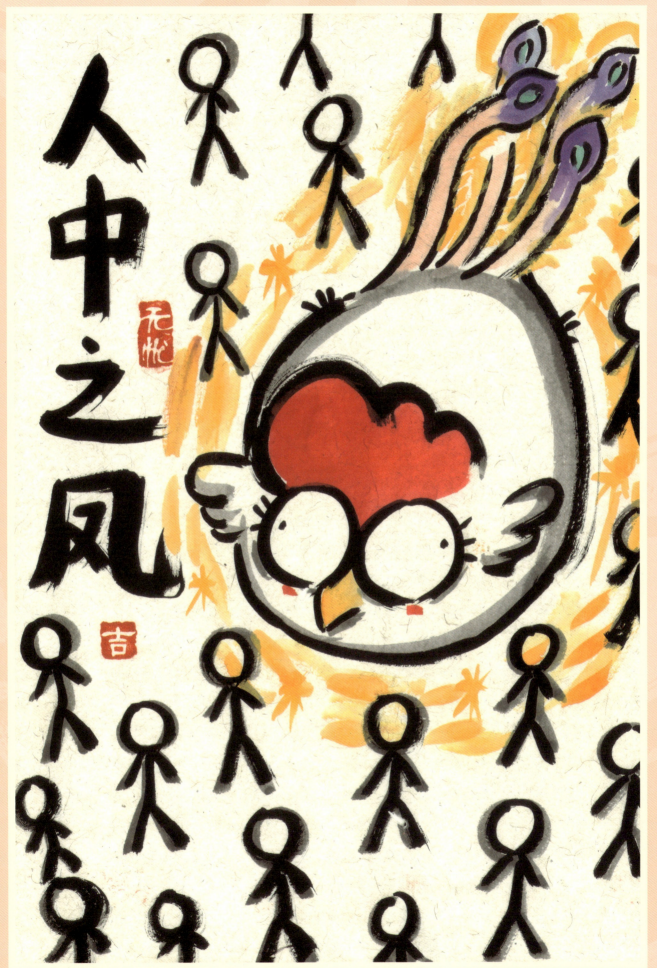

183

诸事圆满

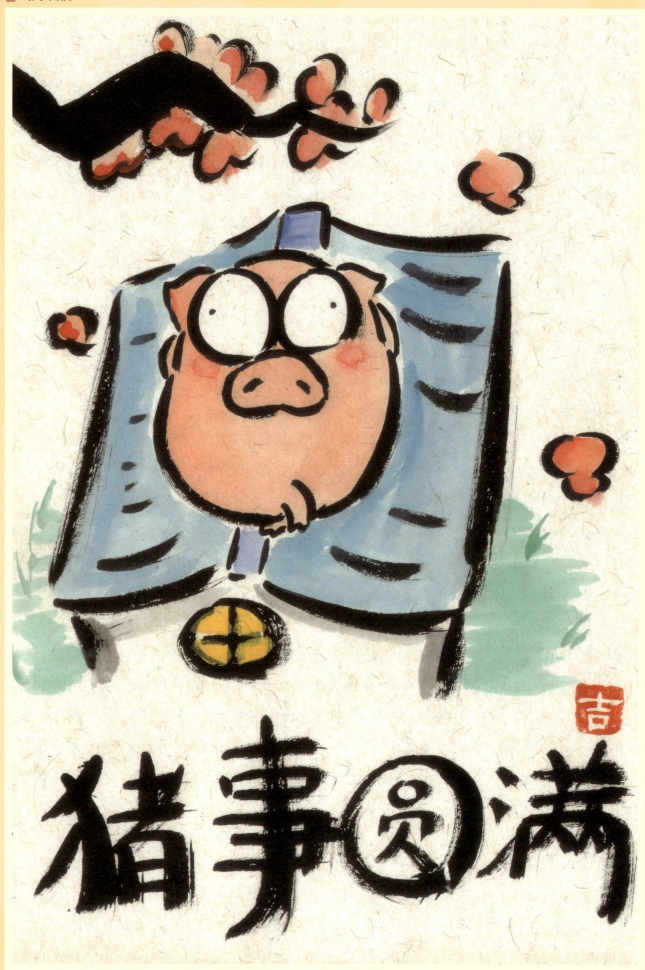

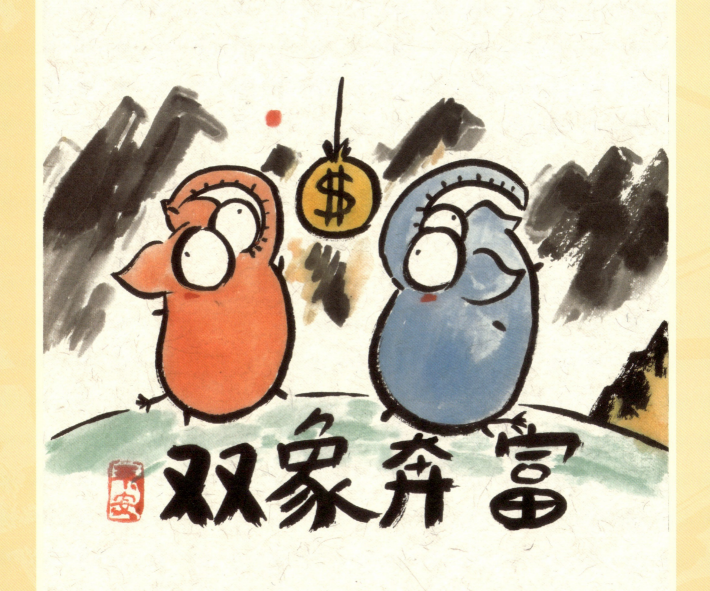

欢迎回家

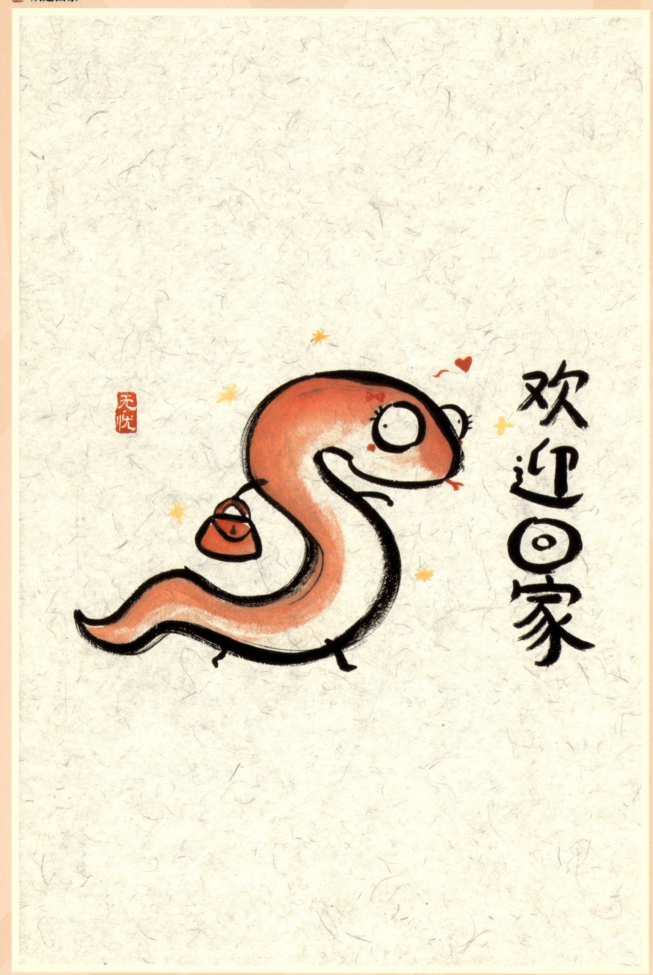

一路顺风

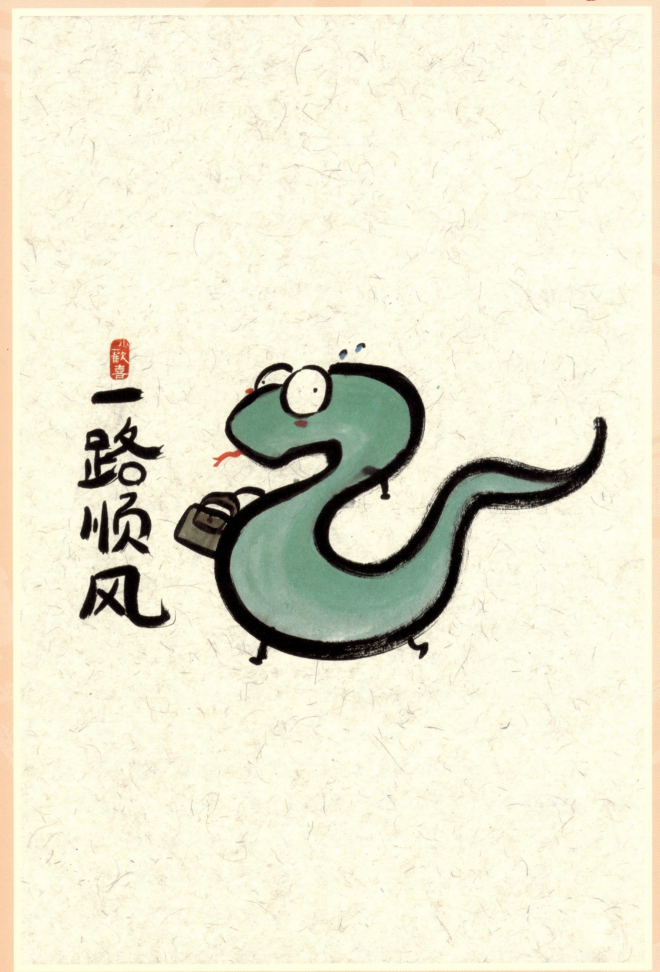

一路顺风：一路上没有遇到障碍。比喻一切都很顺当。也是人们送别时祝福的话，即旅途平安的意思。

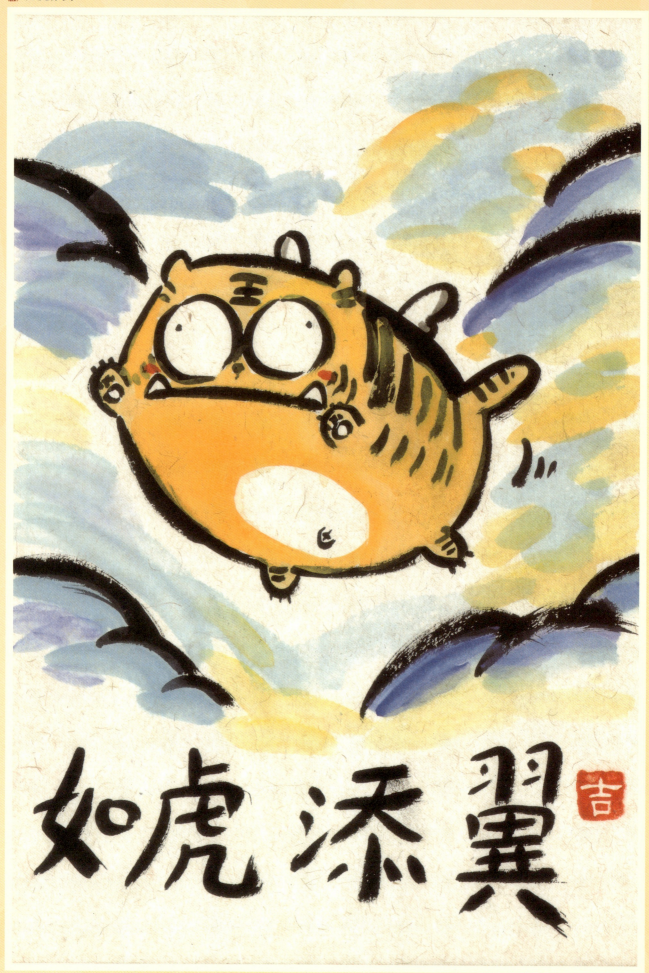

如虎添翼：就好像老虎长了翅膀。比喻有力的更加有力，厉害的更加厉害。

有龙则灵

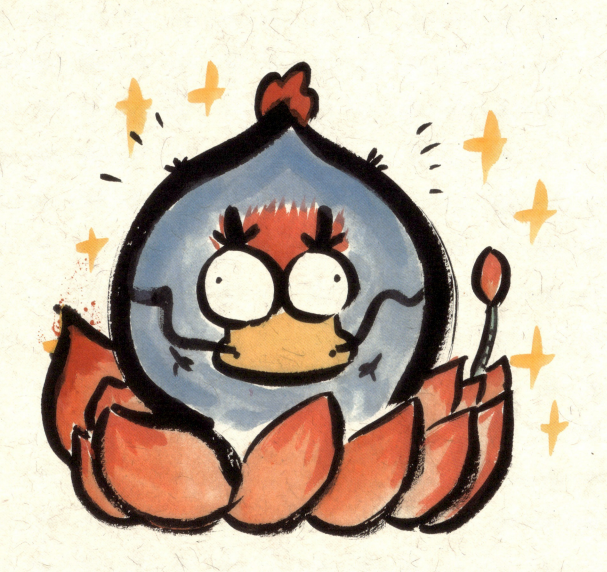

等闲之辈

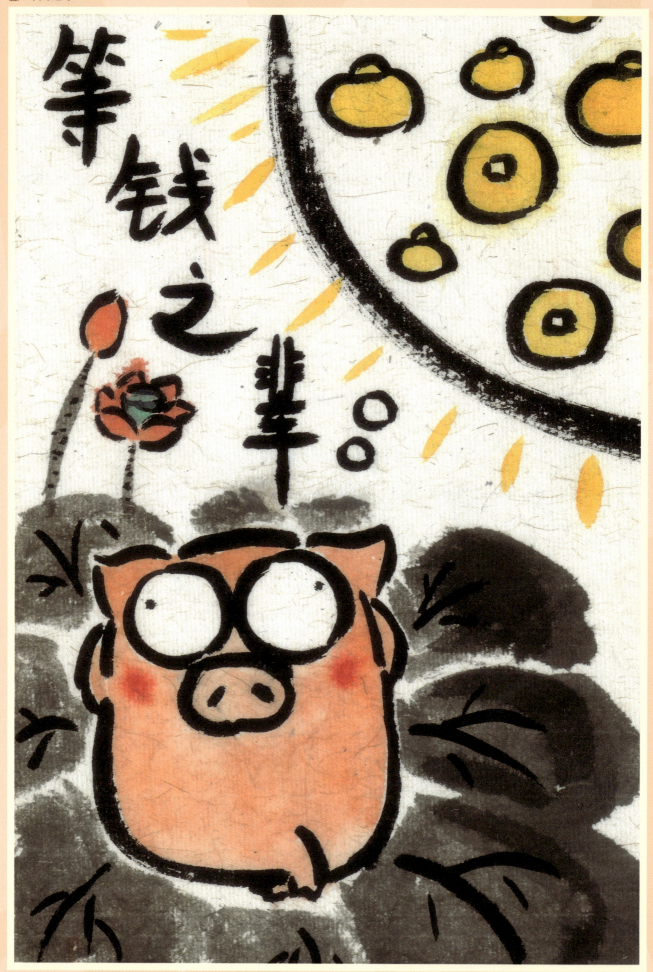

等闲之辈：等闲意为寻常、一般。指无足轻重的寻常人。

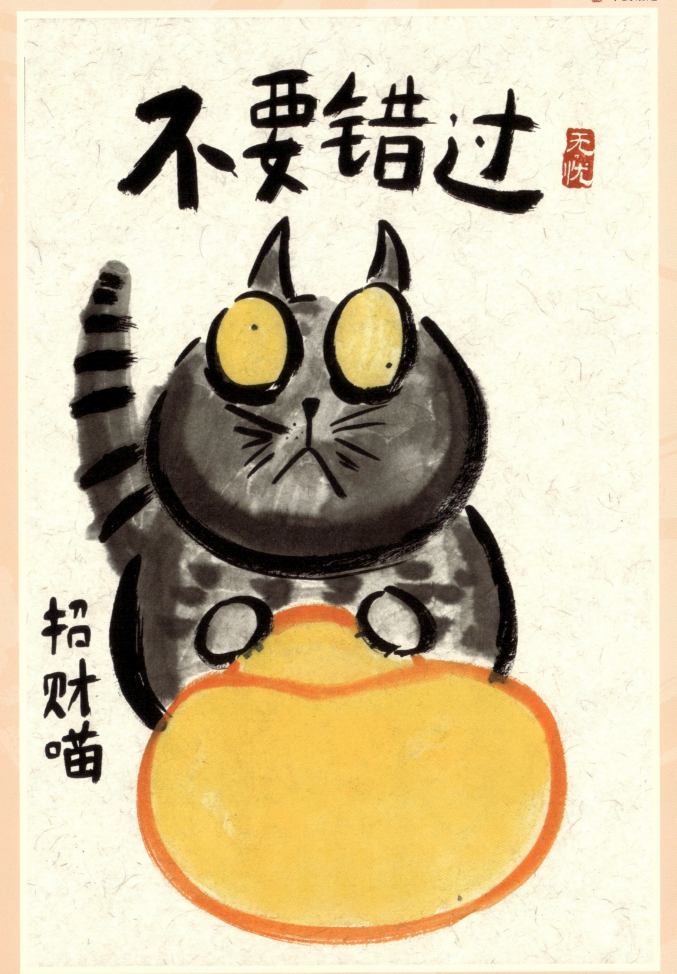

厚积薄发

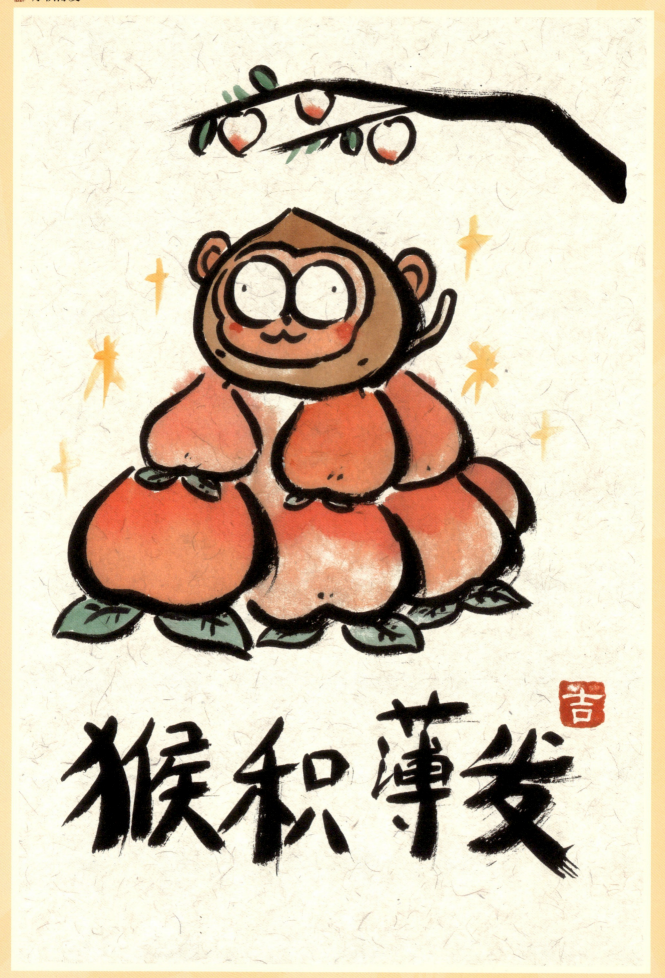

厚积薄发：形容只有准备充分才能办好事情。

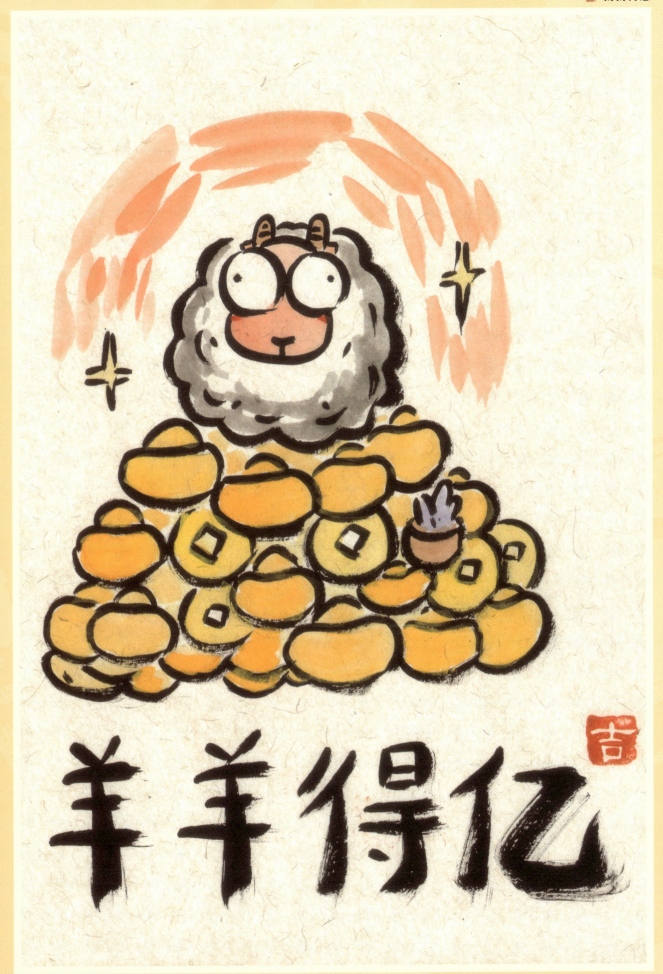

扬扬得意：形容神气十足，非常得意。

我画（1）

发挥你的想象力看看我画的是什么？

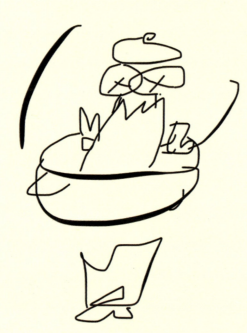

你猜（1）

和口没毛甘拼了

蒸虾头

平安

你猜

动动你的脑瓜
猜猜是左边哪幅画的名字

终是橘外人

好柿多磨

答案见：P133, P106
P135, P143

195

我画（2）

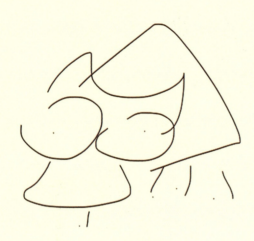

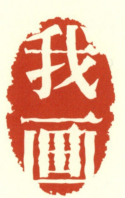

发挥你的想象力
看看我画的是什么？

你猜（2）

爷有钳了！

包过

动动你的脑瓜
猜猜是左边哪幅画的名字

你猜　平安

牛上天了

尔等瘦Si

答案见：P177, P157
P176, P105

我画（3）

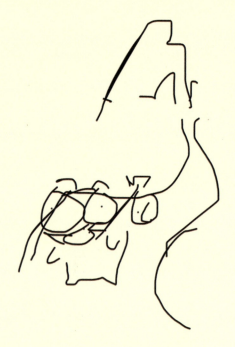
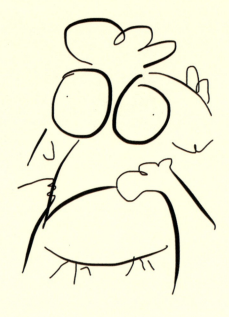

发挥你的想象力
看看我画的是什么？

你猜（3）

双象奔富

做大做强

动动你的脑瓜
猜猜是左边哪幅画的名字

千里走单骑

抓住鸡嗉

答案见：P120, P118
P185, P162

我画（4）

发挥你的想象力
看看我画的是什么？

你猜（4）

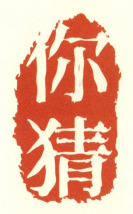

动动你的脑瓜
猜猜是左边哪幅画的名字

衣行大运

我炒蚌的

望父成龙

平安

答案见：P092, P110
P094

201

图书在版编目（CIP）数据

从未走过的弯路 / 超人cr绘著. -- 北京 ：中译出版社, 2024. 8. -- ISBN 978-7-5001-7999-3

Ⅰ．J221.8

中国国家版本馆CIP数据核字第2024MB5032号

从未走过的弯路
CONGWEI ZOUGUO DE WANLU

著　　　者：超人cr
策划编辑：赵　铎
责任编辑：刘　钰
营销编辑：魏菲彤　刘　畅　赵　铎

出版发行：中译出版社
地　　址：北京市西城区新街口外大街28号普天德胜大厦主楼4层
电　　话：（010）68002494（编辑部）
邮　　编：100088
电子邮箱：book@ctph.com.cn
网　　址：http://www.ctph.com.cn

印　　刷：山东新华印务有限公司
经　　销：新华书店
规　　格：880 mm×1230 mm　1/16
印　　张：13.5
字　　数：50千字
版　　次：2024年8月第1版
印　　次：2024年8月第1次印刷

ISBN 978-7-5001-7999-3　　　　　　定价：128.00元

版权所有　　侵权必究
中　译　出　版　社